KB144858

조리 도구의
세계

조리 도구의 세계

행복하고 효율적인 요리 생활을 위한 콤팩트 가이드

반비

이 안에 멋지고 놀라운 걸 심어뒀는데

아직은 아무것도 안 보이지만

조금만 기다리면 알게 될 거야.

─ 오마이걸,「비밀 정원」

2000년의 일이다. 대학교 졸업반이었던 나는 상담차 지도 교수의 사무실에 들렀다가 공구 함을 발견했다. 그해 마흔도 되기 전에 부임한 그의 공구 함에는 록 밴드 나인 인치 네일스(Nine Inch Nails)의 스티커가 붙어 있었다. 스티커 때문에라도 내가 관심을 보이자 그는 공구 함을 가져다가 열어 내용물을 보여주었다. 칼과 자를 비롯하여 건축과 학생이나 실무자에게 필요한 거의 모든 도구를 한데 깔끔히 망라한 공구 함이었다.

1995년 전과생으로 건축과에 발을 들이면서 나는 무엇보다 너무나도 다채로운 도구의 세계에 압도되었었다. 그 전까지 멀쩡히 잘 쓰던 커터는 사실 건축과에서 쓰는 날 끝 각도 30도짜리에 비하면 아마추어용이었다는 사실 하나만으로도 충격이었다. 원체 호기심과 물욕이 많은 사람인지라 이후 정신을 못 차리고 잘 안 쓸 것 같은 도구까지 틈틈이 모아왔는데, 그 모두를 한데 정리 및 보관할 수 있는 도구마저 존재했다니. 교수와 면담을 마친 뒤 나는 곧바로 공구 함을 사다

가 도구를 정리했다. 어떤 밴드의 스티커를 붙일지 고민도 했지만 정하지 못한 채 20년이 흘렀고, 더 이상 쓸모없어진 도구를 몇 차례에 걸쳐 정리하면서도 공구 함만은 여전히 가지고 있다. 몇몇 필수 도구만을 품고 마지막으로 실무를 했던 2009년에서 시간이 그대로 멈춰버린 채.

비록 분야는 다르지만 존재와 쓸모 등에 익숙했으므로 조리 도구의 세계에는 비교적 쉽게 연착륙할 수 있었다. 크기며 생김새는 달랐지만 기본적으로 칼에는 아주 익숙했으며(건축과에서는 모형 제작 등의 과업에서 각종 종이를 자르기 위해 칼을 무시로 쓴다.), 나머지도 과업을 위한 재료의 가공이라는 차원에서 비교적 빨리 원리와 쓰임새를 이해할 수 있었다. 그리고 나는 호기심과 물욕이 많은 사람이라고 하지 않았던가.

결국 분야만 건축에서 요리로 바뀐 상태로 나는 지난 15년 동안 야금야금 도구를 사들여 서랍과 찬장을 조금씩 채워왔다. 미국에 살 때에는 주말마다 조리 도구 전문 매장에 들러 이것저것 살피고 둘러보았으며, 한국에 돌아온 뒤로는 외국, 특히 일본을 여행할 때마다 백화점 꼭대기 층의 가정용품 코너 등에서 국자부터 간장 통까지 온갖 자질구레한 부엌의 연장을 한두 점씩 집어 돌아왔다. 그러는 한편 요리 전문 유료 웹사이트 '아메리카스 테스트 키친(America's Test Kitchen)'의 조리 도구 리뷰, 앨턴 브라운(Alton Brown)의 요리 시트콤 '굿 이츠(Good Eats)', 네이선 미어볼드(Nathan Myhrvold)의 요리 책 『모더니스트 퀴진(Modernist Cuisine)』 시리즈를 접하며 관련 이론을 보충했다.

그렇게 지난 15년 동안 쌓인 조리 도구 관련 경험을 한데 아

우른 책이 바로 이 책『조리 도구의 세계』다. 행복하고 효율적으로 요리하려면 어떤 도구가 필요할까? 나에게 필요한 도구를 찾았다면 어떤 요령으로 많고 많은 제품 가운데에서 골라야 할까? 과연 각 조리 도구는 어떤 원리로 작동하며 어떻게 유지 및 관리를 해야 좀 더 좋은 상태로 오래 쓸 수 있을까? 이 책은 이처럼 조리 도구와 관련된 질문 대부분에 최대한 효율적인 답을 제공하려는 책이다. 그러다 보니 '콤팩트함'에 초점을 맞췄다.

조리 도구의 세계도 일종의 '개미지옥'이어서 마음만 먹으면 얼마든지 많은 종류를 책에서 다룰 수 있다. 또한 모든 도구에 산 곳이나 사게 된 이유(사실 많은 경우가 순수 충동구매다.), 써온 과정 등 나름의 사연도 잔뜩 얽혀 있다. 이 둘을 풀어 엮으면 나름 재미있는 읽을거리가 될 가능성이 분명히 있지만 '콤팩트함'은 잃을 가능성이 높았다. 조리 도구의 일부인 양 가까이에 두고 궁금할 때마다 펼쳐볼 수 있는 책의 그림을 그렸으므로 여러 가능성 가운데 선별한 정보를 최대한 간략하게 담는 데 집중했다. '있어야 할 건 다 있고 없을 건 없는', 한 권만 갖추면 도구가 없거나 쓸 줄 몰라서 조리를 못하는 불상사로부터 우리를 지켜주는 화개장터 같은 책이 되기를 원했다.

책의 의도와 관련해 두 가지만 밝혀보겠다. 첫째, 효율의 개념은 관점(perspective)에 따라 현저히 달라질 수 있다. 조리 도구도 결국 물건이고 재화이므로 다다익선의 정신이 아주 잘 통한다. 구애 받지 않는 예산과 공간이 있다면 시행착오를 얼마든지 겪어가며 궁금한 도구를 마음껏 사다가 잔뜩 벌여놓고 쓸 수 있다. 하지만 우리 대부분과 별 상관없는 삶이다. 따라서 이 책은 조리 자체는 물론 예산 및 공간의

효율을 최대한 감안했다. 좁은 공간과 넉넉지 않은 예산 안에서 도전하는 요리에 도움을 주는 도구를 고르는 요령을 담는 데 주력했다. 다시 말해, 계속 늘어가고 있는 1~2인 가구를 염두에 두고 작업했다는 말이다. 누구에게나 도움이 되리라 믿지만 특히 사회·경제적으로 이제 막 자신의 부엌을 꾸려나가는 상황에 처한 20~30대에게 이 책이 조금이나마 보탬이 되기를 바란다.

둘째, 일회용품에 대한 이 책의 입장을 밝힌다. 현대인으로서 환경에 대한 우려를 안 할 수 없으니 일회용품에 대해 늘 경각심을 품고 살아야 마땅하다. 하지만 조리 생활에서 일회용품의 지분을 마치 존재하지 않는 양 아예 무시할 수는 없다. 또 쓰지 않더라도 잘 아는 것은 중요하다고 믿는다. 이런 생각으로 일단 가장 많이 쓰는 것 위주로 소개했다. 첨언하자면, 모든 비일회용품이 부엌에서 우위를 점하지는 않는다. 대표적인 예가 섬유 행주로, 이는 싱크대 및 수세미와 더불어 부엌에서 가장 더러운 물건의 불명예를 놓고 각축전을 벌인다. 따라서 일회용품이라 부담스럽더라도 위생을 위해 종이 행주를 쓰는 게 비교도 안 될 정도로 바람직하다.•

큰 그림을 안 짚고 넘어가면 섭섭할 것 같다.『외식의 품격』(2013)과『한식의 품격』(2017)이 한국 음식과 식문화 비평에 초점을 맞추었다면, 이 책을 필두로 계획 중인 몇 권의 책은 더 기본적인 음식의 세계를 다룰 것이다. 일단 가장 시급한 문제 제기 및 일부의 해결책을 제시하고 숨을 고른 뒤, 차분한 호흡으로『외식의 품격』과『한식의 품

• Nathan Myhrvold et al., *Modernist Cuisine 1*(The Cooking Lab, 2011), 200쪽.

격』두 책의 뼈대를 이루는 음식과 조리의 지식 세계를 소개하고 확장하는 데 주력할 것이다.

책 작업이 한창이었던 2019년 여름, 오마이걸의 「비밀 정원」을 처음 듣고 가사를 한참 곱씹었다. 책을 쓰는 마음과도 비슷하다는 생각이 들었기 때문이다. 쓰기 전에는 멋지고 놀라운 것이 머릿속에 다 정리되어 담겨 있으니 꺼내어 쓰기만 하면 된다고 철석같이 믿지만, 막상 쓰기 시작하면 정말 그랬나 싶고 아무것도 보이지 않는다. 결국 시간을 한참 들여 궁리를 해야 멋지든 아름답든 확인할 수 있도록 자라난다. 이 책은 글 자체가 많고 복잡하지는 않으나 도구의 분류 같은 정보를 가공하고 시각 자료로 구현을 모색하는 등 기초 여건을 마련하는 작업에 시간이 예상 외로 아주 많이 걸렸다. '비밀 정원'으로 치자면 땅을 고르고 다지는 데 힘이 많이 들었다.

모든 책이 협업으로 만들어지지만 이 책은 특히 팀이 쏟아부은 노력의 결과물이다. 각기 다른 창구에서 무시로 들어오는 글과 삽화를 인내심을 가지고 잘 아울러준 반비의 편집진과 디자이너 여러분께 감사한다. 여유가 없는 상황에서 부피가 큰 삽화 작업을 단 한 번에 더 바랄 것 없는 완성도로 그려준 정이용 작가에게도 감사한다. 우연히 그의 첫 책『환절기』를 사서 펼쳤는데 처음 몇 쪽의 장면 전환이 너무 와 닿아서 언제 어떻게라도 기회가 닿으면 같이 작업해보고 싶었다. 마지막으로 C장의 식칼과 과도 등 칼 관련 논의를 검수해준 블레이드포럼(www.bladeforums.com)의 고영성 씨에게 감사한다.

영영 사라진 도구들이 있다. 2009년 한국으로 돌아오면서 짐을 배편으로 부쳤는데, 그때까지 모았던 제과 제빵 위주의 조리 도구

를 담은 상자가 사라졌다. 약간의 배상도 받고 조금씩 다시 사서 모으기는 했지만 상실감이 매우 컸다. 그들은 정말 아무것도 할 게 없어서 독학으로 요리를 익혔던 시절, 거듭된 시행착오의 동반자로 내 삶에서 큰 의미를 차지했다. 그들이 없었다면 음식 평론가로 전업도 안 했을 것이며 이런 책도 쓰지 않았을 테니, 이 기회를 빌려 한 번은 이름을 불러주는 게 예의라 믿는다.

2020년 2월
이용재

차례

손과 손의 연장

Hand & Its Extension

모든 조리의 출발점은 손이고,
기본 조리 도구는 손의 연장(extension)으로서 존재한다.

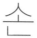

Hands

모든 조리 도구는 손의 연장이다

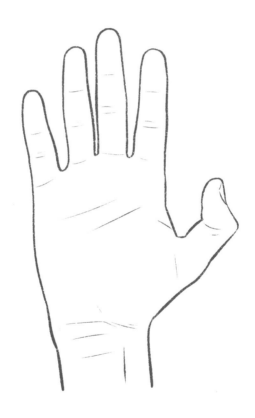

조리 도구에 본격적으로 관심을 갖기 전에 손의 가능성을 확인하자.

"칼과 불 가운데 하나를 반드시 포기해야만 한다면 어느 쪽을 고르시겠어요?" 8년 전, 예능 프로그램 출연으로 유명세를 꽤 탔던 셰프와 인터뷰를 하면서 던진 질문이었다. 우문이었지만 셰프는 현답을 건넸다. "칼이죠. 없어도 요리할 수 있어요. 손을 쓸 수 있잖아요. 재료를 찢든가 해서 얼마든지 음식을 만들 수 있습니다."

물론 완전한 진공 상태에서 꺼내 던진 질문은 아니었다. 늘 즐겨 보아왔던 요리 서바이벌 쇼('탑 셰프' 등)에서는 셰프 참가자들에게 이런 과제를 종종 내준다. 영어 표현을 빌리자면 '커브 볼을 던지는' 것이다. 제약 속에서 얼마만큼 융통성 혹은 창의력을 발휘하는지 보려는 의도다. 칼이나 불이 없는 건 기본이고 식재료랄 게 거의 없는(대체로 정크 푸드를 파는) 유람선의 매점, 서부 개척 시대에나 보편적이었을 모닥불에 무쇠솥 등등 다양한 제약이 언제나 셰프들을 기다리고 있다.

각설하고, 다시 손에 집중하자. 이렇게 모든 조리 도구에 대한 논의의 출발점은 언제나 손이 되어야만 한다. 비단 조리에 한정하지 않더라도, 기실 모든 도구의 세계가 그렇다. 개념적으로 도구는 손의 연장이 되려는 염원에서 비롯되었기 때문이다. 깨고 자르고 부수고 빻고 다지고 집어 들고 고르고 뒤섞고 버무리고……. 요리 혹은 조리에 얽힌 많은 동사의 세계를 손이 짊어지고 뚜벅뚜벅 걸어간다. 그 길을 깔아주는 것은 불이다. 이 책에 소개할 도구는 크게 (혹은 넓게) 손을 위해 두 가지의 역할을 맡기 위해 고안되었다.

첫 번째는 안전이다. 지글거리며 마이야르 반응●이 한창 일어

● 1912년 프랑스의 화학자인 루이 카미유 마이야르(Louis Camille Maillard)가 처음 보고한

나는 스테이크를 손으로 뒤집기란 무모한 행동이다. 섭씨 180도로 끓는 기름 솥에 묽은 반죽(batter)의 옷을 입힌 닭고기를 그냥 떨굴 수도 있겠지만, 굳이 기름과의 거리를 의도적으로 줄이자고 애쓸 필요는 없다. 기름의 표면에 가까이 갈수록 기하급수적으로 증가하는 열기에

갈색화 반응. 당류가 아미노산류, 단백질 등과 함께 있을 때 쉽게 상호 반응하고, 여러 중간 단계를 거쳐 갈색 색소인 멜라노이딘 색소를 생성한다.

반사적으로 재료를 떨궈 튄 기름에 화상을 입을 수도 있기 때문이다. 어떤 도구는 바로 이런 위험으로부터 손, 더 나아가 우리 자신을 보호하기 위해 고안되었다.

두 번째는 효율이다. 손으로 얼마든지 부수고 찢고 빻아 조리를 할 수 있다. 하지만 힘이 많이 들어가거나 결과물의 크기가 고르지 못해 정돈된 조리를 방해할 수 있다. 그렇지 않아도 (자가) 조리 자체가 불필요한 과업일 수 있는 이 '워라밸'이 맞지 않는 현실과 '저녁이 없는 삶'의 투쟁적 현실 속에서 군이 더 힘을 들이고 애를 쓸 필요가 없다. 되레 지쳐버려 자가 조리를 향해 굳게 먹은 결심이 무너질 수도 있다. 그리하여 (공간의 제약 속에서) 최소한 의욕과 결심이 끊기지 않을 만큼은 도구가 손을 도와줘야 한다.

하지만 어쨌든 손부터 준비시켜야 한다. '눈썰미'와 더불어 재능을 가졌다는 표현으로 '손재주'라는 말을 쓰지만, 이 책에서 다룰 도구의 담론은 그런 수준의 숙련도를 전제로 깔지는 않는다. 이 모든 도구의 존재 의미가 수렴하는 하나의 점이 있다면 바로 '두려움을 극복하자.'다. 일단 손을 적극적으로 쓰겠다는 마음을 먹어야 조리를 할 수 있고, 더 나아가 도구를 손의 확장 수단으로, 달리 말해 내 것으로 만들 수 있다. 적극적으로 움직이는 손의 쓰임새 혹은 맥락에 따라 도구를 짝지어줌으로써 조리의 효율이 오르고, 기술 아닌 마음의 두려움을 극복해 요리의 수준으로 승화될 수 있다.

장갑

Gloves

조리를 위한 제2의 피부

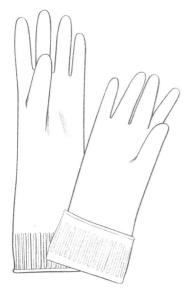

일반 라텍스 재질 고무장갑
손에 딱 불편할 정도로만 밀착된다.
설거지 외의 용도에는 쓰기 어렵다.
손의 움직임이 둔해 안전하지 않다.

니트릴 고무장갑
손에 확실히 밀착된다.
찢어지기 쉽다.
식품 안전에 우려가 전혀 없다.
일반 고무장갑과 같은 형식으로도 나온다.

두려움 없이 조리하려면 일단 손 자체의 보호책부터 마련해야 한다. 장갑 말이다. 조리 과정 전체를 뜯어보며 부엌에 상존하는 위험 요소를 분류한 뒤 각각에 대비할 수 있는 장갑을 손에 짝지어주면 된다. 먼저 기본 보호를 위한 장갑이 필요하다. 맨손은 생각보다 연약하다. 수분이나 알칼리 및 산 같은 화학적인 요인, 동식물의 가시와 같은 물리적인 요인 모두에 상처 입을 수 있다. 한편 닭고기 표면의 살모넬라균처럼 눈에 보이지 않으나 다룬 손으로 다른 식재료나 조리 도구를 만질 경우 교차(상호) 오염(cross contamination)을 불러일으키는 요인도 있다. 채소에 묻어 있는 흙이나 고기의 냄새처럼 위험하지 않지만 단순히 손의 의욕을 떨어트리는 번거로운 요인도 굉장히 많다. 따라서 일단 모두로부터 손을 보호하면서도 손의 일부처럼 기능할 수 있는 장갑이 필요하다.

　　이런 용도라면 완전히 손의 일부처럼 기능할 수 있도록 착 붙는 장갑이 좋다. 고무장갑은 원래 라텍스가 주재료였지만 요즘은 니트릴 고무로 만든 제품이 두루 쓰인다. 라텍스는 천연, 니트릴은 합성 고무로 둘 다 무독성 재료지만 후자가 더 안전하다. 식재료를 만지고 음식을 만들어도 고무 성분이 옮겨지지 않기 때문이다. 알레르기를 불러일으킬 가능성이 아예 없지는 않지만 라텍스에 비해 확률이 낮다. 니트릴로 길고 품이 다소 여유 있는 보통 고무장갑도 만드는 가운데, 요즘은 의료계에서 사용하는 밀착 장갑도 조리의 세계에 완전히 자리를 잡았다. 일회용 비닐 제품의 자리를 상당 부분 니트릴 밀착 장갑이 차지했다.

　　따라서 가정에서도 세대교체를 진지하게 고려할 때다. 니트

칼질용 안전 장갑
칼날이 장갑을 베고 들어가지 못한다.

릴 밀착 장갑은 통상적인 부엌용 장갑과 은행의 사은품 등으로 집에
은근슬쩍 자리를 잡은 비닐장갑 두 가지를 한꺼번에 대체할 수 있다.
둘 다 손을 보호하지만 밀착 장갑과 비교하면 손보다 크고 너무 두껍
거나 얇아 정교한 움직임이 어렵고, 너무 잘 벗겨지거나(비닐장갑) 잘
안 벗겨지고(고무장갑) 밀착이 안 되므로 틈새로 물이 들어가기도 쉽
다. 또한 완벽한 일회용으로 마치 티슈 뽑아 쓰듯 쉽게 쓰고 버릴 수
있어 편리하고도 위생적이니 종이 행주와 더불어 상비하면 든든하다.
(일회용품에 대한 이 책의 접근 방식에 대해서는 「책을 펴내며」를 참고하라.)

　　　두 번째는 칼질로부터 보호를 위한 장갑이다. 불과 더불어 칼
은 주방의 양대 필수 요소지만 그만큼 위험하다. 특히 칼은 찰나 잘못
다루면 큰 사고를 당할 수 있으며 다양한 측면에서 상해를 입을 수 있
으므로 선제 보호, 공격적 방어가 필요하다. 잘 안 드는 칼로 고기처럼
미끌거리고 힘이 많이 들어가는 재료를 썰다가 칼을 놓치거나 헛나갈

수도 있고, '고양이 앞발 칼질법'●을 철저히 준수하지 않고 왼손—오른손잡이의 경우—으로 재료를 지탱하다가 칼에 베일 수도 있다.

　　채칼 같은 특수 용도의 칼도 위험하기는 매한가지다. 대부분의 채칼이 보호대 혹은 썰 재료의 거치대 등의 안전장치를 갖추고 있기는 하지만(64쪽 참고) 대부분 체면치레 수준이다. 단단한 재료는 고정이 되지 않는 등 효율도 떨어지고 불편하므로 어느 순간부터 쓰지 않고 맨손으로 재료를 붙들게 된다. 삭삭, 채칼이 리듬마저 붙여가며 얇고 깔끔하게 저며주니 흥이 나다 보면 손에 보호 장치를 안 했다는 사실조차 잊고 있다가 어느새 손가락—채칼의 구조와 자세, 손의 움직임을 감안하면 약지가 가장 위험에 많이 노출된다.—도 저며냈다는 사고 사례가 흔하다. 칼질용 장갑으로 이런 사고를 막을 수 있다. 미끄럼 방지는 기본이라는 점에서 한국의 육가공 등에서 가장 흔히 쓰이는, 손가락과 바닥이 고무로 코팅된 작업용 목장갑과 개념은 흡사하지만 접근과 만듦새의 완성도는 완전히 다르다. 칼날이 아예 들어가지 않는 케블라 등의 소재로 짜여 있어 실수로 칼날 밑으로 손이 들어가더라도 큰 사고로부터 손을 보호해준다.

　　세 번째는 불과 열로부터 보호해주는 장갑이다. 대체로 조리 도구, 특히 냄비나 팬 류는 최고의 열효율을 추구하므로 일단 조리가 가능할 만큼의 열원에 노출되면 맨손으로 다룰 수가 없다. 특히 오븐에 넣을 수 있는 제품이라면 손잡이까지 본체와 같은 재질로 이루어

● 이 책 55쪽 그림 참고. 가볍게 주먹을 쥐듯 손을 오므려 식재료를 잡는 자세인데 고양이 앞발과 닮았다고 해서 어린이용 요리책에 그렇게 번역한 적이 있다.(『아이와 함께하는 실버스푼』, 해리엇 러셀 지음, 이용재 옮김, (세미콜론, 2018), 8쪽)

오븐 장갑
고온에서 일정 시간 손을 보호해준다. 깊숙한
공간 전체가 달궈지는 오븐의 특성을 감안해
팔뚝의 일부까지 덮는 제품을 고른다.

진 경우가 많으므로, 애초에 맨손으로 만지지 않는 습관을 강하게 들여야 피치 못할 불의의 사고―손잡이에 새겨진 제조 회사의 로고가 손에 낙인으로 찍혔다는 등―로부터 자신을 보호할 수 있다. 바로 오븐 장갑인데, 두터운 천 제품에 이어 요즘은 단열 효율이 높은 실리콘이 대세다.

두 번째와 세 번째 용도 겸용인 장갑이 나오는 요즘이니 효율이 한층 더 높아진 가운데 고려해야 할 사항이 하나 있다. 장갑의 생김새나 소재, 두께 탓에 끼면 보호는 확실하게 해주지만 반대급부로 움직임 자체는 둔해질 수 있다는 점이다. 그래서 레스토랑 주방 등 본격적인 실무의 세계에서 세 번째 장갑은 앞치마에 늘 접어 끼워두는 요리용 행주(172쪽 참고)로 대체되곤 한다. 장갑보다는 확실히 덜 안전하지만 네 번 정도 접으면 열기로부터 확실히 보호가 될뿐더러 언제나 바쁜 주방의 상황 속에서 장갑을 끼고 벗는 번거로움을 겪지 않아도 되니 참고하자.

레스토랑에서 일어나는 움직임의 강도 및 빈도와 요리사의 숙련도를 생각해보면 장갑 대신 행주를 쓰는 그들을 이해하기란 어렵지 않다. 따라서 자신의 요리 숙련도를 감안해 장갑을 껴 안전에 더 초

점을 맞출지 아니면 행주를 대안으로 삼아 효율을 좇을지 생각해보자. 물론 중간 지점에서 움직이는 타협안도 있다. 완전히 조리를 처음 시작하는 상황이라면 일단 장갑을 상황에 맞게 철저히 쓰는 습관을 기르고, 익숙해지면 서서히 행주를 쓰는 방향으로 간다.

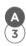

단목적 도구

Unitasker

단 하나의 예외를 빼고 과감히 외면하자

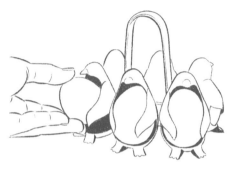

귀여움이 주된 용도인 조리 도구는 살 때는 행복하지만 안타깝게도
시간이 흐르면서 짐이 될 가능성이 높다.

예쁘다는 이유만으로 지갑을 열고 싶은 조리 도구들이 있다. 아보카도의 살을 껍질에서 깨끗하게 발라내는 동시에 썰어주는 자르개랄지, 펭귄의 배에 난 빈 공간에 계란을 채워 냄비에 넣을 수 있는 삶은 계란틀, 마늘 껍질을 벗겨주는 롤러 등 종류가 다양해 서랍 하나쯤은 가득 메우고 '아무 도구 대잔치'를 벌일 수 있는 수준이다.(고백하건대 나에게도 '아무 도구 대잔치'가 벌어지는 서랍이 두 칸은 있다…….) 그러나 문제가 있다. 이들은 가득 메운 서랍을 절대 벗어나지 못할 가능성이 매우 높다. 전부 단목적 도구다. 맞다. 여러 가지 일을 한꺼번에 하는 양태를 '멀티태스킹'이라고 일컬으니 정반대의 개념은 '유니태스커'다.

아보카도용

파인애플용

딸기용

오렌지용

과일 썰개
대표적인 단목적 도구.
예쁘고 꼭 필요해 보이지만 일반 칼로 수행 가능한 과업이다.
공간만 차지하다가 결국 버리게 될 가능성이 높다.

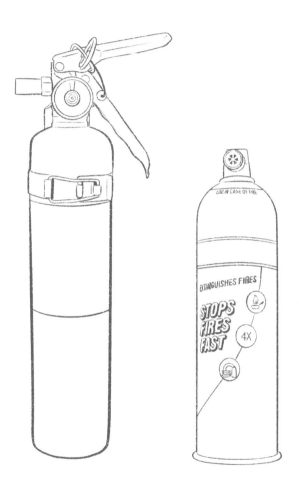

소화기
부엌에 갖춰도 되는 유일한 단목적 도구.

유니태스커, 즉 단목적 도구는 대체로 예쁘게 생긴 나머지 '없으면 이 도구가 맡을 과업이 매우 불편해질 것이다.'라는 암시를 주며 충동구매를 부추기지만 99.99999퍼센트의 확률로 후회를 안길 것이다. 왜 100퍼센트가 아니냐고? 유일하게 의미 있는 단목적 도구로서 소화기가 존재하기 때문이다. 그렇다. 대체로 크게 신경 쓰지 않지만 불이 있는 곳에는 소화기도 갖춰야 사고를 미연에 방지할 수 있다. '소화기가 유일하게 의미 있는 단목적 도구'라는 개념은 미국의 요리사이자 쇼 제작자 앨턴 브라운(Alton Brown)●이 정립했는데, 사실 소화기마저도 열리지 않는 문이나 자물쇠 등을 때려 부수는 데 쓸 수 있으니 엄밀히 따지면 단목적 도구는 아니다. 좌우지간 집에 소화기 한 대는 꼭 갖춰두자.

● 앨턴 브라운은 미국의 요리사이자 쇼 제작자다. 과학에 기반한 요리 시트콤 '굿 이츠(Good Eats)'의 제작과 주연을 맡아 인기를 얻었다. 더 자세한 내용은 이 책 말미의 「참고문헌」을 보라.

계량과 측정(주방사우)
Measuring

정확한 계량과 측정이 성공적인 조리의 첫걸음이다.
'주방사우(廚房四友)'라 한데 묶을 수 있는
타이머, 저울, 온도계, 계량컵이
당신의 실패를 큰 폭으로 예방해줄 것이다.

타이머

Timer

스마트폰의 시대에도 의외로 요긴하다

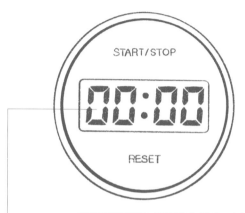

분 단위

화면이 커야 정신 없는 조리 가운데서 알아보기 편하다.
측정 가능한 시간의 최대치를 확인한다.

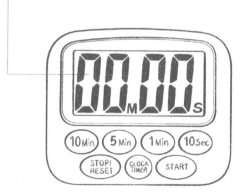

직관적으로 조작할 수 있어야 한다.

세상만사는 시간의 축 위에서 벌어지며 조리와 맛도 예외가 아니다. 따라서 재료의 상태 변화가 시간의 흐름에 맞게 정확히 벌어지고 있는지 또는 우리가 꼭 필요한 시간만 조리에 쓰고 있는지 확인해줄 도구가 필요하다. 누군가는 타이머의 존재 자체에 회의를 품을 수도 있다. 휴대용 무선 전화기에서 스마트폰으로 넘어온 지도 한참이니 시계라는 단일 목적의 도구가 유명무실해진 현실 아닌가. 그런데 시계도 아니고 스마트폰에 앱으로 딸려 나오는 타이머를 따로 산다고?

물론 틀린 말은 아니다. 다만 타이머만의 확실한 장점이 있다. 일단 앱보다 의외로 편리하다. 별도의 기기 혹은 도구를 사는 게 번거로울 것 같지만 조리에 써보면 시간을 확인하기가 훨씬 더 편하다. 시계가 장신구로서 새로이 자리매김을 하는 스마트폰의 시대이다 보니 기능성이 떨어지기도 하는데, 타이머는 화면도 크고 시원시원한데다 버튼도 커 읽기도 쉽고 조작도 직관적이며 편하다. 한편 디자인에도 최소한의 미학이 깃들어 있으므로 대체로 밉지 않다. 뒷면에 자석이 달린 제품이 대부분이라 냉장고의 표정을 지어주는 데도 쓸모가 있으니 장식품처럼 접근해도 좋다. 각종 여행지에서 사 온 냉장고 자석들과 아주 잘 어우러진다. 너무나도 당연한 말이겠지만 스마트폰의 사용에 익숙하지 않은 세대에게도 편하고 쓸모 있다.

게다가 한번 자리를 잡아주면 그대로 머물며 자신의 유일한 과업, 즉 시간을 재는 일만 충실하고 또 묵묵히 수행한다. 냉장고에 한번 붙여주면 건전지를 많이 잡아먹지 않으니 오랫동안 있는 듯 없는 듯 자기 몫을 한다. 그리고 무엇보다 구매를 크게 고민하지 않을 정도로 싸다. 2000원대부터 시작해 1만 원이면 타이머의 세계에서 나름 유

복수 측정 타이머
시간을 복수로 동시에 측정할 수 있다.
요리의 여러 과정에 걸쳐 쓸 수 있다.

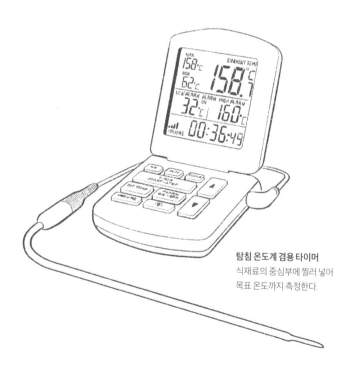

탐침 온도계 겸용 타이머
식재료의 중심부에 찔러 넣어
목표 온도까지 측정한다.

명한 브랜드의 제품을 살 수 있다. 우리는 이제 터치스크린의 세계에 너무나도 익숙해졌지만, 그렇기에 오히려 볼록한 고무 버튼을 누르며 손맛을 느끼고 단순한 '삐삐' 소리를 들으며 시간을 맞추는 행위가 마치 조리하며 느끼는 '손맛'처럼 은근히 즐거울 수 있다.

　　　모든 음식의 조리 시간을 정하고 또 측정하는 데 쓸 수 있지만, 한국 식문화의 울타리 안에서 타이머에게 최선의 쓰임새를 찾는다면 역시 라면이다. 즉석 용기면도 그렇지만 봉지 라면 또한 제조업체에서 엄격하고도 체계적인 실험을 무수히 거쳐 찾은 최적의 조리법을 봉지 뒷면에 담는다. 따라서 조금 뒤에 살펴볼 물의 양도 잘 맞춰야 하지만 시간을 정확히 재는 게 사실은 더 중요하다. 대부분의 조리 타이머는 분 단위를 기준으로 만들어져 1~60분, 혹은 99분까지 측정이 기본으로 가능하다. 여기에 10초 단위로 좀 더 세심하게 맞출 수 있는 제품과 한 시간 이상의 단위로 큰 그림을 짤 수 있는 제품이 있는데, 하나만 고른다면 분 단위 제품을 권한다.

저울

Scale

조리의 나침반, 조리의 길잡이

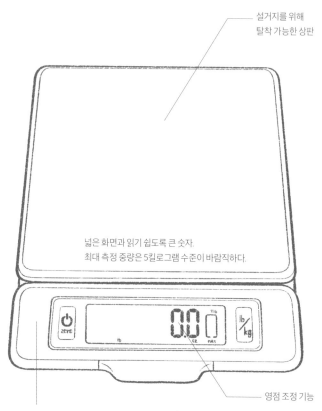

설거지를 위해
탈착 가능한 상판

넓은 화면과 읽기 쉽도록 큰 숫자.
최대 측정 중량은 5킬로그램 수준이 바람직하다.

영점 조정 기능

식재료, 특히 제과 제빵의 가루가 스며들지 않도록
밀폐된 전면부

저울은 음식과 조리의 감정적인 측면에 큰 가치를 두는 이들에게 때로 반감을 불러일으키는 도구다. 딱딱 떨어지게 식재료의 무게를 측정하는 행위가 음식에서 중요한 정이나 손맛을 떨어뜨린다고 믿기 때문이다. 이런 정서를 십분 이해하는 가운데, 아예 조리의 기초가 전혀 없는 사람이라면 정말 최소한의 가늠을 위해서라도 저울이 꼭 필요하다. 재료를 원하는 상태까지 조리하기 위해 걸리는 시간을 아는 것도 중요하지만, 그마저도 양에 대해 전혀 가늠을 잡지 못한다면 아무런 의미가 없다. 파스타 1인분 100그램이 얼마만큼인지 가늠할 수가 없어 처치 곤란할 정도로 많이 삶았다면? 울며 억지로 다 먹을 수도 있지만 저울로 불상사를 미리 막는 게 훨씬 더 효율적이다. 일단 저울로 기준을 잡는 연습을 해야 언젠가는 눈대중으로 재료를 가늠해 손맛—이라는 게 정녕 존재한다면—을 내는 경지에 이를 수 있다.

저울도 그다지 비싸지 않다. 타이머보다는 좀 더 값이 나가지만 1만 원 안쪽에서도 쓸 만한 제품을 살 수 있다. 그런데 굳이 요리용이라 한정된 저울을 사야만 할까? 미국의 요리 연구가 마이클 룰먼(Michael Ruhlman)*은 '그럴 필요 없다.'고 주장한다. 우편물 무게 측정용 등 일반 생활 저울로도 조리에 필요한 계량을 얼마든지 할 수 있다는 것이다. 그러나 가르침을 받들어 그가 쓰는 것과 똑같은 비조리용 저울을 사서 5년 이상 써본 결과 더 이상 동의할 수 없게 되었다. 무엇보다 비조리용 저울은 스위치나 기판 등이 밀폐되어 있지 않아 계량하

* 미국의 요리 전문 저자. 미국 요리 학교의 교육을 바탕으로 '레스토랑 주방의 노하우를 가정에'라는 모토를 내걸고 요리 관련 서적을 다수 출간했다. 자세한 내용은 「참고문헌」을 보라.

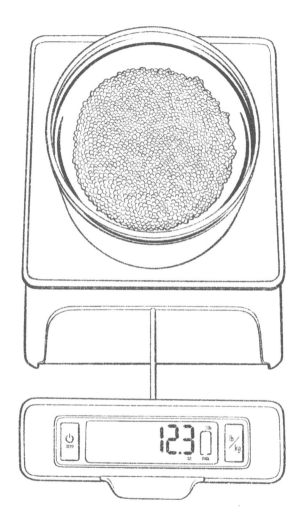

식재료를 담는 그릇이 커서 화면을 막는 경우 읽기 쉽도록 전면부를 앞으로 뺄 수 있다.

면서 흘리거나 새어 나간 식재료가 끼거나 고인다. 특히 밀가루나 설탕 같은 식재료가 가장 큰 영향을 미친다. 따라서 가격대와 상관없이 일단 조리용 저울 가운데서만 고를 것을 권한다.

조리용 저울을 고를 때 어떤 점들을 살펴야 할까? 일단 영점 조정 기능을 갖췄는지 확인한다. 영점 조정은 말 그대로 저울의 수치를 다시 0으로 맞춰주는 기능이다. 식재료를 담은 용기의 무게를 빼거나 여러 재료를 순차적으로 담아가며 달 경우에 정확한 계량을 돕는다. 따라서 그럴 가능성이 아주 낮기는 하지만 마음에 둔 저울에 영점 조정 기능이 없다면 당연히 사지 말아야 한다. 두 번째로 '계량 상한선'을 본다. 가정 요리에 쓰는 저울은 어느 정도까지 무게를 잴 수 있어야 적당한 걸까? 다다익선까지는 아니지만 좀 넉넉한 게 좋다.

인터넷의 오픈 마켓을 검색해보면 최대 단위가 1킬로그램인 제품이 눈에 띈다. 특히 1인 가정이라면 그 정도로 충분할 것 같지만 갈비처럼 뼈가 붙은 고기, 닭처럼 통째로 조리하는 가금류, 배추나 무처럼 부피가 크고 밀도가 높은 채소 등은 1~2인분만으로도 1킬로그램을 훌쩍 넘길 수 있다.(시중의 통닭이 작아도 1킬로그램 안팎임을 생각해보자.) 넉넉잡아 5킬로그램은 되어야 불안에 떨지 않고 식재료를 척척 올려가며 이것저것 만들어볼 수 있다. 한편 양이 적어 일반 요리용 저울로는 정확하게 달 수 없는 식재료를 위한 소형 저울도 따로 갖추는 게 좋다. 커피 원두나 향신료 등 100그램, 더 작게는 10그램 이하의 무게를 재는 데 훨씬 편하고도 요긴하다.

온도계

Thermometer

온도는 조리의 완성도와 직결된다

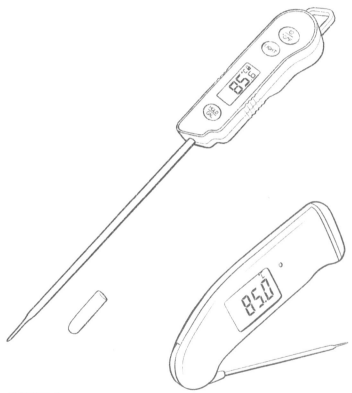

탐침형 온도계

식재료의 중심부에 찔러 넣어 온도 측정.

찔러 넣은 뒤 최종 온도를 찍어주는 시간이 관건.

물이 섭씨 0도에서 얼고 100도에서 끓는다는 사실을 안다고 온도계를 등한시하면 안 된다. 그 사이 100, 혹은 최소 소수점 이하 한 자리까지 헤아리자면 1000단계의 지점 모두가 조리의 완성도와 직결되어 있는데, 온도계가 없다면 측정을 아예 할 수 없기 때문이다. 요즘은 저온조리(수비드)의 대중화로 심지어 소수점 이하 한 자리까지도 따져가며 조리한다. 세상에 존재하는 모든 것이 온도 측정의 대상이니 온도계도 그만큼 다양하다.

가장 먼저 갖춰야 할 것은 탐침 온도계다. 명칭처럼 온도를 측정하는 탐침과 손잡이 역할 및 수치화를 맡는 몸통으로 이루어져 있다. 고체(스테이크 등) 식재료는 찔러서, 액체(커피 추출을 위한 물, 튀김을 위한 기름 등) 식재료는 담가서 온도를 측정한다. 전류가 흐르는 탐침이 식재료의 열로 인한 저항을 온도로 환산해 보여주는 원리다. 저울처럼 몇 천 원에서 몇 만 원까지 제품군이 다양한데 정확도만큼이나 측정에 걸리는 시간이 중요하고 이는 또한 가격과 맞물린다. 측정이 빠른 온도계일수록 안전하기 때문이다.

스테이크나 튀김 기름처럼 온도가 아주 높은 식재료를 생각해보자. 복사열이 강하므로 온도를 빨리 찍어줄수록 열원과 가까이하는 시간이 짧아지니 더 안전하다. 비싼 제품은 온도 측정에 3초 미만, 싼 것은 6초 이상도 걸릴 수 있다. 3초라니 아주 짧은 시간이지만 섭씨 200도 이상으로 올라가는 팬이 내는 복사열이라면 이야기가 달라진다. 그 3초가 생각보다 길게 느껴지며 화상을 입을 가능성도 무시할 수 없다. 다만 탐침 온도계가 비싸다고 해봐야 12만 원(100달러) 안팎이므로 기둥뿌리를 뽑을 만큼 부담스러운 수준은 아니다.

한편 원리가 같고 똑같이 탐침을 쓰지만 찔렀다 빼는 것이 아니라 지속적으로 온도를 측정해주는 온도계도 있다. 소나 돼지의 덩어리 고기나 닭, 칠면조 같은 가금류이 오븐 통구이에 쓰인다. 탐침이 긴 선으로 본체와 연결되어 조리 과정 내내 온도를 측정하는 한편 본체는 밖에서 이를 보여주다가 목표 온도에 도달하면 경보음으로 알려준다. 이 범주에 속하는 온도계는 대개 조리 시간 측정을 위한 타이머도 함께 내장되어 있는데, 일반적인 타이머보다 긴 시간, 즉 오븐 통구이에 걸리는 3~4시간 이상도 설정이 가능하다. 따라서 동물의 고기를 본격적으로 통구이 하고 싶다면 하나 갖추는 게 좋다.

다음으로는 펄펄 끓는 기름에 쓰는 온도계가 있다. 튀김은 기름의 온도가 너무 높으면 겉만 타고 속이 안 익으며, 온도가 너무 낮으면 튀김옷이 기름에 절어버린다. 또한 기름이 목표 온도에 이르렀다고 해도 (옷을 입힌) 재료를 담그는 순간 열에너지를 빼앗겨 온도가 내려가 효율이 떨어지므로, 한꺼번에 조리해야 하는 재료의 양이나 다음 배치(batch)를 넣을 시기를 확인하는 데도 꼭 필요하다. 벽에 거는 실내외 기온 측정 온도계처

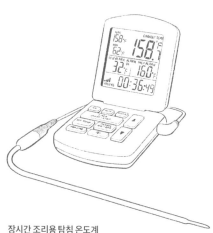

장시간 조리용 탐침 온도계
바비큐, 로스트 등 오븐 조리 시간이 긴 음식이나
튀김 기름 온도 측정에 쓴다.
설정된 내부 온도까지 올라가면 경보음으로 알려준다.

럼 수은 온도계가 금속 눈금판에 담긴 종류도 있고 탐침형도 있다. 어떤 제품이든 지속적이고 안전한 온도의 측정을 위해 냄비의 가장자리에 고정시킬 수 있는 클립(집게)이 달려 있다.

　　튀김을 자주 해 먹지 않는다면 기름 온도계까지 굳이 갖출 필요는 없다. 기본이자 필수인 1번 온도계를 부득이한 상황에 대신 쓸 수 있다. 다만 지속적인 온도 확인은 할 수 없으니 그만큼 불편함이나 뜨거운 기름에 더 가까이 다가가야 하는 위험 부담은 감수해야 한다. 가벼운 탐침형 온도계라면 문구점에서 파는 종이 집게 등으로 냄비 가장자리에 고정시키는 방법도 있지만 당연히 안전하지 않으므로 권하지 않는다.

　　한편 엄격히 온도를 관리하자면 오븐에게도 별도의 온도계가 필요하다. 오븐은 공간의 온도를 높여 식재료를 익히고 냉장고는 온도를 낮춰 부패를 지연시킨다. 제과 제빵은 레시피를 엄격하게 따르는 게 기본이고, 레시피에 재료의 양이나 섞는 방법뿐만 아니라 온도와 조리 시간도 딸려 나온다. 제과 제빵을 주로 담당하는 오븐은 그에 맞춰 온도 조절이 가능하다. 그런데 만약 내 오븐이 설정하는 온도를 그대로 내주지 못한다면 어떻게 되는 걸까? 예를 들어 일반적

설탕 가공용 온도계

냄비 테두리에
꽂을 수 있는 클립

튀김용 온도계

인 쿠키나 머핀을 굽는 온도인 180도로 오븐을 맞췄는데 내 오븐의 실세 온도는 한참 밑돌거나 웃돈다면? 제과 제빵도 튀김처럼 온도가 높으면 겉이 너무 빨리 익어 마이야르 반응을 넘어 탈 때까지 속은 덜 익고, 온도가 낮으면 수분이 빠져서 마르는 와중에 겉에 마이야르 반응이 잘 생기지 않으므로 허여멀겋게 익어버려 맛과 질감의 대조가 생기지 않는다.

모든 온도계는 고산 지대가 아니라는 전제 아래 물을 끓여 정확도를 따져볼 수 있다. 팔팔 끓였는데 온도계가 섭씨 100도를 정확히 찍지 않는다면 쓰나 마나 한 도구로 전락한다.

적외선 온도계

마지막으로는 적외선 온도계가 있다. 이름처럼 적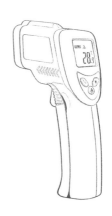
외선을 열원에 쏴서 돌아오는 시간을 온도로 환산
한다. 따라서 재료에 직접 접촉하지 않아도 온도
를 측정할 수 있으므로 안전하고 대체로 빠르다.
다만 초콜릿의 탬퍼링(적온 처리법이라고도 하며 초
콜릿에 들어 있는 카카오 버터를 윤기 있고 얼룩 없이 안
정적인 결정으로 굳히는 작업) 같은 데 주로 쓰이므로
기본 탐침 온도계가 있다면 굳이 욕심부릴 필요가
없다. 가격대가 비교적 높게 형성되어 있는데 싼
제품은 정확성이 떨어질 수 있으므로 주의한다.

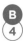

계량컵과 숟가락

Measuring Cups and Spoons

라면의 맛마저 돋우는 정확함

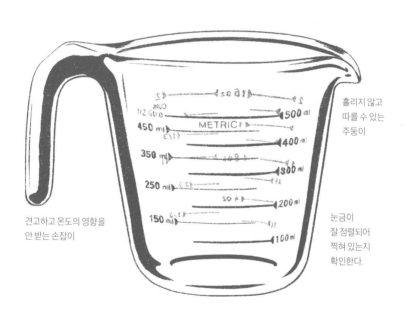

흘리지 않고
따를 수 있는
주둥이

견고하고 온도의 영향을
안 받는 손잡이

눈금이
잘 정렬되어
찍혀 있는지
확인한다.

파이렉스 재질 계량컵
하나만 갖춘다면 500밀리리터들이가 좋다.

주방사우의 마지막 도구는 계량컵과 숟가락이다. 계량컵은 원래 밀가루, 설탕 등의 가루용과 액체용으로 나뉘어져 있지만, 전자는 아직도 정신을 못 차리고 부정확한 야드파운드 도량형에 의존하는 미국에서의 제과 제빵 등에 주로 쓰이므로 굳이 갖출 필요가 없다. 설령 미국의 레시피를 참고해서 제과 제빵을 하더라도 제대로 된(혹은 정신을 차린) 레시피라면 재료를 파운드와 온스 외에도 그램 단위로 계량해서 병기할 테니 저울에 의존하면 된다. 그런 레시피가 아니라면 무시해도 상관없다. 세상은 넓으며 정확하고 좋은 레시피는 많다.

한편 액체 계량컵은 도량형이 다르더라도 이름처럼 액체를 계량할 때 유용하므로 갖춰둘 만하다. 라면을 끓이는 데 가장 큰 도움을 주는데다가, 계량을 하지 않더라도 비상시에는(설거지가 밀렸다거나) 보통의 컵 대신 쓸 수 있으므로 하나쯤 갖춰둘 것을 권한다. 라면 1~2개를 끓일 때 드는 분량의 물을 잴 수 있는, 즉 250~500 밀리리터들이를 중심으로 삼고 그보다 작거나 큰 것을 필요에 따라 더한다. 대부분의 계량컵이 액체를 편하게 따르도록 뾰족한 주둥이가 달린 몸통과 손잡이로 이루어져 있는데, 가벼워 액체를 담다가 쏟아질 수도 있는 플라스틱 재질보다는 강화 유

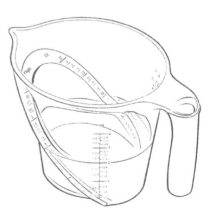

플라스틱 재질 계량컵
보조 띠로 위에서 내려다보면서 계량이 가능하다.

리인 파이렉스(내열 유리) 제품이 훨씬 더 두툼하고 튼튼해 안정적이다.

파이렉스는 내열 소재이므로 안전한 대신에 두꺼워 정밀함이 조금 떨어질 수 있다. 한편 액체는 컵 등에 담으면 표면 장력에 의해 가장자리가 솟아올라 오목해 보이는 현상(meniscus)이 발생하니 표면의 최저점이 가리키는 눈금을 읽어 계량한다. 요즘은 메니스커스를 감안해 안쪽에 눈금을 찍는 등 좀 더 발전된 제품도 나오고는 있지만 계량컵의 안쪽에서 눈금을 읽기가 생각보다 어렵고 액체라면 그 정도 오차는 대세에 지장이 없으니 딱히 신경 쓰지 않아도 상관없다.

계량 숟가락은 미터 도량형의 세계에서도 소량의 재료를 계량하는 데 쓰인다. 소금, 설탕, 효모 같은 마른 재료뿐만 아니라 식초, 간장 같은 액체 재료 등까지 두루 쓰인다. 고르는 요령을 간단히 한 줄로 요약하자면 '너무 예쁜 것을 찾을 필요는 없다.'가 되겠다. 백화점 꼭대기 층 주방 용품점 등에서 파는 게 대체로 아름답지만 써보면 실용적이지 않을 수 있기 때문이다. 계량 숟가락에서 발생할 수 있는 공통적인(일반적인) 실용성의 문제는 크게 나누면 세 가지다.

첫째, 계량이 정확하지 않다. 그렇다. 계량 숟가락인데도 정확한 양을 달아내지 못한다. 이를테면 1큰술은 30밀리리터인데 그보다 적거나 많은 양이 담기는 것이다. 두 번째 문제는 불편한 손잡이다. 너무 짧거나 너무 두껍고 굵거나 너무 얇다면 소위 '그립감'이 나빠지는 데서 멈추지 않는다. 계량 숟가락의 가장 빈번한 쓰임새인 양념(가루 향신료 등)병 등의 깊은 곳까지 집어넣을 수가 없다거나, 한식의 된장처럼 끈끈한 재료를 퍼내다가 손잡이가 견디지 못하고 구부러지거나 부러지는 등의 불상사가 벌어질 수 있다. 따라서 손잡이는 적당히 길면

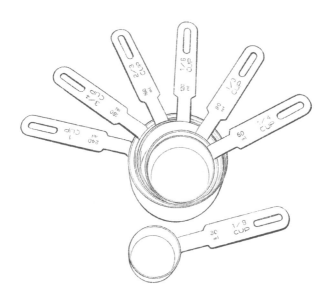

이 계량컵이 필요한 세계는 부정확하므로 그저 참고만 하는 게 속 편하다.

미국에서 대세인 '퍼서 쓸어내기(scoop and sweep)' 계량법.
이러느니 저울을 쓰는 게 백배 낫다.

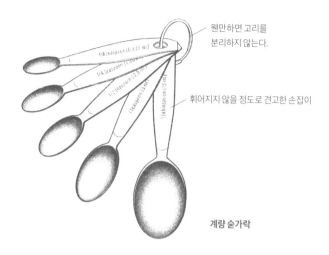

웬만하면 고리를
분리하지 않는다.

휘어지지 않을 정도로 견고한 손잡이

계량 숟가락

서도 두꺼워야 좋다. 세 번째는 손잡이와 같은 맥락에서 숟가락의 대가리, 즉 계량부가 너무 큰 경우다. 허브, 향신료 등이 담긴 유리병의 지름이 2~3센티미터 수준이니 계량 숟가락의 대가리가 이보다 크다면 병에 넣을 수가 없다.

따라서 계량 숟가락은 주방 자재 전문점 등에서 파는, 다소 투박하고 기능적으로 보이는 스테인리스 제품이 최선이다. 특별한 보관 및 관리 요령은 없지만 쓸 때 걸리적거린다고 계량 숟가락 전체를 한꺼번에 묶어주는 고리를 풀어 따로따로 떼어놓지 않기를 권한다. 한 점씩 쓰면 확실히 편하기는 편하지만 작은 계량 단위로 내려갈수록 숟가락도 작아지니 잃어버리거나 찾기 어려울 수 있다.(뼈저린 경험담이다.)

피스톤 계량컵

정확하게 액체는 아니지만 부피를 달아야 하는 식재료가 몇 있다. 대표적인 경우가 땅콩버터와 요거트다. 물론 무게를 달 수도 있는데 무엇보다 특유의 끈적임 탓에 부피든 무게든 정확한 계량이 어려워진다. 그래서 점성이 높은 재료를 위한 계량컵이 따로 있다. 주사기, 즉 피스톤과 같은 원리로, 계량할 만큼 본체의 눈금에 맞춰 피스톤을 잡아당겨 공간을 만든 다음 재료를 채워 넣고 그릇 등에 피스톤을 밀면 비교적 깔끔하게 옮겨 담을 수 있다. 같은 원리로 꿀이나 당밀 같은 식재료를 계량하는 데도 쓸 수 있는 등 요긴하지만 몇몇 한정된 경우에만 쓰이므로 (특히 제과 제빵 등을 본격적으로 하지 않는다면) 굳이 갖출 필요는 없다. 다만 재료를 채우고 피스톤을 밀 때의 쾌감은 꽤 좋다.

자르기 / 썰기
Cutting / Slicing

자르고 썰고 깎고 다듬고 저미고 발라내고 다지고 채 치고…….
칼과 가위는 물리적 변화로 조리의 기본 준비에 공헌한다.

식칼

Santoku / Chef's Knife

조리 도구의 기본 중 기본

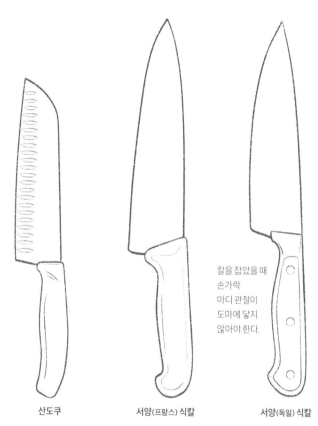

칼을 잡았을 때
손가락
마디 관절이
도마에 닿지
않아야 한다.

산도쿠

칼끝이 많이 내려가고 칼날은
일직선에 가깝다.

서양(프랑스) 식칼

손잡이는 미끄러지지 않고
잡았을 때 편안한 것을
고른다.

서양(독일) 식칼

칼끝이 거의 내려가지 않고
등(spine)과 일직선을 이루는 대신
칼날이 칼끝 쪽으로 많이 올라온다.

'훌륭한 목수는 연장을 탓하지 않는다.'는 속담이 있다. 맞는 말이다. 훌륭한 목수, 더 나아가 직업인이라면 뼛속까지 깊이 배어 있는 경험과 연륜 등으로 연장의 열악함도 극복할 수 있다. 하지만 이를 임의로 뒤집어 해석해 '나의 솜씨는 별로니까 좋은 연장을 쓸 필요가 없다.'고 생각할 이유는 전혀 없다. 좋은 연장이 열악한 솜씨를 다만 조금이라도 상쇄해줄 수 있기 때문이다. 조리도 당연히 예외가 아니라서 기본의 기본이라고 할 수 있는 칼 한 자루만 잘 갖춰놓으면 초보자의 성장통을 대폭 줄일 수 있다. 또한 대표 도구라 할 수 있는 칼이라면 품질 수준이 안전과 거의 직결되다시피 하므로 더더욱 맨바닥에서 시작하지 않는 게 좋다.

그렇다면 조리를 위해서 정확하게 어떤 칼이 필요한가? 다다익선이라고 요리용 칼도 여러 가지 갖출수록 좋다. 썰고 베고 발라내

칼을 세트로 사면 보기도 좋고 마음도 뿌듯해지지만 안타깝게도 실용적이지 않다.

는 각각의 용도에 특화된 칼을 쓰면 작업 능률이 훨씬 향상되기 때문이다. 게다가 다양한 칼이 나무 재질의 집에 가지런히 들어차 있는 광경이 워낙 보기 좋다 보니 칼도 세트로 많이 팔린다. 석게는 3종, 많게는 10종 이싱으로 다양하다. 그런데 이렇게 가지각색의 칼이 과연 전부 필요할까? 99퍼센트의 요리 도전자, 즉 삶의 질 향상을 위해 가정식을 스스로 익히려는 사람이라면 아니다. 돼지고기 고추장찌개 한 그릇 잘 끓이고자 하는 경우라면 주연과 조연 칼 각각 한 자루씩만 갖춰도 불편함 없이 80~90퍼센트의 재료를 손질할 수 있다. 주연이 바로 '셰프 칼(Chef's Knife)'이라고도 불리는 식칼이다. 원래 쇠고기를 썰거나 큰 덩이로 나누는 용도로 쓰였지만, 이제는 모든 주방의 필수품으로 자리 잡았다.

레스토랑 조리의 세계에서는 '잘 드는 칼이 안전한 칼'이라는 말이 있다. 두 갈래로 해석할 수 있는데, 일단 잘 드는 칼일수록 재료

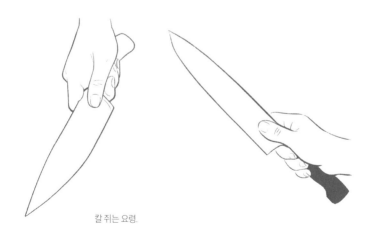

칼 쥐는 요령.

재료 고정시키는 요령.

를 쉽게 썰 수 있다. 따라서 무리하게 힘을 주다가 칼이 미끄러진다거나 놓치는 사고를 더 잘 막을 수 있다. 한편 베이더라도 상처가 깔끔하게 나서 좀 더 빨리 낫는다. '상처가 깔끔하게 난다.'라니 무서운 말인데 대체로 상태가 안 좋은 날은 '이가 나가서', 즉 날에 미세하게 생채기가 나 들쭉날쭉한 경우가 대부분이다. 이런 칼에 베이면 훨씬 아플뿐더러 상처가 잘 아물지 않거나 최악의 경우 덧나기도 쉽다.

　　칼을 쓴다고 쓰기야 하겠지만 음식점에 비하면 빈도가 한참 밑도는 가정에서는 그야말로 먹고 치우기 바빠 칼의 가격이나 품질 및 유지 관리 등에 관심을 기울이기가 어렵다. 쓰는 칼의 상태를 적절히 파악하지 못하고 있다면 일단 손톱 위에 칼날을 사선으로 올려놓아보자. 미끄러지지 않고 고정되어 있으면 날이 잘 선 것이다. 날의 상태가 좋다면 무를 썰어보자. 일단 가로든 세로든 무를 가르기 위해 두 손을 칼등에 얹어 힘주어 누른다면 칼의 상태가 좋지 않다는 방증이다. 한

손에는 칼, 다른 한 손에는 식재료를 잡는 가장 일반적인 칼 다루기 자세로 무리 없이, 영어 표현을 빌리자면 '버터처럼' 썰 수 있어야 효율을 따지기 이전에 안전하다.

또한 한 손으로 칼을 다루더라도 힘을 지나치게 들일 필요가 없어 자른 면이 최대한 직각에 가까워야 한다. 두 가지 조건을 만족시키지 못한다면 지금 손에 쥔 칼의 상태에 대한 고민이 필요한 시기다. 이 칼은 언제 어떻게 나의 손에 들어왔으며 유지 관리를 한 적은 있는가? 답을 제대로 할 수 없다면 일단 전문가에게 맡겨보자. 식칼은 주기적으로 적절히 연마한다면 가정에서는 최소 5~6년을 쓸 수 있다.

좋은 연장이 열악한 솜씨를 상쇄해주며 잘 드는 칼이 안전한 칼이기는 하지만 비싼 칼이 정확하게 좋은 칼은 아니다. 모든 쓸 만한 칼이 비싸지는 않으며, 되레 너무 비싼 칼은 가정에서 쓸 만하지 않을 수도 있다. 왜 그럴까? (식)칼의 세계는 제조 공정과 소재의 조합만으로 무한에 가까운 확장이 가능하다. 따라서 들여다보면 끝이 없고 예외도 많은데, 일반론만을 최대한 압축해서 살펴보면 다음과 같다. 인류는 대대로 단조 공정을 통해 (식)칼의 세계를 벼려왔다. 대장간과 대장장이의 일이라면 조건 반사적으로 떠올릴, 달군 강철을 망치로 내려쳐 모양을 잡는 방식 말이다. 탄소 함유량이 높은 강철, 즉 (고)탄소강을 단조 공정으로 가공한 칼은 고급 제품군에 속한다.●

물론 고탄소강을 단조로 가공한 칼에도 층위가 있다. 훌륭한

● 물론 예외도 있다. 언젠가 여수에 놀러 갔다가 길거리에서 단조로 만든 게 틀림없는 과도를 충동 구매했는데 날이 얇고 무뎌서 금세 천덕꾸러기로 전락했다. 무작정 강철을 달궈 두들겨 만들었다고 좋은 칼이 되는 건 아니다.

칼에 인생을 바치는 장인의 산물부터 식칼의 대명사처럼 통하는 독일 출신의 대량 생산 제품까지, 다양한 제품군이 상대적으로 높은 가격대에서 층층이 포진하고 있다. 비싼 가격만큼이나 절대적인 능력치도 좋아 썰고 베고 깎고 다지는 데 더할 나위 없이 좋지만, 각자의 손과 호흡을 맞춰보면 그림이 달리 보일 수 있다. 일반적으로 무거운데다가 우리의 신체 조건에 꼭 맞춰 만들었다고 볼 수 없는 제품이 많은지라 다루기 불편할 수 있다는 말이다. 게다가 고탄소강 식칼은 유지 및 관리도 만만치 않다. 물기에 민감해 녹이 슬기 쉬운 편이라 쓰고 바로 닦아 물기를 완전히 말려서 보관해야 한다. 이모저모 살펴보면 많이 쓰고 유지 관리도 열심히 하는 음식점 주방이 가정의 부엌보다는 자기 자리다.

고탄소강 단조 가공 식칼이 이처럼 다루기 까다롭다면 어떤 대안이 있을까? 스테인리스 스틸 재질을 판금 가공해 만든 제품이 있다. 단조가 두들긴다면 판금은 큰 강판에서 찍어내 칼의 모양을 잡는다. 얇은 날이 원래는 가장 큰 단점이었지만 개선된 제품군이 등장하면서 무겁지 않고 다루기 편한 장점 대접을 받는다. 또한 탄소강 재질의 칼보다 녹이 훨씬 덜 스니 쓰고 닦은 다음 물기를 당장 닦아내기 위해 신경을 잔뜩 쓰지 않아도 괜찮다. 식칼의 세계 전체를 보면 스테인리스제라고 덮어놓고 싸지는 않지만, 모두가 좋아하는 '가성비' 좋은 제품들이 있다.

한편 규토(牛刀), 즉 소 잡는 칼로 불려온 일본 식칼은 생김새는 비슷하지만 날의 각이 15~18도로, 20~22도인 서양 식칼에 비해 더 날카롭다. 여기에 칼 자체를 단단하게 가공하는 경향이 있어 칼끝

이 부러지거나 날의 이가 빠질 확률이 좀 더 높다. 일본이 대표하는 동양 식칼과 독일이 대표하는 서양 식칼의 세계가 꾸준히 상호 교류를 해온 덕분에 요즘은 그 경계선이 많이 무뎌졌다. 일본의 제조업체가 서양 식칼의 날 각도나 디자인을 도입하는 한편 서양에서도 일본식 식칼을 내놓는 등 다양한 시도가 끊이지 않는다. 그래서 비단 제조 공정과 소재의 조합이 아니더라도 식칼 선택의 폭이 넓다 못해 끝이 안 보인다고 느낄 수도 있다.

부엌에선 내 손의 일부로 화하는 칼이니만큼, 고를 때는 반드시 쥐어봐야 한다. 이때 가장 먼저 따져보아야 할 요소가 무게와 그로 인한 균형이다. 무거워도 손목에 무리가 금방 와서 좋지 않고, 또 가벼워도 날이 빨리 움직여 다스리기 어려울 수 있다. 따라서 너무 무겁지도 또 가볍지도 않은 칼이 좋다. 엄지와 검지로 손잡이와 날이 연결되는 부분을 감싼다는 느낌으로 쥐고, 도마에 날을 대고 흔들의자처럼 앞뒤로 움직여 확인한다. 다음은 날 길이다. 주연으로 한 자루만 갖춘다면 20센티미터(8인치) 안팎이 좋다. 그보다 짧으면 재료를 한 번에 자르지 못할 수 있고, 길면 다루기 불편하다. 한편 날의 폭 또는 높이는 쥔 손의 움직임과 관련이 있다. 폭이 너무 좁으면 도마에 손가락 관절이 닿을 수가 있으므로 반드시 확인해본다.

다마스쿠스 식칼과 세라믹 식칼

전문점 등을 구경하다 보면 날이 켜와 물결무늬를 품고 있는 식칼을 발견할 수 있다. 소위 다마스커스 식칼인데, 인도에서 수입한 우츠 강(Wootz Steel)으로 시리아의 다마스커스에서 만든 칼날의 무늬와 닮아서 붙은 이름이다. 우츠 강은 지금은 맥이 끊긴 제련법으로 생산해 불순물과 합금강을 함유하는데 이들이 켜 및 무늬로 드러나는 한편 강도도 높인다고 해서 전설처럼 남았다.(Tim Hayward, *Knife: The Culture, Craft and Cult of the Cook's Knife*, (Quadrille Publishing, 2017), 32쪽) 요즘의 다마스쿠스 식칼은 일종의 역설계를 통해 재현을 시도한 결과물이다. 선별한 합금강의 철편을 겹친 뒤 두드려 늘이고 접고 다시 두드리는 과정을 되풀이하는 접쇠 단조(pattern welding)를 통해 칼날을 만들어 켜와 무늬가 생긴다. 한편 가벼우면서도 날카로운 것이 장점인 세라믹 식칼은 대신 이가 쉽게 나가고, 떨어지면 깨진다는 단점이 있다.

과도

Pairing Knife / Petty Knife
과일은 기본, 식칼도 대신할 수 있다

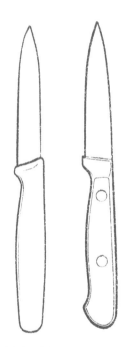

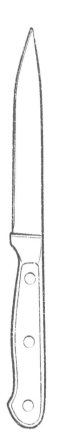

짧은 과도
과일 껍질 벗기기, 마늘 까기 등 잔손이 많이 가는 칼질에 쓸모 있다.
소모품이라 여기고 저렴한 제품을 자주 교체하며 써도 좋다.

긴 과도
식칼과 발골도 대용으로도 쓸 수 있다. 따라서 오래 쓸 수 있는 제품을 고른다.

식칼이 주연으로서 모든 썰기를 맡는다면 과도는 그 외 모든 재료 손질에 쓸 수 있는 조연이다. 우리는 '과도'라 부르지만 긁어내고 껍질을 벗기고 뿌리를 잘라내는 등 약간의 불편함만 감수할 수 있다면 전용 도구가 존재하는 거의 모든 과업을 떠맡을 수 있다. 따라서 최소한의 도구만으로 부엌살림을 꾸릴 때의 필수품이다. 과도는 날의 길이에 따라 대략 두 범주로 나눌 수 있는데, 10센티미터 미만의 짧은 과도는 이름에 걸맞은 과일 껍질 벗기기부터 마늘 까기 등 잔손이 많이 가는 칼질에 쓸모 있다. 구매는 두 갈래로 가능성을 타진할 수 있다. 일단 칼 가운데서는 가장 짧고 작은 부류이니, 가격대가 높은 브랜드의 제품이라도 그나마 싼 축에 속하므로 좋은 것을 산다. 그럴 의향이 없으면 소모품이라 여기고 저렴한 제품을 자주 교체하며 쓴다. 한편 날 길이가 15센티미터 이상인 긴 과도는 일단 샬롯 썰기와 같은 세심한 칼질에서 식칼의 영역을 떠맡을 수 있으며, 발골도 대신 고기를 뼈에서 발라내거나 생선포를 뜨는 데에도 쓸 수 있으므로 좋은 제품을 사서 유지 관리를 주기적으로 하며 오래 쓴다.

샬롯을 다질 때.

사과를 깎을 때.

빵 칼 / 스테이크 칼

Bread Knife / Steak Knife

빵과 스테이크는 물론 토마토까지

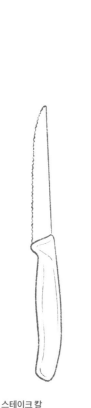

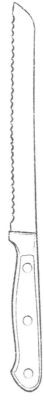

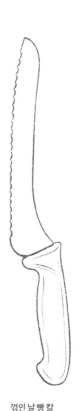

스테이크 칼
토마토나 복숭아처럼 무른
식재료를 뭉개지 않고 썰 수 있다.

일반 빵 칼

꺾인 날 빵칼
바게트처럼 껍질이 단단한 빵을
힘을 덜 들이며 썰 수 있다.

빵이나 스테이크를 썰어 먹지 않더라도 빵 칼 혹은 스테이크 칼을 한 점은 갖출 것을 권한다. 깔쭉깔쭉한 날이 달린 두 칼은 흔히 빵에 버터를 바를 때 쓰는 '버터나이프'의 업그레이드 버전인데다가, 토마토나 복숭아 등 일반 식칼로 썰면 눌려 뭉개지는 섬세한 식재료를 무리 없이 썰어준다. 스테이크 칼은 날의 길이가 10센티미

토마토를 썰기에 좋다.

터, 빵 칼은 20센티미터 안팎으로 각각 짧고 작으며 크고 길다. 빵을 덩이로 사서 직접 썰어 먹는 걸 선호●한다면 빵 칼이 필요하겠지만 아니라면 스테이크 칼 한 자루로 그럭저럭 쓸 수 있다. 방산 시장에서 1만 원 안쪽에 팔기도 하니 소모품이라 여기고 싼 걸 사도 상관없다.(그러나 날이 잘 닳지 않으므로 생각보다 오래 두고 쓸 수 있다.)

한편 빵 칼은 지방을 조금 쓰거나 아예 안 쓴 반죽(lean dough)으로 구운 빵의 딱딱한 껍데기도 무리 없이 썰 수 있도록 날이 적절히 두툼해 휘지 않는 제품을 고른다. 식칼이나 과도만큼은 아니더라도 어느 정도는 투자하는 게 좋다. 힘을 좀 덜 들이고 빵을 썰 수 있는 꺾인 날(offset) 제품도 있다.

● 그래도 빵집의 기계처럼 고른 면과 두께로 썰 수는 없으니 웬만하면 살 때 썰어달라고 해야 인력이 절약된다.

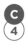

채칼 / 만돌린

Slicer / Mandolin

착착착, 얇고 균일하게 썰거나 채 쳐준다

반드시 재료 손잡이 겸 손 보호대가 딸린 제품을 산다.
맨손으로 재료를 직접 잡고 채 썰지 않는다.

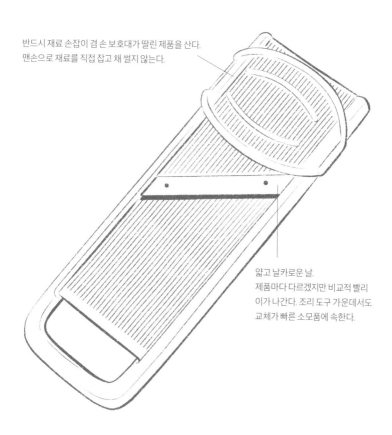

얇고 날카로운 날.
제품마다 다르겠지만 비교적 빨리
이가 나간다. 조리 도구 가운데서도
교체가 빠른 소모품에 속한다.

얇으면서도 균일하게 썰거나 저며야 할 식재료가 있다.* 무, 감자, 당근 등 뿌리채소 혹은 덩이줄기 채소 등이 주로 이 범주에 속한다. 칼질에 능숙하다면 '그냥 잘 드는 칼로 썰면 되지 않을까.'라고 생각할 수 있고 실제로 식칼만으로 대부분의 식재료를 얇게 써는 요리사도 많다.(프랜차이즈 중국집의 간판에 붙어 있는 백종원의 사진을 보라. 네모 식칼만으로 무를 고르게 채 써는 장면을 포착했다.) 하지만 가정의 요리사라면 두 가지 측면에서 채칼을 하나 갖춰두는 것도 좋다.

첫 번째는 당연하게도 칼질의 숙련도다. 고르고 빠르게 써는 데 능숙하지 않고, 야심차게 그런 흉내를 내다가 다칠 수 있다. 비빔면의 오이 고명을 생각해보자. 가늘고 꼬들꼬들한 면발과 비슷한 굵기여야 입에 착착 감기는데 그러자면 일단 얇고도 균일한 두께부터 확보해야 한다. 오이 조각 자체의 두께가 고르지 않을 경우, 썰어낸 것을 몇 쪽씩 쌓아서 채 칠 때에도 굵기가 일정해지지 않을뿐더러, 자칫 잘못하면 칼날로 누를 때 중간의 조각들이 미끄러져 빠져나가 칼이 헛나가 손을 다칠 수도 있다.(특히 유지 관리를 잘 하지 않아 칼날이 무딜 때 이런 불상사가 벌어진다.)

따라서 칼질을 많이 할 일이 없는 가정 요리사라면 채칼이 훨씬 효율적이다. 게다가 채칼로 썬 식재료 표면의 질감도 사뭇 다르다. 일반적인 칼질과 달리 채칼은 훨씬 얇은 칼날에 좀 더 빨리 재료를 통과시키기 때문에 세포벽이 더 적극적으로 파괴된다. 그래서 질감이 달

* 썰기(cutting)는 칼을 밀거나 당기거나 눌러서 식재료를 잘게 베는 일반적인 행위를 의미하고, 저미기(slicing)는 주로 지방이나 미오신을 함유해 칼날에 달라붙는 식재료를 얇게 썰어내는 행위를 의미한다.(69쪽 참고)

라지고 수분과 더불어 재료의 향도 더 빨리 배어 나온다. 같은 두께로 썰더라도 채칼을 쓴 오이 조각이 훨씬 더 흐물거린다.

일단 채칼로 균일하고 깔끔하게 재료를 썰고 나면 채썰기는 한층 더 수월해신다. 여남은 쪽씩 척척 쌓아 길이 방향으로, 같은 간격으로 썰어주면 된다. 좀 더 발달한 채칼이라면 날에 한 번 통과시키는 것만으로 채를 썰 수도 있다. 다루는 손놀림이 악기 만돌린의 주법을 닮았다고 해서 만돌린이라고 부른다. 지지판에 날만 달려 있어 한 손으로 반드시 잡아줘야 하는 일반 채칼과 달리 만돌린은 스스로 설 수 있는 다리를 갖추었고 써는 두께 및 모양 조절도 가능하다. 감자를 바로 프렌치프라이가 가능하게 막대 모양으로 썰 수 있는 것은 물론, 재료를 가로 및 세로로 한 번씩 통과시켜 '와플컷'이라 불리는 격자무늬의 조각으로도 잘라낼 수 있다.

손잡이 / 손 보호대

두께 조절 가능

만돌린

분리 및 교체가 가능한 칼날

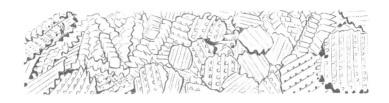

재료를 다양한 형태와 단면으로 균일하게 썰 수 있다.

기능을 살펴보면 채칼보다 만돌린을 갖춰야 할 것 같지만 꼭 그런 건 아니다. 일단 가격이 최대 열 배까지 차이가 나고, 두께 조정 및 날 교체 요령이 일반 채칼보다는 복잡할뿐더러 부속도 많아 관리가 은근 귀찮다. 따라서 비빔면의 오이 고명, 무생채 수준의 쓰임새라면 싸게 파는 채칼을 집어 와 소모품처럼 날이 닳을 때까지 쓰는 게 낫다. 어느 시점에서 재료가 매끈하게 밀리며 썰리지 않고 걸리면 이가 나간 것이므로 주저 없이 교체한다.

채칼 사용 시 중요한 것은 첫째도 안전, 둘째도 안전이다. 모든 조리 기구가 위험하고 특히 칼이니 하나 마나 한 소리로 들릴 수도 있겠지만 채칼에는 채칼만의 위험함이 따로 있다. 얇은 날로 순간 재료를 썰다 보니 같은 동작을 되풀이하면 리듬이 붙어 의식을 못하고 무든 당근이든 감자든 신나게 썰다가 손가락 살을 베어내는 참사가 벌어질 수 있다. 요리사의 자서전 등에 심심하면 등장하는 이야기이며, 나도 경험했다. 따라서 채칼을 쓸 때는 재료를 꽂아서 손이 닿지 않을 만큼만 썰어주는 '가드'와 안전 장갑(20쪽 참고)으로 두 겹의 안전을 확보한다.

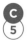
슬라이싱 나이프

Slicing Knife

썰기보다 저미기에 특화된 칼

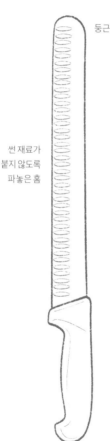

둥근 끝

썬 재료가
붙지 않도록
파놓은 홈

고기 및 햄 같은 가공육, 연어 같은 해산물의 공통점은 무엇일까? 미오신(근육의 단백질로 육류, 생선 등의 끈적거림을 유발한다.)과 지방이 풍부한 식재료라 두툼하게 썰면 맛이 없는데 끈적거려 날에 잘 달라붙으므로 얇게 저며내기도 쉽지 않다. 최악의 경우 저미다가 부스러지기도 한다. 이런 식재료를 위해 슬라이싱 나이프가 있다. 빵 칼처럼 길지만 이빨이 아닌 곧은 날만 나 있어 슬금슬금 톱질하는 칼날을 길게 움직이면 힘을 많이 들이지 않고 얇게 저밀 수 있다. 웬만한 가정에서는 엄청나게 필요하지 않지만 종종 이게 아니면 안 되는 상황이 있어 웬만하면 안 갖춰도 상관없다고 말하기가 어렵다. (퍽퍽하니 맛없기로 소문난 식재료인 칠면조, 그것도 가슴살을 1년에 한 번씩 꼭 썰어야 하는 미국에서는 깔쭉깔쭉한 날이 앞뒤로 움직여 고르게 썰어주는 전동 슬라이싱 나이프를 쓰기도 한다.) 만약 햄, 베이컨, 연어, 치즈 같은 식재료를 전부 덩이로 사서 썰어 매일 샌드위치를 만들어 먹어야 직성이 풀리는 사람이라면 효율이 더 이상 좋을 수 없는 전동 슬라이싱 나이프를 사는 것도 좋다. 빵도 고르고 깔끔하게 썰 수 있다.

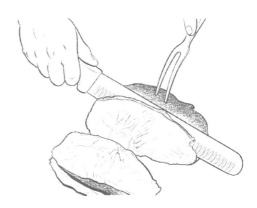

날이 길어야 부피 큰 재료를
고르게 썰거나 저밀 수 있다.

발골도

Boning Knife

뼈에서 살을 발라내는 칼

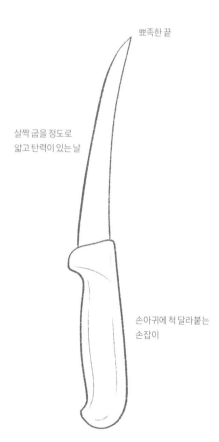

뾰족한 끝

살짝 굽을 정도로
얇고 탄력이 있는 날

손아귀에 척 달라붙는
손잡이

뼈에서 살을 분리하기 위해 다른 칼과 반대로 쥐기도 한다.

발골도는 명칭 그대로 뼈를 발라내는 칼이다. '대체 어느 동물의 무슨 부위인지는 알고 사는 건가?'라는 비판이 돌 정도로 요즘의 소비자가 반듯하게 썰려 깔끔하게 포장된 부분육을 살 수 있는 건 발골도 덕분이다. 온갖 각도로 휘어지는데다가 단면은 원인 뼈 사이를 넘나들며 미오신과 지방으로 끈적하고 미끈거리는 살과 비계를 발라낸다. 그러한 과업을 맡는지라 발골도는 여느 칼과 조금 다르다. 날의 끝이 뾰족하고 폭은 좁기도 하지만, 얇기도 해서 곡면을 좀 더 편하게 누비고 다닐 수 있는 융통성을 갖춰야 한다. 따라서 칼끝이 도마에 닿도록 들어 살짝 힘을 줬을 때 마냥 버티지 않고 굽어야 한다. 한편 이럴 때 힘을

안정적으로 줄 수 있도록 손잡이는 적당히 길고 두툼하면서 미끄럼 방지 처리가 된 제품을 고른다.

 일반 가정에서 발골도는 특성보다 존재 자체의 의미에 초점을 맞춰야 한다. 과연 뼈를 누비고 살을 발라내는 칼이 가정에서 필요한가? 원칙적으로는 필요하지 않다. 대부분의 경우 손질된 포장육을 팔지만, 아니더라도 정육점에서 발골도는 물론 식칼, 전문 도구(전기톱 등)로 원하는 방향에 맞춰 손질해주기 때문이다. 게다가 잘 든다는 전제 아래 날이 긴 과도(60쪽 참고)가 가정에서 필요할지도 모르는 발골도의 기능을 적어도 75퍼센트는 수행할 수 있다. 다만 가격 부담이 썩크지 않으므로 직접 양갈비를 프렌치* 스타일로 손질한다거나, 돼지

등갈비의 근막을 벗겨낸다거나, 닭의 뼈를 완전히 들어내 살만 남기는 등의 조리 기술에 관심이 있는 이라면 하나 갖춰볼 만하다.

● 동물의 갈빗대에서 살이 거의 붙지 않은 부분을 칼로 깨끗하게 다듬는 손질 기법을 '프렌치'라 일컫는다. 양의 경우 갈비, 더 나아가 흉곽 전체의 뼈를 '프렌치'로 다듬고 왕관 모양을 만들어 통으로 굽기도 한다.

벼리쇠

Honing Steel

갈기 전에 일단 벼려보자

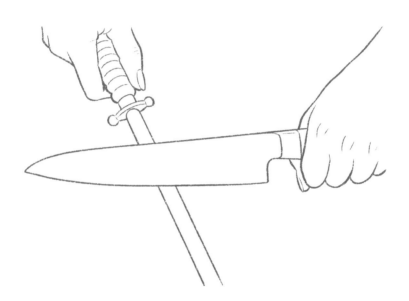

칼날 양면을 번갈아가며 벼리쇠에 문지른다.

칼갈이는 전문가의 영역이니 집에서 도전하겠다고 너무 애를 쓰지 말자. 규칙적으로 전문가에게 맡기는 게 심신의 안녕에 여러모로 좋다. 물론 그렇다고 해서 집에서 할 수 있는 일이 아예 없는 건 아니다. 최선의 상태를 위한 칼의 유지 관리는 얼마든지 할 수 있다. 칼을 쓰다 보면 날이 아주 미세하게 한 방향으로 굽는다. 눈으로 볼 수 없는 수준으로 미세하지만 칼질에는 확실히 영향을 미친다. 따라서 칼을 쓸 때마다 벼리쇠로 칼날을 바로잡아주어야 한다. 요리 프로그램이나 정육점 등에서 볼 수 있는, 칼날을 쇠 봉에 문지르는 과정이다. 쇠 봉의 경도가 칼날보다 높아 날 끝이 바로잡히는 원리다. 어떤 식으로든 칼날과 벼리쇠를 접촉시키면 되겠지만, 후자를 세워서 벼리는 게 가장 안전하다. 벼리쇠의 손잡이를 잡고 식탁이나 싱크대 등 고르고 단단하며 매끄럽지 않은 표면에 똑바로 세운 뒤 칼날을 훑어준다. 모두 합쳐 5초쯤 투자하면 칼이 꽤 가벼워졌다는 느낌이 들 것이다.

그렇다면 전문가의 영역은 무엇일까. 숫돌로 칼날을 갈아 다시 날카롭게 만드는 과정이다. 칼을 쓰는 빈도에 따라 차이는 있겠지만 1~3개월에 한 번을 권한다. 전문점에 찾아가 맡길 수도 있지만 칼의 운반은 위험하고 번거로울 수 있으니 출장 서비스도 고려하자. 한편 마트의 정육 코너에서도 고객 유치 차원에서 칼을 갈아주는 경우가 있으니 참고하자.

칼날을 날카롭게 갈아줄 것만큼은 확실하지만 모든 전문가를 덮어놓고 신뢰하지는 않는 게 좋다. 앞(57쪽)에서 언급했듯 종류마다 날 끝의 각도가 다른데, 이에 대한 이해 없이 모든 칼을 같은 각도로 밀어버리는 경우가 있기 때문이다. 바로 내 칼이 그런 참사를 겪었

다. 노량진 수산 시장의 유명하다는 칼 전문점은 날의 각도가 20도인 시양식 식칼류를 회 뜨는 칼(일명 '야나기바')처럼 그라인더로 아주 얇게 밀어버렸다. 그 결과 생선보다 단단한 채소(무, 당근 등)를 몇 번 썰었더니 버티지 못하고 바로 이가 나가버렸다. 기술은 있을지 몰라도 이해는 없어 벌어진 불상사였다.

이런 불상사는 어떻게 막을 수 있을까. 일단 어떤 전문점이든 칼을 맡기기 전에 이야기를 충분히 나눈다. 번거롭더라도 칼날의 각도나 용도 등에 대해 자신이 알고 있는 만큼의 정보를 전달하는 동시에 칼에 대해 원하는 바를 이야기한다. 거듭 말하지만 이것은 실력 혹은 기술보다 이해의 문제이므로 설사 전문가가 '다 안다, 걱정 마라.'는 태도를 보이더라도 굽히지 않고 자신이 알고 있으며 원하는 바를 충분

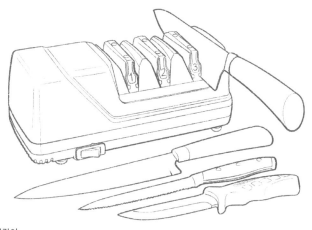

전동 칼갈이
단계별로 날을 옮겨가며 갈고 벼른다.
칼날의 소모가 심하고 톱날처럼 서서 권하지 않는다.

히 이야기해야 한다. 그래도 안심이 되지 않는다면 시험 삼아 칼을 맡겨보는 것도 좋다. 버릴 칼을 가져가 날의 각도 등에 맞게 가는지 살펴보는 것이다. 일련의 과정이 번거롭겠지만 그래도 오랫동안 써 길이 잘든 칼이 망가지는 것보다는 훨씬 낫다.

칼은 유지 관리도 중요한데, '닦고 바로 말리기'의 기본 원칙만 지켜주면 된다. 세제를 묻힌 부드러운 스펀지로 문질러 닦고 따뜻한 물로 헹군 다음, 즉시 행주로 물기를 완전히 닦아낸다. 이때 다치지 않도록 칼등은 날을 닦는 손 바깥쪽을 향해야 한다. 거친 알갱이의 전용 세제가 칼날을 손상시킬 수 있으므로 식기세척기는 피한다. 또한 너무 자주 날을 갈아줄 필요도 없다. 평소에는 미세하게 한 방향으로 틀어진 날 끝의 각을 잡아주고, 1~3개월에 한 번 정도 전문가의 손에 맡긴다. 직접 가는 즐거움을 만끽하고 싶다면 숫돌에 도전해보는 것도 좋지만 품이 많이 든다. 물을 축여 가는 '물숫돌'이라면 거친 입자에서 고운 입자로 갈아타며 적어도 2단계, 정석이라면 3단계에서 6~8단계를 거쳐 갈아줘야 하기 때문이다.

필러

Peeler

풍성한 속살은 남겨두고 껍질만 얇게 벗겨내주는 칼

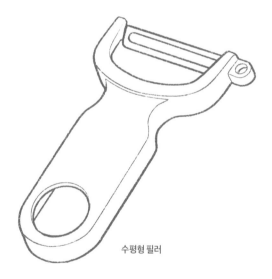

수평형 필러

아홉 살 때쯤 필러로 감자를 처음 깎아보고는 크나큰 충격에 휩싸였다. 세상에 이렇게 편리한 도구도 있구나. 필러는 안전하고 빠르고 손실을 최대로 줄여주면서 정말 이름에 충실하게 식재료의 껍질을 얇게 벗겨낸다. 또한 칼날이 회전하므로 울퉁불퉁한 표면에도 웬만큼 대응한다. 칼날이 수평 혹은 수직으로 회전하는데, 쓸데없이 다섯 점 정도의 필러를 두고 써온 경험을 바탕으로 말하자면 과도와 같은 요령으로 쥐고 쓸 수 있는 수직형이 좀 더 편하다. 다만 수평형이든 수직형이든 감자 같은 식재료의 '눈'은 뾰족하고 날카로운 과도의 끝으로 따내는 게 훨씬 편하고 빠르다. 토마토나 복숭아처럼 무른 식재료의 껍질을 벗겨낼 수 있도록 날이 깔쭉깔쭉한 필러도 있다.

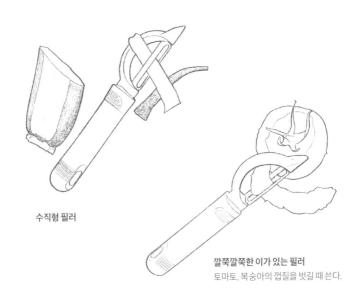

수직형 필러

깔쭉깔쭉한 이가 있는 필러
토마토, 복숭아의 껍질을 벗길 때 쓴다.

가위

Scissors

칼의 영역을 넘나드는 주방의 만능 도구

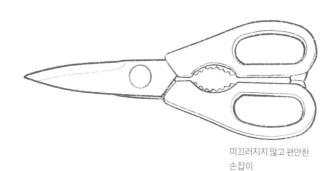

미끄러지지 않고 편안한
손잡이

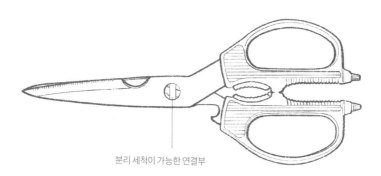

분리 세척이 가능한 연결부

가위는 칼의 영역을 꽤 많이 넘나드는 주방의 만능 도구다. 무엇보다 손으로 직접 재료를 만지지 않아도 되고(대체로 가위는 집게와 한 쌍을 이뤄 과업을 수행한다.) 칼에 비해 안전하다는 장점이 있다. 하지만 과연 고기부터 김치까지, 가위로 못 혹은 안 자르는 식재료가 없을 정도로 두루 쓰이는 게 바람직한지는 한번 살펴볼 필요가 있다. 불판에서 지글지글 익는 고기를 집어 들어 가위로 자르면 익다 말고 수분이 빠져버리므로 바람직하지 않다.

　　게다가 우리가 쓰는 대부분의 가위가 정확하게 조리용도 아니다. 조리용 가위는 재료를 효율적으로 끼워 자를 수 있도록 '자르는 날'과 '받쳐주는 날'로 구성된다. 명칭 그대로 재료를 자르는 데 주도적인 역할을 맡는 '자르는 날'은 식칼의 날과 흡사한데, 날의 각도가 좁을수록 날카로우면서도 식재료가 쉽게 잘린다. 한편 받쳐주는 날은 자르는 날이 제 몫을 할 수 있도록 식재료를 받치는 한편 잡아주도록 날에 깔쭉깔쭉한 톱니(serration)가 나

있어야 한다. 현재 우리가 쓰는 조리용 가위가 이 조건에 맞게 서로 다른 두 날의 조합으로 이루어져 있는가? 여태껏 의식하지 않고 써왔다면 한번쯤 부엌으로 가 확인해볼 때다. 이렇게 두 날이 구분되어 있고 세척을 위해 분리가 가능한 제품이 조리용 가위다. 지금껏 일반 가위를 써왔다면 주방 용품점에 가서 칼처럼 손에 쥐

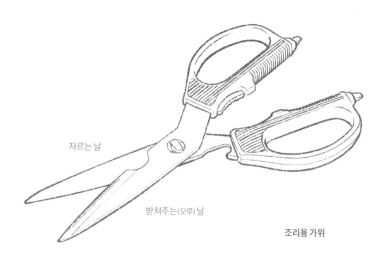

자르는 날

받쳐주는(모루) 날

조리용 가위

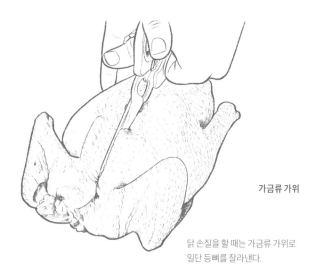

가금류 가위

닭 손질을 할 때는 가금류 가위로
일단 등뼈를 잘라낸다.

어 편한 제품을 찾아 업그레이드하기를 권한다.

　　　한편 같은 가위의 범주에 속하지만 생김새도 용도도 다른 것이 있다. 표면이 고르지 않은데다가 미끄럽기까지 한 통닭 같은 식재료의 손질에 쓰이는 가금류 가위(poultry shears)다. 닭은 원통형인 몸통에서 등뼈를 잘라내는 게 손질의 출발점인데, 이때 칼보다 안전하므로 가위를 쓴다. 가금류 가위는 날이 짧고 두툼하며, 아예 전지가위를 닮아 날이 굽고 비대칭인 제품도 있다. 연결된 갈비뼈를 부수듯 자르며 등뼈를 깨끗하게 잘라내는 것은 물론 날개 끝과 같은 관절을 자르는 데도 쓰인다. 대부분의 가정에서 가금류 가위까지 갖출 필요는 없다. 다만 무엇보다 식재료의 안녕—곧 먹는 이의 안녕으로 이어지는—과 안전 등을 감안해 칼과 가위의 쓰임새를 좀 더 세심하게 구분할 필요가 있다. 무엇이든 힘을 주어야만 잘리는 성질과 두께의 식재료라면 가위를 피하는 게 좋다. 웬만하면 고기는 가위로 자르지 말고, 익힌 뒤 적당히 휴지시켜서 칼로 썰자.

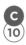

계란 썰개

Egg Slicer

사실은 단목적 도구가 아니다

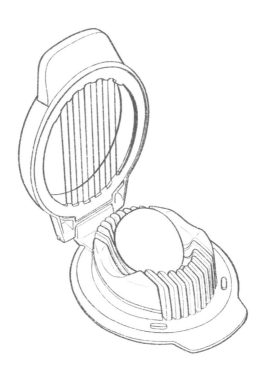

계란 썰개가 굳이 필요한가? 의심을 품을 수 있다. 게다가 이름만 놓고 보면 계란 썰개는 단목적 도구다. 책의 첫머리에서 소화기 빼놓고는 절대 사지 말라고 못을 박은 범주 말이다. 틀린 말은 아니지만 반전이 있다. 계란 썰개로 양송이버섯도 고르게 썰 수 있다. 물에 담가 잘 씻어• 종이 행주로 물기를 찍어내 말린 뒤 계란 썰개의 받침—바로 계란을 올려놓는 오목한 부분—위에 갓이 오도록 양송이버섯을 눕힌다. 힘주어 재빨리 버섯을 썬다. 칼로 써는 것보다 훨씬 효율적일뿐더러 같은 두께로 썰려 고르게 잘 익는다.

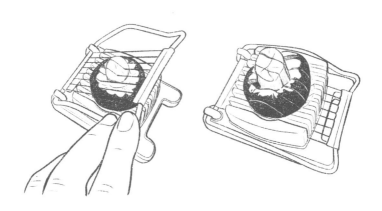

　　　한편 양송이를 써는 동안 올리브 기름 등의 식용유를 살짝 두른 무쇠 팬을 중불에 충분히 달궈 버섯을 올려 나무 주걱으로 뒤적

•　버섯이 물을 스펀지처럼 빨아들이므로 씻으면 안 된다는 믿음이 전해져 내려온다. 먼지만 솔로 털어낸 뒤 조리하라는 것이다. 이런 이야기는 무시하고 물로 잘 씻어서 깨끗이 먹자.

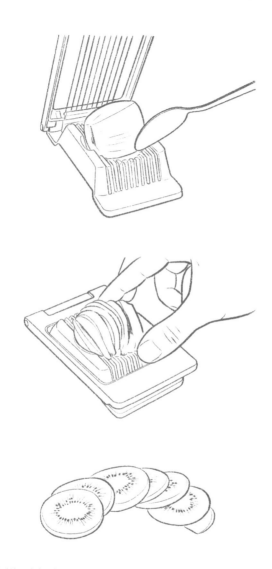

무르디무른 키위도 맡겨보자.

이며 살짝 볶는다. 숨이 죽으면 물기가 배어 나오기 시작하니 정말 짧게 볶아야 한다. 소금 한두 자밤으로 간하고 다진 마늘이나 샬롯을 더해 1분 정도 더 볶은 뒤 불에서 내려 접시에 담는다. 감칠맛이 풍성해 여러 음식의 기본으로 쓸 수 있다. 그저 밥반찬으로 삼아도 좋고, 스테이크에 곁들이거나 햄, 치즈 등의 샌드위치에 함께 끼워 넣어도 맛있다. 육수를 부어 끓이다가 생크림으로 마무리하면 수프가 된다. 계란을 썰 수 있다면 크기는 비슷하고 더 무른 키위는 어떨까? 당연히 고르게 썰 수 있다. 따라서 계란 썰개는 이름처럼 단목적 도구가 아니다.

설사 버섯이나 키위를 썰거나 먹을 생각이 전혀 없더라도 계란 썰개는 하나쯤 가지고 있을 만하다. 계란은 인류의 기본 식재료 가운데 기본이라고 할 수 있는데다가 삶으면 노른자가 날에 들러붙어 칼로 편하고 고르게 썰기가 어렵기 때문이다. 계란 썰개로 수평으로 고르게 썰고 수직으로 두 번 더 썰어 각 조각을 4등분하면 그대로 계란 샐러드가 된다. 마요네즈로 버무리기만 하면 된다.

계란 썰개는 생김새로 사용법을 거의 직관적으로 파악할 수 있는 도구다. 앞에서 말했듯 삶은 계란을 받침대의 오목한 부분 위에 올리고 철사를 내리면 끝이다. 다만 기본적으로 철사의 내구력이 약할 뿐만 아니라 양송이버섯 썰개로 겸용한다면 수명이 더 짧아지므로 소모품이라는 생각으로 쓰는 게 좋다. 버섯이 잘 안 썰리기 시작하는 시점에서도 계란은 당분간 그럭저럭 썰 수 있는데, 만약 계란에도 대응을 잘 못하는 때가 오면 과감하게 버린다. 마음이 아파서 버리지 못하다가 키위마저 못 쓰는 꼴을 보지 않도록.

도마

Cutting Board
면적 확보가 핵심이다

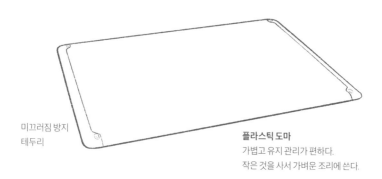

미끄러짐 방지
테두리

플라스틱 도마
가볍고 유지 관리가 편하다.
작은 것을 사서 가벼운 조리에 쓴다.

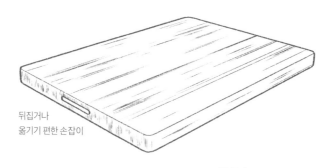

뒤집거나
옮기기 편한 손잡이

두 재질 모두 대체로 양면 사용 가능하다.

나무 도마
무겁고 유지 관리가 불편하다.
큰 것을 사서 본격적인 조리에 쓴다.

원칙 혹은 정석부터 살펴보자. 일단 도마는 재질로 분류할 수 있다. 폴리에틸렌 같은 플라스틱과 나무의 두 갈래다. 전자는 생선이나 채소 등에, 후자는 육류의 손질에 쓴다. 전자는 식기세척기에도 넣을 수 있는 등 유지 관리가 쉽지만 후자는 쓸 때마다 물로 씻고 잘 말려서 올리브기름, 미네랄 오일 등으로 닦아 피막을 입히는 과정을 거쳐야 한다.

이 책이 필요할 이들에게 나무 도마가 필요할까? 하나쯤 갖춰 두면 쓸모는 있다. 대부분의 경우 발골 정형이 깔끔하게 된 포장육을 사는 현실에서, 나무 도마를 고기 손질에 쓸 가능성은 아주 높지 않다.(게다가 대체로 비효율적이다. 차라리 인건비를 조금 더 쓴다는 생각으로 필요한 부위를 필요한 양만큼 사는 게 훨씬 효율적이다.) 다만 가벼운 제과 제빵 등의 작업에서 나무 도마가 작업대의 역할을 대신할 수 있다. 싱크대 위에서 바로 반죽 등을 다루기도 청소 등의 사후 처리도 만만치 않고, 플라스틱이나 스테인리스 등은 반죽이 들러붙거나 반죽의 온도를 필요 이상으로 빼앗을 수 있으므로 결국 나무가 가장 적합하다. 체리, 오크, 호두, 단풍나무 등 일반 목재, 혹은 더 나아가 수명이 다한 건물이나 배 등에서 가져온 재생목 등으로 만든 나무 도마가 일반적인데, 다 좋지만 앞에서 말한 수준으로 쓴다면 대나무 제품을 권한다. 무엇보다 대나무는 일반적인 나무에 비해 빨리 자라니 친환경(혹은 지속 가능한) 자재로 건축부터 조리 도구까지 널리 쓰이는데다가, 칼날도 그럭저럭 잘 받아들인다.

단 하나의 도마만 쓸 수 있는 여건이라면 플라스틱 도마가 정답이다. 그만큼 현대 가정의 필수품인데, 고를 때에는 네 가지 요인을 살핀다. 첫 번째는 크기다. 싱크대와 열원(가스레인지, 인덕션 등) 사이의

작업 공간을 넘어서지 않는 게 좋다. 소규모 가정을 위한 싱크대의 폭이 15~20센티미터이니 이 사이의 제품을 골라 '제1 도마'로 삼는다. 싱크대 쪽으로 빠져나올 만큼 긴 제품을 고를 경우 자칫 잘못하면 지렛대의 원리가 본의 아니게 적용되어 도마가 엎어질 수 있다. 재료가 쏟아지는 것도 마음이 아프지만 칼이 공중으로 떠올랐다가 어디로 떨어질지 모르는 참사도 벌어질 수 있다.

두 번째는 두께다. 일반적인 칼질을 위한 도마라면 적당히 두께를 지니는 게 좋다. 그래야 안정적일뿐더러 되풀이해 쓰고 씻고 말리더라도 휘지 않는다. 안정적인 작업 공간 확보로 안전까지 꾀하는 게 도마의 기능임을 감안한다면 너무 얇은 것—1센티미터 이하—은 피하자. 요즘은 아예 얇고 휘어지는 도마가 파나 양파 등 잘게 썬 재료 등을 다루는 용도로 보편화되었는데, 갖추면 편하지만 대체로 제1 도마에서 썰고 빵 반죽 칼(132쪽) 등으로 한데 아울러 사각 쟁반(194쪽) 등에 옮겨 음식에 더하는 편이 훨씬 효율적이다. 도마를 고르는 세 번째 요령은 무게다. 크기, 두께와 맞물리는 요인으로 적당히 무거워야 칼질하는 동안 흔들리거나 뒤집히지 않아 안정적으로 작업할 수 있다.

마지막 요인은 칼과의 친분(?) 혹은 재질감이다. 많이 쓴 도마에 난 칼자국을 혹시 본 적 있는가? 도마가 표면으로 일정 수준 칼날을 받아들일 수 있어야 칼을 다루는 손과 딸린 관절에 무리가 덜 간다. 부드러움이 지나치면 칼날이 다시 빠져나오기 어려워 정반대 의미에서 불편해질 수 있으니 아주 약간 무른 재질감이 적합하다. 더 위생적일 수 있는 유리 같은 재질의 도마가 존재하지만 칼날에 양보를 전혀 하지 않아 불합격이다.

그런데 단 한 점의 도마로도 모든 조리 준비를 할 수 있는 걸까? 충분히 가능하다. 그리고 이는 재료를 손질하는 순서 혹은 요령과 맞물려 있다. 흔히 교차 감염을 우려해 식물성·동물성 재료를 별도의 도마에서 손질한다. 여유가 있다면 얼마든지 권할 수 있다. 하지만 공간 등이 넉넉하지 않다면 단 한 점의 도

횡단면 나뭇결

종단면 나뭇결

종단면 나뭇결 도마가 좀 더 단단해 칼날이 손상을 덜 입는다.

마로도 모든 작업을 할 수 있다. 일단 도마 한쪽 면에서 채소 등 식물성 재료를 모두 손질한 다음 뒤집어 육류 등 동물성 재료를 다룬다. 실제로 요리사의 요령이기도 하며, '미장플라스(mise en place)',● 즉 요리 전체 밑준비의 가장 효율적인 순서이기도 하다. 도마와 칼을 둘러싸고 벌어지는 모든 준비 과정이 사실은 요리의 순서와도 맞물려 있으니, 이후의 본격적인 조리 또한 염두에 두고 재료 손질을 할 수 있는 능력을 길러야 한다는 말이다.

나무에 비하면 미세한(눈에 보이지 않는) 구멍이 없어 물기가 침투하지 않는 플라스틱 도마는 관리도 간편하다. 흐르는 따뜻한 물에 주방 세제를 묻힌 솔로 문질러 닦은 뒤 세워 말린다. 식기세척기에

● '모든 것을 제자리에'라는 의미의 프랑스어로 요리의 준비 과정 전반을 뜻한다.

서는 건조와 살균이 좀 더 효율적인데, 재질과 두께에 따라 휠 수 있으니 염두해 고른다. 플라스틱은 재활용이 가능하니 너무 구애받지 말고 소모품으로 여겨 자주 교체해주는 게 좋다. 한편 나무 도마는 물기가 스며들지 않도록 구매 후 광유(미네랄 오일)의 막을 입히는 길들임 과정을 거쳐야 한다. 사용 후에는 플라스틱 도마와 같은 요령으로 일단 씻은 뒤 행주로 물기를 최대한 말끔히 걷어내고 세워 말린다.

마지막으로 도마를 쓸 때에는 바닥에 물기를 적셔 짜 펼친 종이 행주 등을 깔아준다. 그래야 도마가 칼질에 휩쓸려 움직이지 않는다. 이 과정이 나에게는 언제나 본격적인 조리의 출발점이었다. 한편 도마를 싱크대 위에서 쓸 때에는 싱크대 테두리 너머의 공간에 충분히 걸쳐지도록 올려놓는다. 도마의 일부가 싱크대의 테두리에 걸쳐지면 수평이 완전히 맞지 않아 덜거덕거릴뿐더러 칼질도 불편해진다.

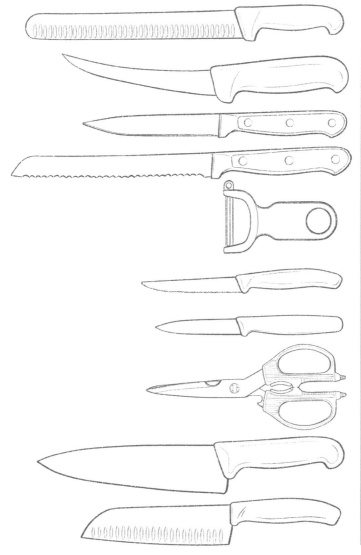

사용 빈도를 고려한 칼의 우선순위

다루기

Handling

조리 과정에서 식재료는 연약해지고 뜨거워진다.
따라서 섬세하면서도 안전하게 다룰 수 있는
조리 도구가 필요하다.

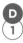

숟가락

Spoon

밥과 국보다 더 넓은 세계가 기다리고 있다

오목한 중심

살짝 뾰족한 끝

너무 길지 않은 손잡이

요리용 숟가락

요리에 숟가락의 자리가 있나? 손에 집히는 걸 그냥 쓰면 되는 것 아닐까? 답은 각각 '당연히 그렇다.'와 '아니다.'이다. 나물이나 샐러드를 버무리거나 국물 음식의 간을 볼 때 필요하니 요리에 숟가락의 자리는 당연히 있다. 원칙대로라면 계량 숟가락을 써야 마땅하겠지만 기름류나 간장 등 액체 식재료를 소량 덜어 음식에 더할 때도 밥숟가락이 쓰인다.

그렇지만 흔하디흔한 한국의 밥숟가락은 매우 익숙한 만큼 요리에 쓰기 적합하지 않다. 일단 손잡이가 길어 무게 중심이 맞지 않고, 아밀로펙틴 덕분에 끈기가 있는 쌀로 지은 밥을 퍼 먹는 용도에 맞춰 떠먹기보다 파먹기에 더 잘 맞는, 삽의 축소판에 가깝다. 따라서 버무리는 데는 그럭저럭 쓸 수 있지만 국물, 특히 끓고 있는 것을 떠서 간을 보기에는 적합하지 않다. 대가리가 오목하지 않을뿐더러 끝도 넓적해 국물이 잘 모이지도 담기지도 않는다. 간신히 국물을 담더라도 긴 손잡이 끝을 쥐고 균형을 유지하려는 가운데 흘리기 일쑤다. (혹시나 해서 덧붙이자면, 끓는 국물은 간을 바로 보지 않는 게 좋다. 뜨거울 때는 맛을 제대로 감지하기 어려울뿐더러 혀와 입천장도 델 수 있다. 종지를 준비해 숟가락 혹은 국자로 국물을 옮겨 담고, 편하게 맛을 볼 수 있을 때까지 충분히 식힌다.)

따라서 요리에 쓰는 숟가락은 흔한 밥숟가락과는 조금 달라야 한다. 대가리는 끝이 뾰족하고(계란을 생각하면 편하다.) 또 오목하게 파인 가운데 균형을 잡기 쉽도록 손잡이는 짧은 게 좋다. 면면을 늘어놓고 나니 특별한 것 같지만 그저 서양식 숟가락일 뿐이다. 흔히 아이스크림 등을 퍼 먹을 때 쓰는 티스푼을 두 배 정도 확대시킨 크기라고 보면 쉽게 이해할 수 있다. 한식 밥숟가락들 사이에 한두 점 갖춰놓으

숟가락 두 점으로 빚기

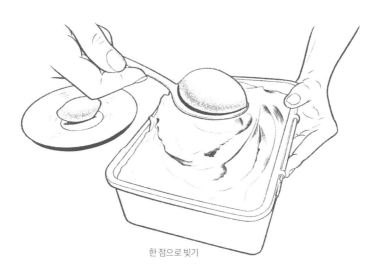

한 점으로 빚기

크넬 빚기

면 요리를 만들 때뿐만 아니라 먹을 때에도 유용하게 쓸 수 있다. 특히 유지방과 전분 등으로 점도를 높인 서양식 수프는 이런 숟가락으로 먹기가 한결 편하다.

한편 대부분의 가정 요리에서는 크게 쓰일 일이 없겠지만 서양식 숟가락은 아이스크림이나 타페나드(tapenade),● 부드럽게 녹인 버터 등 페이스트 상태의 식재료 혹은 음식의 모양을 잡는 데도 쓰인다. 재료를 떠 올려 숟가락 두 점 사이에서 굴리면 양 끝은 뾰족하고 가운데는 둥근 럭비공 모양이 되는데 이를 크넬(quenelle)이라 부른다. 원래 크넬은 음식의 명칭이다. 단백질, 즉 생선이나 고기를 채소와 함께 갈고 휘저어 올려 거품을 낸 무스를 숟가락 두 점으로 모양을 잡아 수란처럼 끓을락 말락 하는 물에 은근히 삶아낸 프랑스 음식인데, 한편 같은 방식으로 모양만 잡아놓은 것을 통틀어 일컫기도 한다. 굳이 한식과 비교하자면 굴림만두와 비슷하달까. 모양이 잡힐 때까지 숟가락 두 점 사이에서 굴리기만 하면 되는지라 이런 음식을 접시에 예쁘게 담아내고 싶을 때 재미 삼아 시도해볼 만하다.

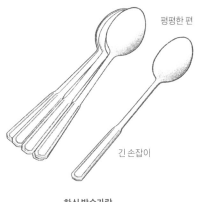

평평한 편

긴 손잡이

한식 밥숟가락

● 올리브와 케이퍼를 다지거나 빻은 뒤 올리브기름을 더해 페이스트로 만든 음식이다. 안초비나 레몬즙을 더하기도 한다.

Fork

거칠음과 둔감함이 매력

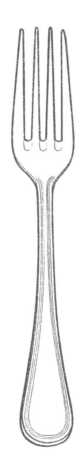

포크는 재료를 푹 찍어 집어 드는 도구인지라 젓가락에 비해 섬세함이 떨어진다는 지적을 적어도 한국 문화에서는 받아왔다. 아예 근거가 없는 주장은 아니지만 포크에게도 나름의 역할이 있다. 일단 젓가락질 자체를 할 수 없는 이들에게는 식사 도구로 유용하다. '젓가락질 잘해야만 밥을 먹나요.'라는 노래 가사가 있듯 음식을 입에 편하게 넣을 수 있다면 포크를 써도 상관없다. 생선 가시 발라내기처럼 섬세한 젓가락질을 요구하는 식사의 과업은 애초에 손질이나 조리 단계에서 식사로 책임을 떠넘겨 벌어진 부작용이다. 따라서 엄밀히 말하자면 굳이 젓가락이나 쓰는 이가 애를 쓸 필요가 없다.

게다가 젓가락의 과업 대부분을 포크의 활약으로 해결할 수 있다. 무엇보다 포크는 젓가락에게 능력 밖의 일인 찢기와 뜯기에 능하다. 떨어지는 섬세함을 뒤집어 장점으로 활용할 수 있다는 말이다. 예를 들어 목살 바비큐인 '풀드 포크(pulled pork)'는 이름이 말해주듯 푹 익힌 돼지고기의 근육 조직을 포크로 당겨 가닥가닥 해체하는, 조리의 마지막 과정에서 붙은 이름이다. 비단 돼지고기뿐 아니라 통째로 구운 닭이나 생선의 살만 발라내는 데도 포크가 제 몫을 톡톡히 한다.

한편 프랑스 요리의 세계에서는 숟가락과 포크로 생선, 특히 광어나 넙치 류의 납작한 흰살 생선의 살을 식탁에서 통째로 발라내기도 한다. 숟가락으로 몸통을 누르고 양쪽 가장자리, 즉 지느러미를 따라 포크로 눌러 가시를 발라내면 몸통 전체를 숟가락과 포크로 한 번에 들어낼 수 있다. 납작한 흰살 생선류의 살 발라내기가 '손맛'이 가장 좋을뿐더러 잔가시도 없어 먹기에도 편해 보람차지만 다른 종류의 생선에도 무리없이 활용할 수 있으니 일부러 토막을 내는 경우가 아니

라면 차라리 통으로 익힌 뒤 살을 발라내는 게 젓가락질로 뼈 사이의 살을 후벼내 감질나게 먹는 것보다 훨씬 효율적이면서도 즐겁다.

포크는 집게 대신 재료를 섞거나 버무리는 데도 능하다. 한 손에 한 점씩 들어 대가리로 나물이나 샐러드를 버무리고 또 접시에 담는 데 쓴다. 섬세하지 않으니 재료를 꼭 쥘 수가 없어 섬세한 재료가 꺾이거나 뭉개지지 않는다. 샐러드야 그렇다 쳐도 나물은 대체로 물크러지도록 손으로 움켜쥐어 바락바락, 혹은 숟가락으로 짓눌러가며 무치는 경우가 있다. 이런 나쁜 습관을 바꾸고 싶을 때 포크를 권한다. 한편 계란을 풀어 흰자와 노른자를 섞는 데도 젓가락이나 숟가락보다 포크가 일을 훨씬 더 잘한다.

계란을 섞는 과정은 크게 두 단계로 나뉜다. 첫째, 지방의 반구라 할 수 있는 노른자를 찔러 터트린다. 둘째, 터트린 노른자를 휘저어 묽은 흰자에 섞는다. 이를 바탕으로 생각해보면 젓가락은 노른자를 찔러 터뜨리는 데는 어느 정도 역할을 하지만 끝이 단 두 갈래이므로 포크보다 비효율적이다. 숟가락은 아예 끝이 뭉툭하므로 굳이 언급할 필요도 없다. 다음 단계에서도 젓가락은 휘젓는 속도를 일정 수준 낼 수 있지만 포크처럼 휘젓는 면을 형성하는 대가리가 없으므로 걸쭉한 액체를 통제하는 능력이 확실히 떨어진다. 따라서 섬세하지 못한 포크가 의외로 젓가락보다 더 쓸모 있다.

마지막으로 집게로 다룰 수 없는 크기나 부피의 식재료에는 포크의 푹 찍어주는 둔감함이 꼭 필요하다. 1킬로그램이 넘는 닭 한 마리만 통으로 구워도 집게가 잘 안 먹히는 부피이므로 고기를 다루는 전용 포크를 써야 무엇보다 안전하다. 흉기 혹은 악마의 무기 같은 느

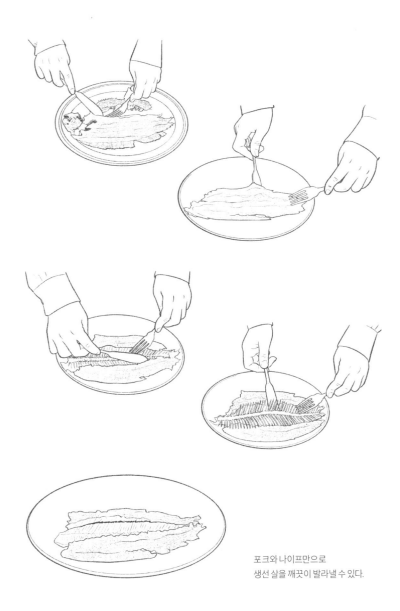

포크와 나이프만으로
생선 살을 깨끗이 발라낼 수 있다.

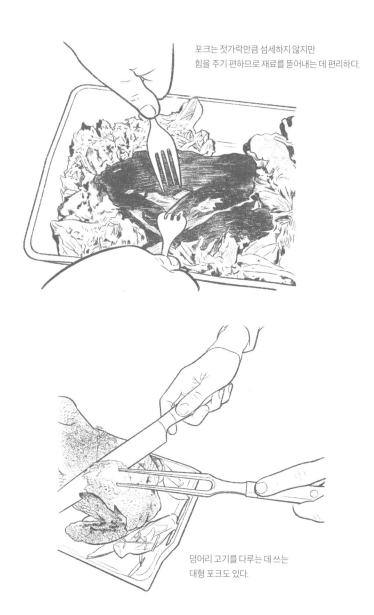

포크는 젓가락만큼 섬세하지 않지만
힘을 주기 편하므로 재료를 뜯어내는 데 편리하다.

덩어리 고기를 다루는 데 쓰는
대형 포크도 있다.

낌도 좀 풍기는 대형 포크는 모든 통구이류를 옮기거나 썰기 위해 고정할 때 필요하다. 포크로 익힌 식재료를 찌른 뒤 힘을 줘 나르고 집게에게는 전체를 잡아주는 역할만 맡긴다. 누구에게나 필요한 도구는 아니지만 오븐 통구이 등을 자주 만들어 먹는다면 이 글을 읽기도 전에 이미 갖추고 있을 것이다.

국자

Ladle

스테인리스 일체형이 진리

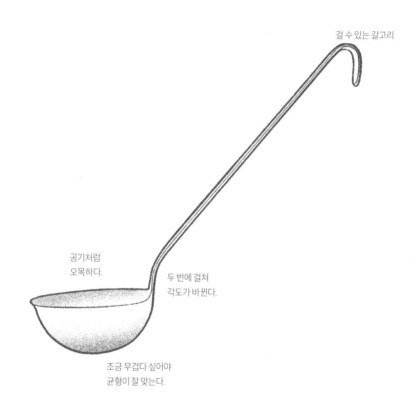

걸 수 있는 갈고리

공기처럼
오목하다.

두 번에 걸쳐
각도가 바뀐다.

조금 무겁다 싶어야
균형이 잘 맞는다.

국자의 모범

국자는 투자 대상일까? 그렇다. 물론 균일가 생활용품점에서 대강 아무거나 사서 써도 삶에 큰 지장은 없다. 다만 자주 바꿔줄 마음의 준비는 해두는 게 좋다. 대체로 싼 국자는 손잡이 혹은 연결 부위가 플라스틱인데, 열 변화를 계속 겪으면 어느 시점에서는 떨어져 나가 못 쓰게 된다. 운이 좋아 손잡이가 잘 버티더라도 부러지거나 접합부가 못 버텨 대가리가 손잡이와 작별을 고할 수도 있다. 그때마다 똑같은 수준의 제품을 또 사서 버티면 되지만 한번쯤 투자를 고민해봐도 나쁘지 않다. 일단 투자의 대상이라고 과장을 좀 섞었지만 엄청나게 비싸지도 않다. 1~2만 원이면 평생 쓸 수 있는 스테인리스 일체형 제품을 살 수 있다. 심지어 그보다 더 싼, 그러니까 1만 원 아래의 스테인리스 일체형 제품도 있으니 경제와 합리, 효율 사이에서 올바른 선택을 하려면 다음을 확인한다.

무게

믿음과 달리 살짝 무거운 듯싶어야 쓰기 편하다. 국물이든 건더기든 내용물을 채워 옮기는 데 쓰므로 무게를 최대한 보태지 않아야 좋을 것 같지만, 국자 자체가 가벼우면 퍼 담아 옮기는 사이에 손이 떨려 내용물을 흘리기도 쉽다. 너무 가벼운 냄비가 자칫 잘못하면 내용물을 채우고도 엎어지는 것과 같은 원리다.

대가리의 깊이

대가리가 너무 얕지 않아야 역시 흘리지 않고 효율적으로 내용물을 퍼 담아 옮길 수 있다. 국, 찌개, 찜, 조림 등 명칭은 다르지만 너나 할 것 없이 꽤 많은 건더기를 품고 있는 한국식 국물 음식이라면 특히 대가리가 적절히 깊어야 자기 몫을 적절히 챙길 수 있다. 음식점의 부대찌개나 감자탕 등에 딸려 나오는 국자가 과연 건더기를 효율적으로 퍼 올려주는지 한번 생각해보자. 아닐 것이다.

손잡이의 각도

손잡이가 두 번에 걸쳐 자연스레 꺾였는지 확인한다. 일단 대가리와 연결되는 지점에서 살짝 한 번, 조금 올라가서 약간 큰 폭으로 한 번 더 꺾여야 다루기 편하다.

손잡이의 모양과 재질

일체형이라면 재질에 대해 고민이 필요 없겠지만 옆면의 모양만큼은 확인하자. 납작한 것보다 인체 공학을 양념 격으로 수용해 손에 잡는 부분이 볼록하며 타원이나 럭비공에 가까운 모양의 손잡이가 쥐기에 편하다. 종종 비싼 국자 가운데 손잡이가 열이나 미끄럼으로부터 보호한다는 명목으로 별도로 처리된 제품이 있는데 크게 의미는 없다. 잊지 말자, 국자는 일체형이다.

구멍 뚫린 국자

Slotted Spoon

사실은 큰 숟가락이지만 핵심은 구멍이다

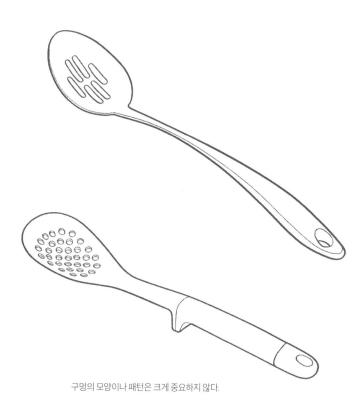

구멍의 모양이나 패턴은 크게 중요하지 않다.

구멍 뚫린 국자도 번역에 애를 먹인 도구다. 영어 이름은 원래 'slotted spoon', 즉 '기다란 틈이 난 숟가락'인데 사전적 의미 그대로 옮기려니 무리였다. 일단 너무 긴데다가 밥 덕분에 숟가락이 식생활에서 큰 지분을 차지하고 있는지라 실제로는 국자만 한 도구의 크기를 오해하기도 쉬웠다. 그래서 장고 끝에 악수를 둔다는 기분으로 '구멍 뚫린 국자'라 옮기고 도구에게 큰 빚을 진 기분으로 살아가고 있다.

굳이 변명을 하자면 일반 국자와 대구를 이루는 개념의 조리 도구라 여기고 한 쌍으로 묶어주었다. 일반 국자가 국물과 건더기 구분 없이 퍼 담는다면 구멍 뚫린 국자는 건더기만 건져 올려준다. 따라서 국물과 건더기의 균형을 맞춰 담기가 어려운 음식에 일반 국자보다 먼저, 아니면 수란처럼 (국)물이 필요 없어지는 경우에 쓴다. 아니면 수란을 만들기 전에 물처럼 흐르는 흰자를 걸러내는 데도 쓴다. 아무래도 건져내기가 핵심 기능이므로 일반 국자보다는 대가리가 훨씬 넓적하고 각도 또한 꽤 완만하다. 영어 이름에 충실하게 길게 틈이 난 제품도, 눈이 아주 굵은 체라도 되는 양 자잘한 구멍이 숭숭 난 제품도 있지만 구멍의 크기와 건져내기의 효율은 큰 관계가 없으니 내키는 대로 사면 된다. 손잡이의 재질, 생김새 등은 일반 국자와 같은 요령으로 검토한다.

집게

Kitchen Tongs

손의 신성한 연장

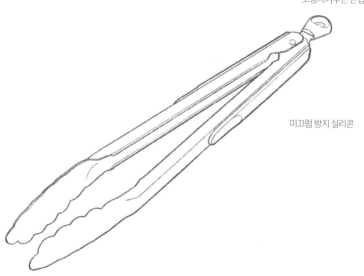

고리 겸 집게의 다리를
고정시켜주는 손잡이

미끄럼 방지 실리콘

젓가락을 쓰는 식문화권이다 보니 식사 외에도 부엌에서 벌어지는 모든 행위를 젓가락으로 해결할 수 있다고 믿는 경향이 있다. 그러나 젓가락은 우리의 믿음과 달리 그다지 믿을 만한 도구가 아니다. 무겁지 않고 부피도 작은 밥이나 반찬 등을 집어 올리거나 생선 가시 같은 것을 발라내는 수준에서는 편하지만,* 그 외의 쓰임새 특히 조리에서는 바람직하지 않고 오히려 위험할 수 있다.

　　　대표적인 예가 튀김이다. 일본식 덴푸라를 포함한 튀김에는 젓가락을 쓴다는 일종의 공감대가 형성되어 있다. 마트 등에서 튀김용 젓가락을 흔히 팔기도 하며, 한편으로는 끓는 기름에서 가벼운 손길로 재료를 섬세하게 익히는 젓가락질이 장인의 움직임처럼 인식되어 동경을 산다. 하지만 이런 수준의 젓가락질은 자주 요리, 더군다나 튀김을 하지 않는 일반인이 연마하기 어렵다. 일단 시간을 많이 투자하기가 어려우며 젓가락이 길어질수록 무게 중심도 쏠리니 다루기가 어렵다.

　　　게다가 일본식 덴푸라처럼 채소나 생선 위주의 가벼운 식재료를 한둘에서 여남은 쪽 튀기는 상황이라면 모를까, 집에서 한번쯤은 튀겨볼 만한 치킨이나 튀김치고도 난이도가 엄청나게 높다고는 보기 어려운 탕수육(돼지고기 튀김)쯤만 되어도 부피도 무게도 있는 긴 젓가락으로는 원활하게 다루기 어려워진다. 게다가 막 기름에서 빠져나온 튀김은 남은 열로 여전히 조리가 되는 상황이니 그 자체로도 뜨겁지

*　젓가락의 우월함을 정당화한답시고 내세우는 생선 가시 바르기는 석 장 뜨기로 손질하면 유명무실해진다.

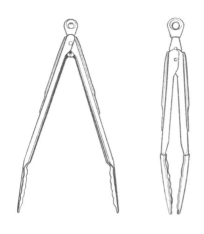

고리 겸 손잡이를 누르면 고정되고 잡아 빼면 펴진다.

만, 젓가락으로 잘못 들어 올리다가 중심을 잃어 끓는 기름에 떨어트리기라도 한다면 다칠 수도 있다.

그나마 튀김은 고려라도 해볼 수 있다. 다른 조리로 넘어가면 젓가락을 쓰는 것 자체가 불가능해진다. 닭 혹은 소나 돼지 등갈비의 오븐 통구이처럼 부피도 크고 무거운 음식을 과연 젓가락으로 들어 올릴 수 있을까? 양식이라 낯설다면 한식의 대표적인 외식 유형인 직화 구이 고기를 생각해보자. 섭씨 1200도까지 올라가는 숯불에서 요즘 유행인 두꺼운 돼지 목살이나 삼겹살을 굽는다면 길든 짧든 무겁고 뜨거워서 젓가락으로 접근할 수조차 없다. 따라서 젓가락은 튀김이든 무엇이든 먹을 때 식탁에서만 쓰고 조리에서는 집게를 손의 연장된 연장으로 삼는 게 좋다. '연장된 연장'이라니 말장난 같지만 가장 잘 들어맞는 표현이다. 손과 열원 사이의 거리를 일단 벌려주는 한편 가는 젓가락에 비해 손아귀의 힘을 많이 빼지 않고 오히려 강화해주므로 마치 손이 늘어난 것처럼 편하게 조리할 수 있도록 돕는 연장이라는 의미다.

집게는 어떻게 고를까. 일단 길이와 작동 방식을 고려한다. 젓가락과 같은 물리적 원리로 길어질수록 손에서 멀어지니 같은 무게의

식재료를 집어도 더 무겁게 느껴져 다루기 불편해진다. 반면 너무 짧으면 열원과의 거리가 가까워지므로 조리한 식재료에서 나오는 복사열에 영향을 받을 수 있으니 제품군 가운데 중간 길이인 20~25센티미터짜리가 가장 만만하다. 집게는 두 점의 금속 막대기(혹은 판)가 가위와 흡사한 방식으로 연결된 사이에 용수철이 들어 있는 구조다. 덕분에 손아귀의 움직임에 맞춰 벌어지고 다물어지는데, 이 기본 기능만 갖추고 있는 제품은 항상 벌어진 채로 있다. 집게가 항상 벌어져 있으면 안 쓸 때는 공간을 너무 많이 차지하고 쓸 때는 손에 힘을 많이 줘야 되니 이래도 저래도 불편하다. 따라서 조금 돈을 더 들이더라도 고정이 가능한 제품이 좋다.

 길이와 작동 방식을 바탕으로 맞는 후보를 찾았다면 마지막으로는 집게 끝의 재질을 살핀다. 머리부터 발끝까지 스테인리스 재질인 집게라면 계란 프라이를 비롯해 여러 조리에 쓰는 논스틱(들러붙지 않는) 코팅팬을 긁는다. 따라서 1호 집게로는 발만이라도 내열 실리콘으로 감싸 덜 날카로운 제품을 고르고, 여유가 생기면 전체가 스테인리스인 제품을 갖춰 번갈아가며 쓴다.

내열 실리콘

끝이 실리콘으로 된 제품도 있다.
팬의 바닥을 긁지 않고
식재료도 한결 더 섬세하게 다룰 수 있다.

스패출러

Spatula

믿습니다, 만능 주걱

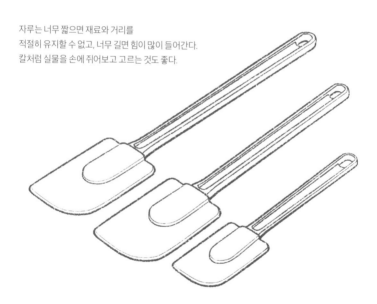

자루는 너무 짧으면 재료와 거리를
적절히 유지할 수 없고, 너무 길면 힘이 많이 들어간다.
칼처럼 실물을 손에 쥐어보고 고르는 것도 좋다.

재료가 달라붙지 않도록 기본 재질은 실리콘이다.
섭씨 315도까지는 안전하므로 모든 조리에 염려 없이 쓸 수 있다.

처음 요리책을 번역하면서 스패츌러를 놓고 많이 고민했다. 마음 같아서는 '고무 주걱'이라 옮기고 싶은데 막상 그렇게 옮기면 스패츌러라는 도구와 너무 먼 느낌의 무엇인가가 되어버리기 때문이었다. 아무래도 밥을 먹는 식문화권에서 쓰는 밥'주걱'의 입지가 너무 강하기 때문일까? 스패츌러는 곡선의 '날'이 대가리의 한 면에 나 있어 그릇의 곡면과 맞물려 식재료, 특히 점성이 있는 것들을 그릇 안에서 움직이며 다루는 데 쓰인다. 주걱처럼 퍼서 담는 과업은 못한다. 사실 진짜 걸림돌은 고무 주걱의 존재였다. 재질은 고무요, 모양은 밥주걱인 도구가 실제로 있는데 스패츌러보다는 밥주걱의 용도로 쓰이므로 자칫 말을 잘못 씌웠다가는 사소한 것 같으면서도 그렇지 않은 혼동이 벌어질 수있다.

그렇게 나는 고민 끝에 스패츌러의 번역을 포기하고 그저 외국어 '스패츌러'로 표기했다. 번역의 세계에서는 이렇지만 실생활에서는 스패츌러의 적극적인 활용을 포기해서는 안 된다. 어쩌면 부엌에서 가장 쓰임새가 많은 도구이기 때문이다. 일단 모든 섞기에 유용하다. 가루부터 샐러드드레싱, 발효 반죽까지 그릇에 담기는 웬만한 것을 섞는 데 스패츌러만 한 것이 없다. 비교적 긴 손잡이 끝에 넓적한, 그러면서도 한쪽에는 곡선의 날이 있는 대가리가 달린 설계라 숟가락이나 진짜 주걱과 비교하면 훨씬 힘이 덜 들면서도 수월하게 형체가 없는 재료를 다룰 수 있다. 게다가 대가리의 재질이 고무나 실리콘이다 보니 점성이 높은 재료도 잘 들러붙지 않아 수월함에 한몫 보탠다. 오믈렛을 만들 때에도 계란이 걸쭉한 액체에서 부드러운 고체, 혹은 무스의 상태로 변화하는 전 과정에서 젓가락이나 포크보다 스패츌러가 훨

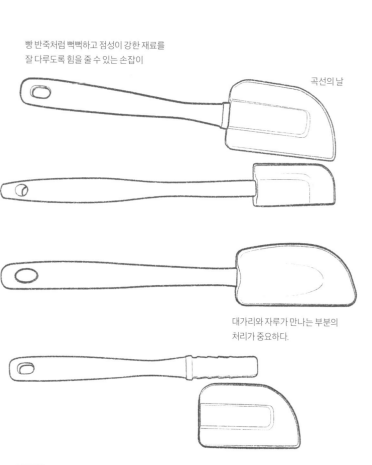

빵 반죽처럼 뻑뻑하고 점성이 강한 재료를
잘 다루도록 힘을 줄 수 있는 손잡이

곡선의 날

대가리와 자루가 만나는 부분의
처리가 중요하다.

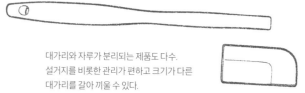

대가리와 자루가 분리되는 제품도 다수.
설거지를 비롯한 관리가 편하고 크기가 다른
대가리를 갈아 끼울 수 있다.

씬 안정적이다.

스패츌러는 집게와 비슷한 요령으로 고를 수 있다. 지렛대의 원리를 감안한 손잡이와 대가리 길이의 비율 말이다. 대체로 스패츌러 제품군은 같은 크기의 대가리에 길이가 다른 손잡이가 달리는 형태로 되어 있다. 손잡이가 너무 짧으면 재료를 다루다가 손에 묻힐 가능성이 높아지고, 반대로 너무 길면 필요 이상으로 힘이 많이 들어간다. 심지어 빵 반죽처럼 차진 식재료를 다루다 보면 모가지

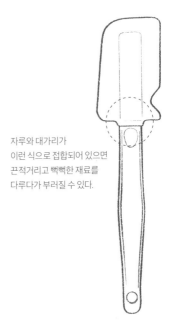

자루와 대가리가
이런 식으로 접합되어 있으면
끈적거리고 뻑뻑한 재료를
다루다가 부러질 수 있다.

가 뚝 부러질 수 있다. 물론 단순히 힘만 많이 주었다고 스패츌러의 모가지가 부러져버리는 것은 아니다. 용도와 재질 탓에 부러질 가능성이 원래 높은 도구인데 설계 결함으로 상황이 악화되는 경우가 많다. 많은 스패츌러가 부러짐을 막는 한편 힘을 효과적으로 대가리에 전달하기 위해 대가리가 손잡이의 일부까지 늘어나 일체화되거나 손잡이가 대가리의 깊숙한 지점까지 들어가 자리를 잡고 있다. 이렇게 되면 대가리와 손잡이가 만나는 지점이 취약해 부러지는 것을 미리 방지한다.

다음으로는 대가리 및 날의 두께를 살핀다. 너무 얇으면 끈기 있는 빵 반죽 같은 식재료를 긁을 힘이 달리고, 너무 두꺼우면 날과 그릇 사이에서 식재료가 삐져나온다. 날도 마찬가지다. 굳이 '날'이라 표

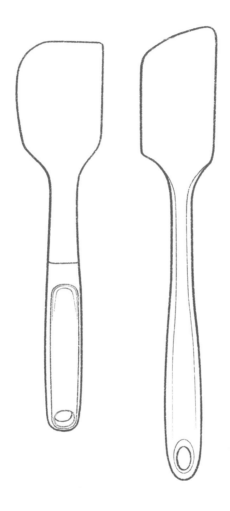

자루와 대가리가 일체형인 제품은 웬만해서 부러지지 않는다.

현한 건 마치 칼날처럼 곡선을 그리는 면의 끝이 각도를 이루며 얇아지기 때문이다. 곡선은 있지만 각도가 생기지 않은, 즉 모든 면의 두께가 똑같은 스패출러 또한 재료를 다루는 효율이 떨어지니 고려하자. 말은 이렇게 하지만 막상 스패출러를 찾다 보면 정확하게 중간 두께를 지닌 제품을 찾기가 까다롭다는 현실을 확인할 것이다. 그럴 경우에는 얇은 쪽보다 두꺼운 쪽이 차라리 낫다. 물론 용도에 따라 대가리의 크기 및 손잡이의 길이가 다른 스패출러 몇 점을 갖춰두는 게 가장 이상적이다. 서너 점쯤 두고 용도에 따라 번갈아 써도 좋은 도구를 하나만 고른다면 스패출러일 것이다. 크기가 다른 대가리만 자루에 갈아 끼울 수 있는 제품도 있으니 참고하자.

밥주걱

Rice Paddle

밥통에 딸려 오는 게 전부가 아니다

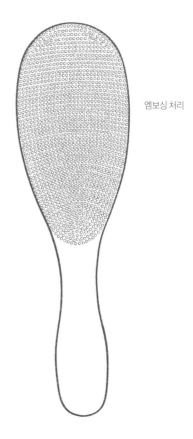

엠보싱 처리

밥알이 달라붙지 않는 재질

'고무 주걱'이 될 뻔한 스패츌러를 살펴보았다면 진짜 밥주걱에게도 지분을 줘야 한다. 밥주걱이 별거 있나, 밥통을 사면 딸려 오는 걸 쓰면 되는 것 아닌가 생각하기 쉽고 그래도 대세에는 지장이 없다. 다만 밥주걱에도 투자할 수 있다면 확실한 장점을 누릴 수 있다. 일본 여행 중 밥주걱을 샀는데 TPX(폴리메틸펜텐)라는 플라스틱 소재의 주걱이었다. 이 소재의 주걱에는 밥알이 달라붙지 않는다. 밥솥에 딸려 나오는 주걱에는 올록볼록한 엠보싱 처리가 되어 있는데, 사실 이것만으로 쌀의 전분인 아밀로펙틴에 맞설 수는 없다. 각 가정마다 주걱을 물에 축여 밥을 다루라는 비기(?)도 전해 내려오지만 이 또한 사실 큰 효과는 없다.

　　　종종 따뜻하고 맛있는 밥을 갓 지어 제공한다는 음식점이나 구내식당 같은 곳에서는 아예 밥주걱을 물에 담가놓는 경우도 있는데 효과도 효과지만 위생이 우려된다.(물이 60도 이상이 되지 않는 한 살균 효과는 없으며, 물에 먼지 등이 내려앉을 수도 있다.) 그렇다고 밥을 퍼 담을 때마다 주걱의 밥알을 이로 긁어 먹을 수도 없는 노릇이며, 엠보싱 처리가 되어 있지만 여전히 달라붙는 밥주걱이라면 이로 긁는 행위 자체가 굉장히 불쾌할뿐더러 밥알도 잘 긁히지 않아 비효율적이다. 따라서 밥알이 달라붙지 않는 주걱을 사면 참으로 속 편한 세상에서 살 수 있다.

　　　밥알이 들러붙는 문제는 비단 주걱 자체에만 영향을 미치지 않는다. 사실 우리가 아밀로펙틴 함유량이 높은 밥을 습관처럼 먹고 살아서 의식하지 않아 그렇지, 들러붙는 밥알은 약간 눈치가 없다. 일단 주걱에 달라붙고 나서는 싱크대나 식탁을 노린다. 이 사실을 너무

바닥에 대가리가 닿지 않도록 받쳐주는 지지대

나 잘 알기에 밥을 퍼 담고 난 뒤에는 주걱을 손에 들고 한참을 머뭇거리게 된다. 대체 주걱을 어떻게 처리할 것인가? 그냥 내려놓기는 그렇고 바로 설거지를 하기도 거추장스러울 수 있다.(일단 밥은 좀 먹어야 하지 않겠는가?) 그래서 요즘은 받침대가 딸린 주걱이 마치 세심한 고려의 산물인 양 팔리고 있는데 그저 싱크대나 식탁 대신 받침대로 밥알이 달라붙는 대상이 바뀔 뿐이다. 결국은 받침대에서 밥알을 떼어내야 하며, 종종 받침대가 주걱에 너무 꼭 맞아 밥알과 맞물리면 되레 세척하고 사용하기 불편한 경우도 있다. 차라리 밥알이 달라붙을 싱크대나 식탁이 아닌 사물을 찾는다면 차라리 집에서 굴러다니는 접시에 올려놓는 게 훨씬 속 편하다.

　　목이 살짝 굽은 밥주걱이라면 접시고 뭐고 아무것도 필요 없고 싱크대든 식탁이든 밥알이 달라붙을 우려를 안 하고 속 편히 밥을 먹을 수 있다. 목이 굽어 있는 동시에 구부러지는 지점에 지지대가 달려 있어 바닥과 수평으로 손잡이를 내려놓으면 주걱의 대가리가 살포시 떠 있는 상태를 유지하는 것이다. 밥알이 달라붙지도 않으며 받침대도 필요 없는 주걱이라면 왜 하나쯤 사서 마음의 평화를 도모하지 않겠는가?

　　나무 주걱은 위에서 언급한 모든 문제에 유지 관리의 번거로

움이 딸려 오므로 멋으로 쓰겠다는 확고한 마음이 아니면 굳이 권하지 않는다.

밥통을 사면 공짜로 딸려 나오는 걸 마다하고 별도의 플라스틱 제품을 사서 쓰는 사람이니, 나무 밥주걱을 안 사서 써 봤을 리가 없다. 두툼하니 '그립감'도 좋고 대가리도 커 놀부 아내가 싸대기를 때리기에도, 흥부의 볼에 더 많은 밥풀을 붙여주기에도 좋을 제품을 한 점 가지고 있다. 그렇지만 실제로 쓰이는 경우는 거의 없고, 그저 부엌의 분위기를 잡아 주는 데 살짝 보탤 뿐이다. 지금까지 살펴본 일반 플라스틱 주걱의 모든 문제에 나무 소재 특유의 번거로운 유지 관리까지 덤으로 받아 전혀 실용적이지 않다. 가뜩이나 큰 대가리에 밥풀이 잔뜩 붙어 잘 떨어지지 않아서, 매 끼니마다 밥을 푼 뒤에 솔로 문질러 밥알과 전분을 닦아낸 뒤 잘 말려줘야 한다. 말하자면 밥풀을 붙이는 데는 일가견이 있지만 잘 내놓지는 않아서 흥부는 소득 없이 싸대기만 더 매몰차게 맞을 주걱이다. 흥부의 이야기야 픽션이니 그렇다 치더라도 붙은 밥풀을 닦아내는 일은 냉엄한 현실이다. 따라서 나무 밥주걱은 멋으로 쓰겠다는 굳은 마음이 아니라면 굳이 권하지 않는다.

뒤집개

Fish Turner

생선은 기본, 무엇이든 척척 뒤집는다

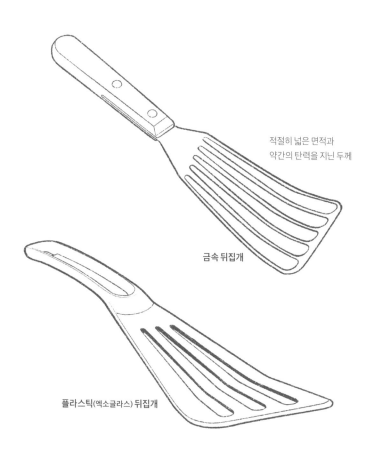

적절히 넓은 면적과
약간의 탄력을 지닌 두께

금속 뒤집개

플라스틱(엑소글라스) 뒤집개

한 면만 익혀서 되는 음식이 있을까? 아예 안 익히거나 속까지 속속들이 익히지 않을 수는 있지만 적어도 겉이라면 모든 면을 고르게 익혀야 비로소 음식이 된다. 많은 음식이 궁극적으로는 가로와 세로가 극대화되고 높이가 극소화된 육면체이므로 믿음직한 뒤집개가 적어도 한 점은 필요하다. 레스토랑의 주방에서는 대체로 생선 뒤집개가 이 자리를 꿰찬다. 두께는 얇고 날렵하면서도 면적은 넓은 가운데 스테인리스로 약간의 탄력마저 지녀, 뼈까지 발라낸 연약한 흰살 생선을 가볍게 뒤집을 수 있는 대가리가 다루기 편하도록 짧다 싶은 손잡이에 달려 있다. 비단 생선뿐만 아니라 고기, 더 나아가 한식의 전이나 무겁고 넓은 부침개류도 휘지 않고 안정적으로 다룰 수 있으니 단 한 점이라면 레스토랑의 주방을 따라 생선 뒤집개를 장만하자.

기능만 놓고 보자면 거의 완벽하지만 생선 뒤집개에도 단점이 있다. 대가리의 재질이 스테인리스, 즉 금속 재질이니 대부분의 가정에서 주로 쓰는 팬의 논스틱 코팅에 생채기를 입힐 가능성이 아주 높다. 이 점이 걸린다면 엑소글라스라는 플라스틱 재질의 생선 뒤집개도 있으니 고려한다. 그 밖에 우리가 일반적으로 뒤집개라면 떠올릴 플라스틱 제품들은 잘 휘는 등 안정성이 떨어지는 한편 팬의 온도가 뜨거우면 녹기도 하므로 권하지 않는다. 참고로 꼭 10년 6개월 전에 산 생선 뒤집개를 아직도 멀쩡히 잘 쓰고 있다.

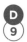
팔레트 나이프

Palette Knlfe

재료를 바르거나 작은 재료들을 뒤집을 때 쓴다

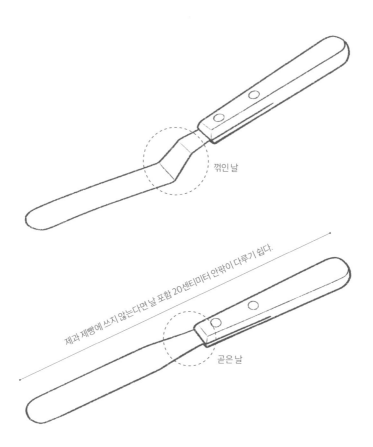

꺾인 날

제과 제빵에 쓰지 않는다면 날 포함 20센티미터 안팎이 다루기 쉽다.

곧은 날

팔레트 나이프라니, 대부분은 이름조차 들어본 적 없을 것이다. '팔레트'라니 회화 도구를 떠올릴 수도 있다. 사실은 맞다. 유화에서 물감을 섞을 때 쓰는 나이프가 있다. 자르기보다 섞거나 바르기—특유의 질감을 위해 붓 대신 쓰기도 한다.—에 쓰는데, 유화 물감과 비슷하게 지방—버터나 크림, 혹은 그 둘로 만드는 '아이싱(icing)'—을 케이크 등에 펴 바르는 데 쓰는 도구다.

그렇지만 제과 제빵을 하지 않더라도 쓸모는 많다. 일단 생선처럼 연약한 재료를 다루기에 좋다. 미국에서 가장 유서 깊은 레스토랑 가운데 하나인 프렌치 론드리(French Laundry)에서는 팔레트 나이프로 생선이나 고기 등을 다룬다고 듣고서 반신반의하며 써보았는데

미술용을 생각하기 쉽지만 요리의 세계에서도 쓰인다.

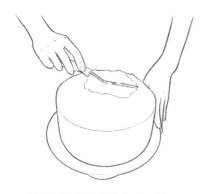

원래는 케이크에 아이싱이나 프로스팅을
바르는 용도로 쓰인다.

날이 얇아서 깔끔하게 썰어낼 수도 있다.

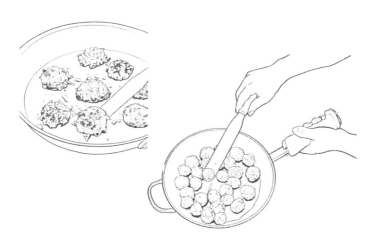

작고 부서지기 쉬운 음식을 다루는 데도 요긴하게 쓸 수 있다.

훌륭했다. 청어 같은 생선을 석 장 뜨기*로 손질하면 길이가 15센티미터쯤으로 짧고 또 얇다. 따라서 뒤집개나 집게 등을 써서 프라이팬에 지지면 움직이거나 뒤집는 과정에서 껍질이 벗겨지고 살점이 떨어진다.

물론 훨씬 더 숙련된 요리사들이 다루기는 하지만 한 변이 5센티미터 안팎인 더 작은 생선 혹은 기타 식재료라면 뒤집개도 집게도 본의 아니게 우악스러워질 수 있다. 그 틈새에 팔레트 나이프가 파고든다. 막상 써보면 팔레트 나이프만으로 식재료를 움직이거나 뒤집기는 쉽지 않고 반드시 다른 손으로 같이 잡아줘야 하는데, 그만큼 열원—익어가는 식재료와 팬—과 가까워지므로 안전은 좀 떨어질 수 있음을 유의한다. 곧은 날(straight)과 꺾인 날(offset)의 두 종류가 있는데 후자가 작은 식재료를 섬세하게 다루는 데는 조금 더 편하다.

한편 그렇게 작은 생선이나 고기 따위 구울 생각이 없다는 이들에게도 팔레트 나이프는 여전히 유용하다. 어쨌거나 '나이프'이므로 일반적인 나이프의 몇몇 용도에도 더 섬세하고 효율적으로 대응할 수 있다. 다만 이가 없으므로 나이프의 가장 기본 기능인 자르기는 안타깝게도 못한다. 그것만 빼놓고는 두루 쓰기 편하다. 잼이나 녹은 버터를 빵에 펴 바른다거나, 날이 보통 나이프보다 훨씬 얇으므로 중간 정도로 녹은 버터를 덩어리에서 얇게 저며내는 데도 편하다. 따라서 적어도 버터나 잼을 위해서는 빵 칼(62쪽)의 보조 역할도 할 수 있다. 어떻게 따져보더라도 한두 점 갖출 만하다는 말이다.

● 생선의 등뼈를 중심으로 두 장의 포를 떠내는 손질법. 103쪽 그림 참고.

빵 반죽 칼

Bench Scraper

제빵을 몰라도 여전히 요긴하다

견고하고 미끄러지지 않는 손잡이

살짝 두꺼운 듯한 날 끝에 각도를 살짝 주었다.

빵을 굽지 않더라도 반죽 '칼'은 요긴한 도구다. 한국어로 굳이 옮기자면 '칼'이 되겠지만 마땅한 번역어가 없어 궁여지책으로 선택한 단어다. '칼'이라고 썼지만 날이 썰거나 저며낼 수 있을 만큼 날카롭지 않기 때문이다. 그저 밀가루와 물 등으로 만든, 그래서 대체로 부드럽고 연한 빵 반죽을 깔끔하게 끊어낼 수 있을 수준으로 뭉툭하고 안전하다.

그림에서 볼 수 있듯 사각형에 무딘 '날'의 등을 따라 손잡이가 달려 있어 반죽을 눌러서 잘라주고, 또한 반죽을 섬세하게 옮길 때에도 손의 보조 역할을 맡는다. 효모 발효 반죽뿐만 아니라 쿠키, 파이 등 모든 종류의 된 반죽(dough)을 다루는 데 쓰인다. 그래서 'dough slicer(혹은 dough divider)'다.

그렇거나 말거나 빵을 굽지도 않는 사람에게는 왜 필요한 것일까? 양파, 파 등 작고 균일하게 썬 재료를 접시에 옮기거나 냄비, 팬 등에 담는 데 칼보다 훨씬 요긴하기 때문이다. 대체로 칼날은 곡선을 띠고 있으므로 잡은 손으로 도마에 밀착시켜 쓸면서 잡지 않은 손을 오므려 그러모아 옮기더라도 빠져나가거나 쏟아지기 십상이다. 반죽 칼은 날이 직선으로 평평하니 이런 용도에 더 효율적인데다가 실수로 떨어트리더라도 발등을 찍거나 날에 손이 베이지 않아 훨씬 더 안전하다.

이런 설명에 납득이 좀 가서 반죽 칼을 산다면 보통의 칼처럼 날이 어느 정도 두툼한 게 좋다. 그래야 손잡이를 쥐고 움직여도 날이 휘거나 구부러지지 않아 훨씬 안정적으로 재료를 그러모으거나 옮길 수 있다. 또한 손잡이 자체를 좀 더 꽉 잡을 수 있도록 날에 손을 넣는 구멍이 뚫린 제품도 있는데, 그 구멍으로 정말 손을 넣을 경우 손가락

잘게 썰거나 다진 식재료를 다루는 데 효율적이다.

마디가 도마와 거의 닿을 지경이 되어 비효율적이므로 권하지 않는다.

　　만약 관심에 이끌려 제과 제빵을 시도하느라 반죽 칼이 필요하다면 투자를 좀 해도 좋다. 두툼한 날에 반죽을 등분하는 데 참조하라는 용도로 자처럼 눈금이 달린 제품이 있기 때문이다. 다만 미국에서 살 경우 인치로 단위가 매겨져 있으므로 미터법의 세계에선 존재만큼의 의미를 기대할 수 없다.(그런 반죽 칼로 10년 넘게 빵과 과자를 구운 뒤 찾아온 깨달음이다.) 따라서 같은 미터법의 세계─미국과 미얀마, 라이베리아 단 세 나라를 제외한 모든 나라─의 제품을 구매한다. 독일 제품이 최선일 것이다.

단호박과 반죽 칼

반죽 칼은 단호박을 쪼개는 데도 굉장히 유용한 도구다. 단호박은 껍질이 단단해 식칼이 잘 안 들어가는데다가 둥글넓적해 다루기 어렵다. 따라서 칼날을 무리해서 넣으면 굉장히 위험한 상황이 벌어질 수 있다. 둥글넓적한 호박이 칼날을 누르는 힘에 밀려 미끄러져 칼이 통제력을 잃는 것이다. 끔찍하니 이후의 설명은 생략하고, 대신 반죽 칼로 단호박 쪼개는 법을 살펴보자. 단호박의 윗면과 아랫면을 썰어내 도마에 수직으로 세운다. 둥근 면을 썰어내 납작하게 만들었으니 훨씬 안정감 있게 다룰 수 있다.

반죽 칼을 단호박의 골 가운데 하나에 올리고 고기 망치로 천천히 두들겨 날을 조금씩 박아 넣는다. 고기 망치가 없다면 일반 망치, 냄비 바닥 등으로 대체할 수 있다. 1~1.5센티미터 두께의 겉껍질과 살을 통과하면 날이 훨씬 편안하고 쉽게 들어갈 것이다. 중심까지 날을 집어넣었다면 빼서 정반대 편에서 같은 과정을 되풀이한다. 말하자면 단호박을 수직으로 반 쪼개는 것이다. 일단 반으로 쪼갠 뒤에는 자른 면이 도마에 닿도록 눕혀, 식칼로 좀 더 안정적으로 조각낼 수 있다.

섞기 / 갈기 / 혼합하기

Blending / Grinding / Mixing

식재료는 어우러져야 맛을 이룬다.
인력으로 불가능한 수준의 물리적 변화를
이끌어내는 도구를 소개한다.

거품기

Whisker

가볍지만 풍성하게, 유화의 달인

프렌치가 아니더라도 대가리가 가늘고 길어야
그릇의 곡면에 최대한 밀착되어 효율이 좋다.

대가리가 가늘고 긴 프렌치 거품기

말을 못해서 그렇지 거품기는 좀 억울할 수도 있다. 이름 때문에 마치 필수 조리 도구가 아니라는 인상을 풍기기 때문이다. 거품을 내는 쓰임새가 머랭과 생크림 올리기로 전부 제과 제빵에 속하니 이쪽에 관심이 없다면 안 갖춰도 된다고 생각할 수 있다. 하지만 그렇지 않고 그래서도 안 된다. 영어권 명칭의 유래인 whisk의 사전적 정의는 '계란 등의 액체를 공기가 섞이도록 빠르게 섞다.'이다. 따라서 거품기는 이름과 달리 머랭과 생크림의 수준이 아니더라도 액체를 가볍고 효율적으로 섞어줄 모든 경우에 필요하다. 계란 풀기 정도라면 포크—숟가락과 젓가락보다 효율이 더 좋다.—로 대체할 수 있지만 비네그레트, 마요네즈 등 기름 방울을 잘게 쪼개어 물에 일시적으로 섞어주는 유화라면 거품기가 나서야 일이 제대로 풀린다.

　　게다가 다행스럽게도 집에서 소소하게 쓰는 수준이라면 공간을 딱히 많이 차지하지도 않는다. 스테인리스 주방 용품 전문점에 갔다가 크기와 무광 금속의 재질감에 홀려 대가리가 어른의 주먹만 한 거품기를 하나도 아니고 둘이나 사서 모셔두고 있는데, 지나치게 큰 나머지 오히려 한두 사람 먹을 비네그레트를 만드는 경우에는 기름이며 식초를 산지사방으로 흩어버리는 사고나 쳐서 쓸모가 없다. 이런 경험에 입각해 권하자면 30센티미터가 좀 못 되는 길이의 프렌치 거품기, 또는 그에 준할 정도로 대가리가 가늘고 긴 제품이 좋다. 비네그레트와 마요네즈도 그렇지만 오믈렛을 위한 계란도 포크를 써서 푸는 것보다 질감이 사뭇 나을 것이다. 요즘은 실험 정신으로 만든 티가 나는 새로운 거품기도 종종 등장하는데, 구관이 명관이라고 보통의 거품기보다 더 효율적이지는 않다.

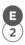

강판

Microplane

의외로 아주 섬세한 눈

둥근 눈

사각눈

일반적인 강판

기본형 마이크로플레인

강판이 필요한가? 한국어로는 전부 '갈기'라는 기능을 맡고 있지만 푸드 프로세서나 손 블렌더와 강판은 결과물의 질감이 사뭇 다르다. 더군다나 강판을 좀 더 섬세한 식재료에 쓸 수 있으며 '갈아 섞기'보다 '갈아내기', 즉 재료의 표면에서 필요한 부분을 원하는 만큼 긁어내는 과업도 강판만이 할 수 있다. 한식에서 살펴보자면 양념의 핵심인 마늘이나 생강을 곱게 갈 수 있으며 양식이라면 파스타나 피자 위에 솔솔 뿌리는 치즈, 너트메그나 계피 같은 온갖 향신료의 가루 내기나 풍성한 향의 레몬 겉껍질 갈아내기 등도 강판의 과업이다.

생활용품 매장에서 1000~2000원이면 플라스틱 강판을 살 수 있지만 권하지 않는다. 대개 채칼과 붙어 있어 일석이조 같지만 멀리 날아가는 돌이 아니라 한 마리의 새도 제대로 못 잡는다. 게다가 용도도 불분명하다. 대체 이 날로 무엇을 갈겠다는 것일까? 무? 설사 그렇더라도 더 튼튼하고 기능도 훌륭한 제품을 얼마든지 찾을 수 있다. 일단 플라스틱에서 벗어나 시야를 넓히자. 스테인리스 재질의 상자형 강판(box grater)은 이름처럼 수직 단면이 사다리꼴인 육면체에서 위와 아래 둘을 뺀 나머지 면이 다른 모양과 크기의 눈을 지닌 강판이다. 무는 물론이거니

플라스틱 강판
플라스틱 제품과는 작별을 고하자.
무 등을 굵게 갈고 싶다면 철제 상자형 강판이
훨씬 더 효율이 좋다. 손 블렌더나 푸드
프로세서도 있다.

치즈 등 딱딱한 재료를 굵게 갈아야 한다면 상자형 강판이 손잡이형보다 편하다. 각 면마다 크기가 다른 눈이 달려 있다는 점에 가산점이 붙는다.

와 당근, 더 나아가 단단한 치즈나 스콘 등의 베이킹을 위한 얼린 버터 등도 너끈히 갈아낼 수 있다. 웬만한 갈기의 과업에 두루 쓸 수 있는 상자형 강판은 애초에 비쌀 이유가 없는 제품이니 싼 걸 사도 상관없고, 오히려 비싼 게 더 나쁠 수도 있다. 이를테면 공간 절약형이라며 납작하게 접을 수 있는 제품도 있는데, 통짜로 상자형인 것과 비하면 지탱하는 힘이 떨어져서 식재료를 갈기도 전에 쓰러질 수 있으니 비추천이다.

한편 좀 더 세밀하고 안전한 과업에 쓸 만한 강판이 따로 있다. 상자형을 포함한 일반적인 강판은 식재료를 갈아내는 '눈'이 표면 바깥쪽으로 드러나 있다. 따라서 채칼만큼 위험하지는 않지만 빠르게 갈려 짧아지는 식재료를 다루다가 손가락을 다칠 수 있다.(채칼과 강판

은 한번 흥이 붙기 시작하면 스스로가 무엇을 다루는지도 잊은 채 열심히 썰거나 갈다가 참사가 일어날 수 있으니 주의하자.) 게다가 눈이 제아무리 가늘더라도 한계가 있어서 아주 곱게 갈아주지는 못한다. 또한 마늘이나 생강처럼 잔 식재료도 상자형 강판의 능력 밖 일이다. 이런 과업에는 마이크로플레인이 제격이다.

　　원래 특정 업체의 상품명이지만 '스팸'처럼 거의 일반 명사로 자리 잡은 마이크로플레인은 상자형에 비하면 사뭇 고운 눈이 안쪽으로 나 있어 안전하면서도 결과물이 한결 더 곱다. 원래 파스타 위에 뿌리는 치즈—대체로 파르미지아노 레지아노이지만 그라나 파다노로 대체 가능하다.—를 가는 용도로 쓰이지만 한식의 맥락에서라면 마이크로플레인보다 마늘과 생강을 곱게 갈아줄 수 있는 조리 도구가 없다. 따라서 양식과 한식을 넘나들며 맹활약할 수 있는 마이크로플레인을 상자형 강판과 더불어 갖출 것을 권한다. 레스토랑 주방에서 예외 없이 쓰이고 가정에도 자리 잡는 등 인기를 얻으며 마이크로플레인 자체도 가지를 쳐 꽤 다양해 보이는 제품군을 이루고 있지만 길쭉한 기본형 하나면 천하를 갈아낼 수 있다.

블렌더 / 손 블렌더

Blender / Immersion Blender

사람들이 믹서라고 알고 있는 바로 그것

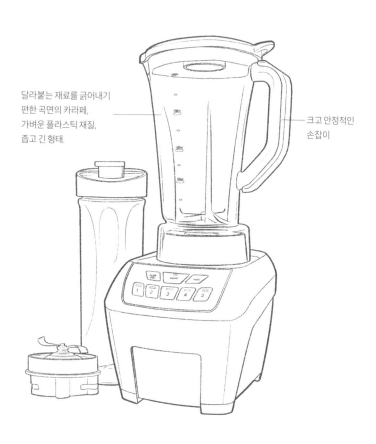

달라붙는 재료를 긁어내기
편한 곡면의 카라페,
가벼운 플라스틱 재질,
좁고 긴 형태.

크고 안정적인
손잡이

우리가 지금까지 '믹서'라고 여기고 써온 도구는 사실 '블렌더'다. 이름을 아무렇게나 불러도 도구를 쓰는 데는 전혀 영향을 미치지 않으므로 둘의 구분 따위를 생각하지 않기로 마음먹으면 정말 대수롭지 않은 문제이지만, 둘을 구분한다는 것은 그렇게 간단한 문제가 아니다. 특히 요리책을 번역하는 경우라면 더더욱 그렇다. 어차피 외래어 표기를 하더라도 '블렌더'라고 옮기는 게 맞지만 언어의 대중적인 인지도를 감안하면 그냥 '믹서'라고 옮기는 게 최선일 수도 있다. 그래서 블렌더가 등장하는 모든 책—요리책이라면 사실 전부—마다 고민한다. 나라도 혼자 꾸역꾸역 '블렌더'라고 써야 할 것 같다. 서로 다른 블렌더를 구분할 만큼은 어휘가 존재하기 때문이다.

'믹스'와 '블렌드'는 대체 어떻게 다른가? 메리엄 웹스터 영영사전에 의하면 '믹스'와 '블렌드'는 거의 동의어로 취급해도 상관이 없지만 후자가 더 균질적으로 섞는 상태 혹은 동작을 의미한다. '다른 재료를 구분할 수 없을 만큼 섞기'다. 빵이나 케이크 반죽도 믹서는 물리력으로 섞지만, 우리가 믹서라고 여기는 도구는 물리력에 한 발짝 더 나아가 칼날로 재료를 갈아 완전히 섞어버리므로 '믹스'보다 '블렌드'를 하며 따라서 '블렌더'라 구분되어야 한다는 말이다.

어학 공부는 충분히 했으니 도구 자체를 살펴보자. 간단히 언급했듯 블렌더는 칼날이 돌며 재료를 완전히 갈아 섞어버리는 조리 도구다. 따라서 고체를 액체로 만들거나 액체끼리 섞는 데 쓰인다. 과일(과 얼음)을 갈아 스무디를 만든다거나 육수에 썬 채소 등을 더해 끓인 수프를 매끈하게 마무리할 때 등이 좋은 예다. 모터로 작동되니 출력을 가장 중요하게 생각할 수 있지만 수치가 높다고 장땡이 아니라, 효

율이 좋아야 한다. 아주 단순하게 요약하자면 출력 자체가 달려 못 쓰는 제품은 없다고 해도 지나친 말이 아니다. 그보다 설계의 결함으로 효율이 떨어져 잘 갈아주지 못할 수 있다.

재료를 실제로 넣고 섞는 상단부 통(자(jar) 혹은 카라페 (carafe))의 디자인과 생김새, 재료가 원활한 갈기 및 섞기에 영향을 미친다. 일단 좁고 길어야 칼날이 돌아가는 과정에서 외부 공기가 적게 추가되어 효율이 좋아진다. 통이 넓어 추가 공기가 많이 유입될수록 재료가 완전히 갈리지 않고 통의 안쪽 면에 붙어 자주 동작을 멈추고

고무 주걱 등으로 긁어 내려 줘야 한다. 또한 통이 좁아야 칼날과의 틈 또한 좁아지면서 재료를 속속들이 갈아준다. 원래 블렌더의 통은 무거운 유리제였으나 이제는 가벼우면서도 비스페놀 A(BPA)를 쓰지 않아 환경 호르몬 걱정이 없는 플라스틱으로 완전히 세대가 바뀌었으니 구매 전 살펴본다. 마지막으로 주둥이나 손잡이의 디자인과 효율을

비쌀수록 출력이 강해지지만
출력이 강하다고 능사는 아니다.

확인한다.

이 정도로 블렌더를 고르는 요령을 살펴보았는데 안타깝게도 전부 의미 없는 일일 수 있다. 무엇보다 공간이 여유롭지 않은 대다수의 사람들에게 블렌더의 덩치(혹은 부피)만으로 부담스러울 수 있기 때문이다. 설사 공간의 여유가 있는 경우라도 아파트를 필두로 한 한국의 주택이 대체로 주방을 '잉여 공간'쯤으로 인식 및 계획한다는 사실은 염두에 둘 필요가 있다. 거실과 방 등 다른 생활 공간을 미리 계획하고 남는 면적을 할당하듯 설계하여 주방 면적 비중이 낮다는 말이다.

한편 용도와 함께 소위 '가성비'도 한번 생각해볼 필요가 있다. 그렇다. 식재료나 음식이 아니기 때문에 가격 대 성능비에 대해 일정 수준 고려할 필요가 있다. 바나나와 단백질 보충제 등을 섞어 식사 대용의 음료(혹은 보조식)를 만든다거나 감자 수프 등을 크림처럼 매끄럽게 가는 등의 가장 일반적인 용도라면 가격에 상관없이, 달리 말하면 싼 제품을 사더라도 그럭저럭 제 몫을 할 것이다. 하지만 단단한 얼음을 갈아서 스무디 혹은 셰이크를 만드는 경우라면 이야기는 완전히 달라진다. 최소 10만 원대 이상의 중가, 아니면 40만 원대 이상으로 강력한 '퍼포먼스'를 자랑하는 고가 제품을 골라야 한다.

말하자면 조리 도구 가운데서도 진지한 투자의 대상인 셈인데, 그렇다면 더더욱 이유와 용도 및 빈도를 꼼꼼히 따져보아야 한다. 나는 왜 비싸고 강력한 블렌더를 사고 싶은가? 늘 단단한 얼음을 갈아 스무디나 셰이크, 혹은 마르가리타 같은 칵테일―슬러시류―을 즐겨 만들어 먹기 때문인가? 사시사철 그런가? 그렇다면 과연 하루에

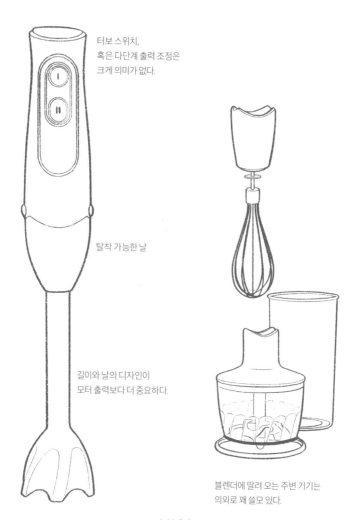

터보 스위치,
혹은 다단계 출력 조정은
크게 의미가 없다.

탈착 가능한 날

길이와 날의 디자인이
모터 출력보다 더 중요하다.

블렌더에 딸려 오는 주변 기기는
의외로 꽤 쓸모 있다.

손 블렌더

몇 번이나 쓰는가? 평일에는 아침과 저녁 각각 한 번씩 두 번, 주말에는 세 번씩? 그럼 일주일에 열여섯 번, 1년이면 832번이 최대다. 만약 이 정도로 쓴다면 더 이상 고민할 필요 없이 효율 좋고 자동차의 미학까지 깃든 멋진 블렌더를 사서 열심히 쓰면 그만이다.

만약 그렇지 않다면? 차가우니까 얼음 같은 건 별로 갈고 싶지 않고 가끔 수프나 끓이고 바나나와 단백질 보충제를 갈아 먹는 수준이라면 가격을 감안하지 않더라도 굳이 부피가 큰 블렌더를 사서 좁은 부엌에 모셔둘 필요가 없다. 손 블렌더라는 훌륭한 대안이 있기 때문이다. 손에 쥐고 쓴다고 해서 '손 블렌더'라고 옮겨 쓰지만 원래 이름은 immersion blender다. 블렌더의 통에 재료를 넣고 돌리는 것과는 반대로 회전 칼날이 달린 봉을 재료에 담가서(immersion) 돌린다고 해서 붙은 이름인데, 한국식 이름은 나름 시적인 '도깨비 방망이'다.

손 블렌더의 장점은 많다. 첫째, 부피가 작고 날과 모터가 내장된 구동부가 분리되므로 쓰지 않을 때에는 싱크대 서랍 등에 얼마든지 수납할 수 있다. 둘째, 저렴한 가격대의 일반 블렌더가 감당 못하는 얼음 갈기를 뺀 나머지 가벼운 역할을 부족함 없이 맡는다. 셋째, 날을 재료에 담그는 방식이라 고체, 액체의 혼합물을 조리하던 냄비나 대접 등에 담긴 그대로 갈거나 섞을 수 있으니, 설거지 거리—일반 블렌더의 통—이 하나 줄어듦도 의미한다. 넷째, 블렌더로는 불가능한 전동 거품기 역할을 맡을 수 있다. 계란 흰자로 올리는 머랭이야 그렇다 치더라도 과일이나 과자 및 빵 류에 곁들여 먹을 수 있는 생크림을 올리는 데는 꽤 요긴하다.

이게 전부가 아니다. 마지막으로 푸드 프로세서(152쪽 참고)의

역할 또한 절반 이상 맡을 수 있다. 요즘은 손 블렌더에 별도의 회전 칼날과 통 등이 딸려 나와 양파, 마늘 같은 채소를 다지는 데도 쓸 수 있기 때문이다. 푸드 프로세서는 완전히 별도의 기기이고 대용량의 다지기와 썰기, 갈기, 빵 반죽 만들기 등 좀 더 많은 역할을 맡을 수 있지만 그만큼 부피가 크고 효율적이지 않다.

따라서 4인 가정까지는 가장 많이 쓸 만한 영역, 즉 양념을 위한 채소의 갈기나 다지기라면 손 블렌더가 더 요긴하다. 이런 용도—갈기나 다지기—를 위한 별도의 소형 전동 블렌더가 상품화되어 이미 오랫동안 홈쇼핑이나 마트 등에서 팔리는 걸 감안하면, 손 블렌더 한 대는 의외로 많은 과업을 해낼 수 있다. 손 블렌더를 고르는 요령도 일반 블렌더와 기본적으로는 같으니, 출력에 너무 집착하지 않고 용도와 빈도 등을 정리해본 뒤 예산에 맞춰 선택한다.

일반 블렌더와 손 블렌더, 푸드 프로세서는 섞고 갈기를 도맡는 조리 도구로서 영역이 조금씩 겹친다. 따라서 선택과 집중이 필요한데, 모든 블렌더와 프로세서를 10년 넘게 다 써본 사람으로서 한국의 현실을 감안해 정리하면 다음과 같다.

일단 용도와 빈도, 그리고 부엌의 현실(면적) 등을 모두 감안해 가장 부피가 작으면서도 두루 쓸 수 있는 손 블렌더를 하나 갖춘다. 그리고 나머지 둘, 즉 블렌더와 푸드 프로세서 가운데 하나가 필요하다는 생각이 들 때에는 용도를 재분류해 검토한다. 얼음을 부수는 수준의 강력함을 일상적으로 쓴다면 일반 블렌더, 썰기나 채썰기 등 일반적인 조리의 영역에서 소위 밑준비의 인력을 절감하고 효율을 좇는다면 푸드 프로세서를 선택한다. 다만 152~153쪽에서 자세하게 다루

고 있듯, 미련하고 면적을 많이 차지하는 푸드 프로세서로 마음이 기울 가능성은 그리 높지 않을 것이다.

푸드 프로세서

Food Processor

덩치가 커서 미련한 조리 도구

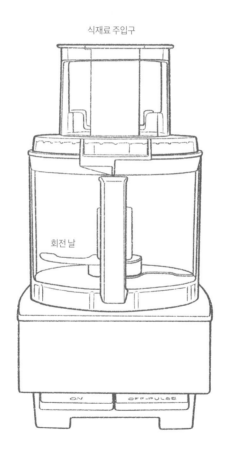

식재료 주입구

회전 날

바로 앞에서 이미 밝혔듯 푸드 프로세서는 미련한 조리 도구다. 부피가 커 자리를 많이 차지하는데 어떤 과업도 제대로 못한다. 두 종류의 블렌더 및 스탠딩 믹서(154쪽 참고)의 중간 영역을 차지하고 들어앉아 다목적 조리 도구를 지향하지만 어느 쪽에도 역부족이다. 원반을 끼우면 채소류의 썰기 혹은 채썰기를 할 수 있다지만 위쪽의 주입구로 밀어 넣는 방식이라 채소가 뭉개지고 깨끗하게 썰리지 않는다. 얼음처럼 단단한 건 갈지 못하고 손 블렌더 수준의 수프나 소스 정도를 다룰 수 있지만 부피가 큰 통의 절반 이상을 채우면 안 된다. 게다가 찬찬히 뜯어보면 구동부의 축에 끼워 넣는 방식이라 가운데가 비어 통에 부피만큼 많이 담을 수조차 없다. 게다가 그 통마저 파손이 잘 되는데 요즘은 재고를 구할 수 없다. 그래서 약 5년쯤 미련함을 참고 쓰다가 요즘은 구동부만 덩그러니 부엌 수납공간을 왕창 잡아먹고 있다. 그리 많은 사람이 관심을 가지고 있을 것 같지 않지만, 있더라도 나서서 구매를 말리고 싶은 조리 도구다. 물론 부엌 공간을 충분히 확보하고 있고 호기심을 참을 수 없다면 미련함을 직접 경험하기 위해서라도 권한다.

원판을 삽입해 식재료를 원하는 형태로 균일하게 썰 수 있다.

스탠딩 믹서

Standing Mixer

제과 제빵의 필수품

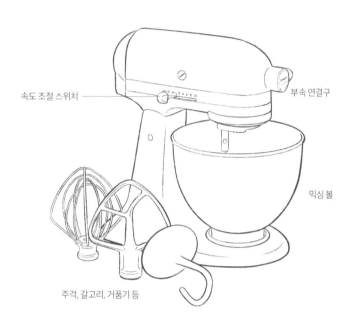

속도 조절 스위치 —

부속 연결구

믹싱 볼

주걱, 갈고리, 거품기 등

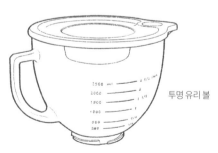

투명 유리 볼

스탠딩 믹서는 '모 아니면 도'의 도구다. 써야만 하는 사람이라면 반드시 갖춰야 하지만 아니라면 관심도 가질 필요가 없다. 그렇다면 대체 누가 스탠딩 믹서를 써야만 하는가? 취미든 업이든 제과 제빵에 발을 들인 사람이다. 이름처럼 반죽 과정을 거치지 않는 무반죽 빵이 자리를 잡은 시대이니 적어도 손으로 기본 반죽을 쳐서 빵이나 과자를 만들 필요는 없어졌다. 반죽을 굳이 한다면 스탠딩 믹서에게 맡겨야 사람이 고통받지 않는다. 머랭이나 생크림 올리기도 마찬가지다. 거품기로 충분히 할 수 있지만 굳이 인간이 팔이 떨어져라 오랫동안 휘저어야 할 이유가 이젠 없다. 힘은 더 들고 결과물은 열등하다.

이 책을 통틀어 특정 제품이나 상품명을 거의 다루지 않았지만 스탠딩 믹서만큼은 예외다. 마이크로플레인(140쪽)과 비교할 수 없는 수준으로 키친에이드의 믹서가 대표 상품으로 자리를 꽉 잡고 있기 때문이다. 1914년에 처음 개발돼 군용으로 쓰이다가 1937년 현재의 디자인으로 바뀌어 오늘날까지 쓰이는 키친에이드의 믹서는 대표적인 '행성 궤도(planetary orbit)' 방식이다. 명칭처럼 식재료를 섞어주는 대가리가 한쪽 방향으로 자전하는 가운데 반대 방향으로 공전하므로 볼의 내용물을 속속들이 섞어줄 수 있다. (다만 볼의 내벽에 주걱이나 거품기 등이 완전히 밀착될 수는 없으므로 가끔 가동을 멈추고 벽면을 스패출러로 긁어줘야 한다.) 키친에이드가 아니더라도 제과 제빵에 쓰이는 믹서는 대부분 행성 궤도 방식을 적용한다.

1937년의 디자인이 아직 현역이라니 고전으로 자리 잡았다는 의미다. 미국에서는 믹서의 고장 상담을 위해 고객 센터에 전화를 걸어 모터 돌아가는 소리를 의성어로 표현하는 것만으로도 상담사가

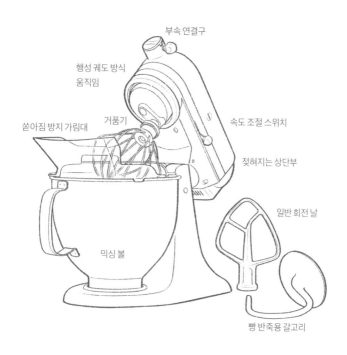

부속 연결구

행성 궤도 방식
움직임

쏟아짐 방지 가림대 거품기

속도 조절 스위치

젖혀지는 상단부

일반 회전 날

믹싱 볼

빵 반죽용 갈고리

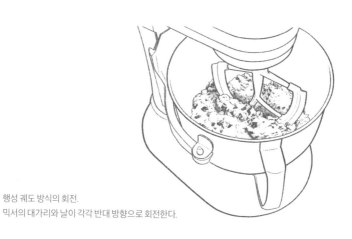

행성 궤도 방식의 회전.
믹서의 대가리와 날이 각각 반대 방향으로 회전한다.

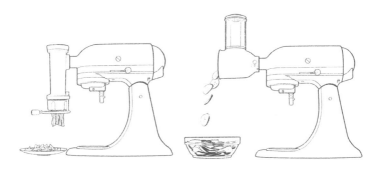

부속을 연결하면 다른 역할을 맡는다.

증세를 파악한다는 전설이 전해 내려온다.

실제로 아름답고 색깔도 엄청나게 다양해 부엌 인테리어의 중심을 잡아주는 장식품 역할만으로도 의미가 있다. 다만 단점이 없는 건 아니어서 굉장히 무겁고 공간도 많이 차지하며 시끄러울 뿐만 아니라 모터를 잘못 혹사시키면 탈 수도 있다.(한 번에 너무 오래 돌리지 않으며, 특히 물기가 적어 뻣뻣한 베이글 반죽을 조심하자.)

제과 제빵을 자주 하지 않는다면, 특히 빵은 빼고 과자만 굽는다면 손에 쥐고 쓰는 믹서로 대체할 수 있지만 출력을 비롯한 모든 면에서 성에 차지 않을 것이다. 믹서의 이마에 해당하는 부분에 부속(attachment)을 끼우면 모터의 회전을 빌려 다른 과업을 맡길 수 있는데, 덩어리 고기를 갈아 햄버거나 패티를 원하는 대로 만들 수 있는 그라인더와 얇고 넓은 파스타 생면을 밀어주는 파스타 메이커가 가장 쓸모 있다.

마늘 다지개

Garlic Press

안 사도 괜찮은 단목적 도구

한국은 압도적인 마늘 강국이지만 그렇다고 마늘 다지개를 굳이 사야만 한다고는 생각하지 않는다. 다진 마늘을 쓰라는 말인가? 아니다. 마트마다 절찬리에 팔리고 있지만 한국이 마늘 나라일수록 진지하게 접근해 다진 마늘은 쓰면 안 된다고 굳게 믿는다. 무엇보다 다지면 세포벽이 파괴되어 가장 독한 향만 남기고는 다 날아가버리기 때문이다. 그렇다. 마늘에게도 섬세함이 있는데 미리 갈아버리면 보여줄 기회를 앗아버리는 셈이다.

그럼 무엇이 최선일까. 2018년에 세상을 떠난 셰프이자 여행 작가 앤서니 보뎅(Anthony Bourdain)은 『키친 컨피덴셜(*Kitchen Confidential*)』에서 '쓸 때마다 껍질 벗겨서 쓸 게 아니라면 요리할 자격도 없다.'와 비슷한 이야기를 했다. 그런데 자주 요리를 하지 않는 일반인이라면 마늘도 많이 안 쓸 것이니 보관도 손질도 번거로울 수 있다. 그래서 깐 마늘을 조금씩만 사다놓고 필요할 때마다 다지거나 갈아서 쓰는 타협점이 최선이라 믿는다.

그렇더라도 마늘 다지개를 살 필요가 없다. 몇 가지 이유가 있다. 일단 무겁다. 마늘을 눌러야 하므로 아무래도 대가리에 무게가 집중되어 있으니 무게 중심이 안 맞는다. 게다가 다지개를 완전히 벌려야 마늘을 채울 수 있으니 쓰기 불편하고, 둘 사이의 틈새에 엄지와 검지 사이의 살이 낄 수도 있다. 게다가 힘도 많이 든다. 살살 눌러서는 구멍으로 마늘이 삐져나오지 않으므로 꾹 눌러줘야 한다. 그렇다고 마늘 여러 쪽을 한꺼번에 다질 수 있는 것도 아니다. 기껏해야 두 쪽, 최대 세 쪽이다. 또한 마늘을 찌그러뜨려 속살만 다져줄 뿐이므로 한 번 다질 때마다 열어서 속에 남아 있는 겉 부분을 칼로 긁어내야 한다.

곱게 다져진 마늘이 빠져나올 때의 쾌감은 나름 괜찮다.

게다가 마늘 다지개가 단일 용도의 조리 도구라는 점까지 감안하면 정말 살 생각을 품지 않는게 낫다. 이렇게 확신을 잔뜩 품고 말할 수 있을 정도로 대안도 많다. 일단 한 끼에 쓰는 한두 쪽 수준이라면 강판(140쪽 참고)에 가는 게 훨씬 편할뿐더러 갈아낸 입자도 더 곱다. 마늘 다지개를 썼을 때처럼 찌그러져서 겉만 남지도 않으니 뿌리쪽을 엄지와 검지로 쥐고 쓱쓱 갈아내면 끝이다. 신나게 갈다가 멈출 지점을 놓쳐 설사 손이 강판의 날에 닿더라도 안전하다. 김치를 담그는 등 여러 쪽, 혹은 '통' 단위로 마늘을 갈 때는 손 블렌더(같이 통을 장착한다.)나 푸드 프로세서 같은 전동 도구도 있고 손맛을 느낄 수 있는 절구도 콩콩 제 몫을 충분히 한다. 한국은 마늘 강국이지만 전용 마늘 다지개가 없어도 위상이 떨어지지는 않는다. 안 사도 괜찮다는 이야기를 길게 썼다.

고기 망치

Meat Mallet

두들기면 제맛

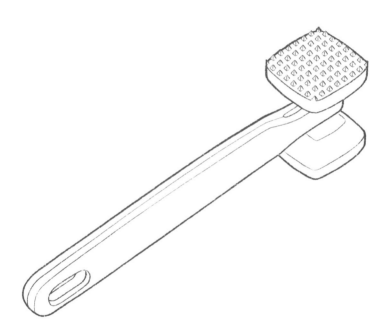

그야말로 망치처럼 생겼다. 평평한 면과 요철이 난 면을 상황에 맞춰 쓸 수 있다. 하나면 갖춘다면(그 이상 필요도 없다.) 이런 형식의 제품을 고른다.

두툼한 고기를 얇게 펴야 할 때가 있다. 돈가스 혹은 커틀릿의 세계가 대표적이다. 고기를 두들겨 얇게 펴줌으로써 어느 정도 고기가 연해지는 효과를 얻을 수 있을 뿐만 아니라, 전체의 두께를 고르게 맞춤으로써 같은 비율로 익고 조리 시간도 줄여준다. 닭 가슴살이라면 그대로 구웠을 때 두께의 차이로 인해 뾰족한 끝부분이 말라버리는 불상사를 막을 수도 있다. 닭 가슴살은 지방이 거의 없다시피 해 과조리가 팔자인 식재료니 먹는 것 자체가 불상사일 수 있지만, 고기 망치로 얇게 펴 짧게 익히면 통으로 굽거나 삶은 것보다 덜 끔찍하게 먹을 수 있다.

몇몇 유형의 고기 망치가 있는데 손잡이가 길고 진짜 망치처럼 생긴 제품을 선호한다. 고기를 펼 때에는 두 장의 플라스틱 랩 사이에 넣고 두들겨야 눈에 보이지 않을 정도로 자잘한 고기 부스러기가 튀면서 일어날 수 있는 교차 오염(눈에 보이지 않는 고기 부스러기가 튀어 어딘가에 세균이 묻는 상황)의 가능성을 근본적으로 차단할 수 있다.

도마 위에 플라스틱 랩 한 장을 올리고, 그 위에 고기를 올린 뒤 또 한 장의 랩으로 덮고 망치로 두들긴다. 흥이 붙어서 세게 두들기다가 랩이 찢어진다거나, 못이라도 박는 줄 알고 이웃이 항의할 수 있으므로 주의한다. 자주 쓰지 않아 사기 꺼려진다면 편수 냄비로 두들겨 같은 효과를 얻을 수 있는데, 효율은 좀 떨어진다.

위에서 내리찍는 방식.
손잡이가 짧고 수직 방향으로
내리찍는데다가 고기와 거리도 가까워서
편하지 않다.

절구와 공이

Mortar & Pestle

결정적일 때 느끼는 짜릿한 손맛

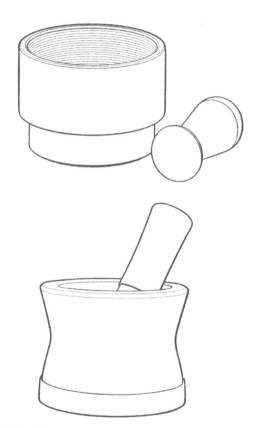

절구와 공이는 멀티태스커다.

향신료 빻기와 갈기, 마늘 빻기, 마요네즈 등 유화가 필요한 소스 만들기에 쓰인다.

다른 도구와 겹치는 영역이 많으므로 절구와 공이를 군이 갖출 필요는 없다. 마늘이나 생강 빻기, 마요네즈(아이올리) 만들기는 손 블렌더가 더 잘한다. 씨앗 형태의 향신료(코리앤더, 커민 등)를 직접 볶아 갈아쓴다면 원래는 커피 원두 그라인더로 나오지만 본업에는 안 쓰는 게 좋은 전동 양념 갈이가 있다.• 게다가 공간도 많이 차지하고 석재라면 무거우니 더더욱 갖출 필요 없어 보이지만……. 그래도 결정적일 때 손맛을 느끼기에는 손 블렌더나 양념 갈이와 비교할 수 없고, 가격 부담이 크지 않으니 욕심을 부려볼 만은 하다. 섞거나 빻는 과업은 그야말로 '무게 있게' 잘 수행하니 마늘과 생강, 아이올리 외에도 과카몰리 같은 음식을 만들 때 유용하고 재미있다.

● 양념 갈이는 원래 '블레이드 그라인더'로 말 그대로 칼날로 원두를 갈아내는데, 열이 많이 발생해 원두 맛에 영향을 미친다는 단점이 분명히 있다. 하지만 그보다도 내부가 다공질인 원두는 가루를 내지 않고 부숴야 더 맛을 잘 끌어내 커피가 맛있어지므로, 맷돌과 같은 원리인 '버(burr, 고깔형 칼날)' 그라인더를 권한다.

자카드(162쪽 참고)

고기를 찔러 두께를 유지하면서도 연하고 양념이 잘 배게 만들어주는 도구도 있다. 자카드 (jaccard)가 주인공으로 두세 줄의 침이 고기를 꾹꾹 찌르는 원리다. 두툼한 돼지 등심 돈까스 만들어 먹기를 즐긴다면 갖출 만하다. 갖추기 어렵다면 힘은 좀 들겠지만 포크로 찌를 수 있다.

거르기 / 분리하기
Filtration / Separation

우리 자신도 몰랐던 섬세한 조리의 열쇠,
촘촘함이 쥐고 있다.

체

Sieve

의심이 간다면 한 번 더 거르자

요즘은 냄비나 그릇의 가장자리에
걸칠 수 있는 '귀'가 달린 제품이
일반적이다.

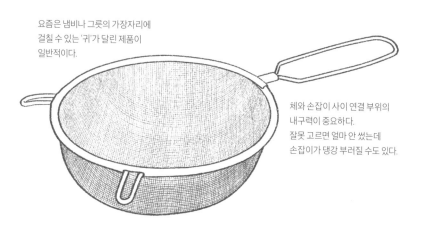

체와 손잡이 사이 연결 부위의
내구력이 중요하다.
잘못 고르면 얼마 안 썼는데
손잡이가 댕강 부러질 수도 있다.

가장 일반적인 체
눈이 고운 것을 고른다.
무게에 잘 버티도록 체 두 개를 겹쳐 내구성 및 촘촘함을 강화한다.

미국의 유명 셰프 토머스 켈러(Thomas Keller, 프렌치 론드리와 퍼 세(Perse) 등의 레스토랑 셰프)는 "의심이 간다면 체로 한 번 더 걸러라."고 말했다. 미슐랭 별을 단 프렌치 레스토랑의 완성도가 목표가 아닌 이상 그만큼의 신경은 쓸 필요가 없겠지만, 좋은 체를 적재적소에 쓴다면 음식의 맛을 결정적으로 망칠 수 있는 쓸데없는 수분이나 건더기는 확실히 잡을 수 있다. 국수를 삶거나 나물을 데치는 등 재료와 수분을 분리해야 하는 상황은 일상 조리에서도 잦으니 차지하는 공간을 감수하더라도 체는 여러 개 갖춰둘 만한 조리 도구다.

체의 최대 미덕은 역시 가격이다. 가격대가 낮게 형성되어 있고 정말 저렴한 제품을 사더라도 눈만 달려 있다면 일정 수준 제 몫을 한다. 다만 그 가운데서도 우열과 옥석을 가려내기 위한 요령은 분명히 있다. 일단 눈이 고울수록 좋은데, 요즘은 크기가 다른 철망(메시)을 여러 겹으로 겹쳐 만들어 내구성과 기능을 동시에 향상시킨 제품이 흔하다.

한편 체 자체만큼이나 손잡이의 존재 및 내구성도 중요하다. 일단 손잡이가 달려 있어야 특히 뜨거운 음식의 재료와 수분을 분리할 때 더 안전하며, 내구성이 받쳐줘야 물과 식재료를 한꺼번에 쏟는 순간의 무게를 감당 못해 부러지는 일이 없다. 쉽게 구할 수 있는 체

제과제빵용 밀가루 체

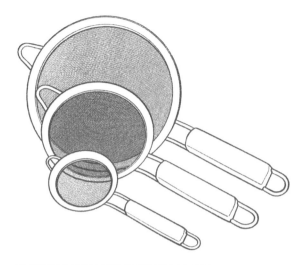

쓰임새에 맞출 수 있도록 크기별로 두세 점 갖추는 것도 좋다.
특히 컵에 걸쳐 찻잎을 거를 수 있는 크기는 의외로 요긴하다.

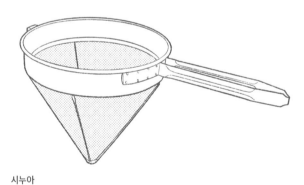

시누아
육수를 끓인 뒤 뼈부터 채소까지 재료를 걸러내는 데 주로 쓰인다.
그리 편하게 생기지도 않았지만 걸러내는 재료가 무거워 다루기 쉽지 않다.
육수나 스튜 등 서양식 국물 음식을 자주 만들지 않는다면 썩 필요하지 않다.

는 금속제 대가리에 플라스틱 손잡이를 붙이는 방식으로 만들어져 있고, 그럴 경우 언젠가는 둘이 분리되어 못 쓰게 된다. 따라서 체의 테두리와 손잡이가 하나의 강재로 된 제품을 고르자. 또한 요즘의 체는 대체로 냄비 등에 안정적으로 걸칠 수 있도록 손잡이와 별도로 '귀'가 달려 나온다. 대체로 둘이고 하나만 달린 제품도 있는데 아무래도 전자가 좀 더 안정적이다.

보통의 체로 밀가루 등 제과 제빵의 가루 재료를 내려 멍울을 없애고 공기를 불어 넣어주는 데 충분히 쓸 수 있는데, 도구에 욕심이 많다면 제과 제빵 전용 밀가루 체를 살 수도 있다. 머그컵처럼 생겨 바닥에 철망이 붙어 있고, 위로 가루를 계량해 부은 뒤 손잡이의 레버를 당겨 프로펠러 같은 날개를 움직여 밀가루를 강제로 배출시키는 원리다. 한꺼번에 많은 양을 내릴 수 없는데다가 밀가루 외의 식재료는 안 내려가고 막히기도 하니 적극적으로 권하지는 않는다. 다만 비싸지 않으니 재미 삼아 사도 큰 부담은 없다.

마지막으로 육수처럼 양도 많고 무거운 음식 혹은 식재료를 거르는 데 쓰는 '시누아(chinois)'가 있다. 고깔 모양에 구멍이 송송 뚫린 체에 튼튼한 금속 손잡이가 달려 몇 리터씩 끓인 육수에서 동물의 뼈와 물러 터진 채소 등을 걸러내는 데 쓰인다. 크고 무겁고 길어서 혼자 쓰기 힘들 확률이 높으니 특히 뜨거운 국물이라면 2인 1조를 이뤄 한 명은 붓고 다른 한 명은 체를 들어 거를 것을 권한다.

어쨌든 의심이 간다면 체로 한 번 더 걸러주자.

종이 행주 / 면포 / 커피 필터

Paper Towel / Cheesecloth / Coffee Filter

찍어내고, 짜고, 거르고

서양에서는 면으로 된 '치즈 천'을 거르는 용도로 쓴다.
한국이라면 삼베 주머니가 있을 텐데 아무래도 다소 뻣뻣하고 눈이 곱지 않을 수 있으니
확인 후 구매한다.

물을 잘 다스려야 음식이 맛있어진다. 아니, 물을 못 다스리면 음식이 맛없어진다고 말하는 편이 더 정확하겠다. 대체로 물을 조리의 일부라고 여기고 걷어낼 생각을 하지 않으니 그 탓에 맛이 흐려지는 경우가 잦기 때문이다. 재료를 씻었던 소금에 절였던, 재료에 물기가 배어 있거나 묻어 있다면 일단 다 걷어낸다고 여기고 조리에 접근해야 한다. 특히 전체 무게의 최소한 80퍼센트가 수분인 채소류에서 가장 결정적이다. 물기를 완전히 걷어내면 너무 마른 것 아닌가 하는 느낌이 들 수도 있지만 이를 지방이나 산 등으로 만든 양념류로 보충해주는 게 바로 조리 혹은 더 나아가 요리다.

물기를 다스릴 수 있는 첫 번째 수단으로 종이 행주가 있다. 요즘은 섬유로 만든 행주처럼 물기를 쥐어짜고 펴서 말려 재사용이 가능할 정도로 튼튼하고 흡수력이 좋은 제품이 나오니 일회용품 사용의 고민을 조금이나마 덜어준다. 식재료의 물기를 걷어낼 때에는 종이 행주를 바닥에 한 켜 깔고 재료를 올린 뒤 그 위에 한 켜를 덮어 손가락과 손바닥으로 토닥토닥 가볍게 두들겨준다. 채소든 고기든 생선이든, 재료는 언제나 겹치지 않게 한 켜로 고르게 올려야 물기를 확실히 걷어낼 수 있다. 무치려고 둥글게 썰어 소금에 절인 오이 같은 식재료를 다룰 때에는 굉장히 번거롭다고 느낄 수도 있는데, 그래도 이 정도는 해야 아삭함과 오돌오돌함이 살

재질이 부드러워야 물기를 짜내기 쉽다.

아 있는 오이 무침을 즐길 수 있다.

일회용품은 도저히 못 쓰겠다면 두 가지 종류의 섬유 중 하나를 선택할 수 있다. 첫 번째는 흔히 구할 수 있는 삼베인데, 원래 달인 한약을 짤 때 썼듯 만두소의 두부처럼 다소 과격하다 싶게 식재료의 물기를 뺄 때, 혹은 제과 제빵에서 발효 빵 반죽과 틀 사이에 깔아줄 때 쓴다. 말하자면 '걷어내기'인데, 이에 적합한 또 다른 천으로는 거즈라 불리는, 눈이 곱고 하늘하늘한 면포가 있다. 서양에서는 치즈 제조에서 우유의 단백질을 굳힌 커드를 유청에서 분리하는 데 주로 써 '치즈 천(cheesecloth)'이라 불린다. 주방 용품 혹은 잡화점에서 삼베 포와 더불어 어렵지 않게 살 수 있는데, 지나치게 얇거나 눈이 굵다면 여러 겹 겹쳐서 쓴다. 그래도 성에 차지 않는다면 아마존 같은 인터넷 오픈 마켓에서 '치즈 천'을 검색해 직접 구매도 할 수 있으니 참고하자.

한편 종이 행주나 면포, 그리고 체의 쓸모가 교차하는 지점에 커피 필터가 있다. 이를테면 뜨거운 물에 담가 국물

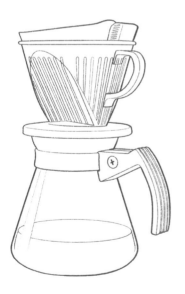

드립 커피 도구 일체를 갖추고 있다면 국물 거르는 데 쓸 수도 있다. 특히 잔 가루가 많아 체로는 한계가 있는 가쓰오부시 국물을 깨끗이 걸러낸다.

을 내고 난 가쓰오부시는 어떤 체를 쓰더라도 자잘한 가루가 냄비 바닥에 남기 마련이다. 집에서 먹기에는 전혀 지장이 없지만 자신의 꼼꼼함에 자부심을 느끼거나 요리의 완성도를 위해 어떤 희생도 치를 각오가 되어 있다면 커피 필터를 써 잡티 하나 없이 깨끗한 국물을 걸러낼 수 있다. 요령은 커피 내리기와 같아서, 서버(혹은 카라페)나 냄비 등 거른 액체를 담을 그릇에 커피 필터를 두른 드리퍼를 올리고 국물을 천천히 붓는다. 사기면 괜찮은데 플라스틱 제품이라면 냄새가 밸 수도 있으므로 국물을 자주 거를 심산이라면 별도의 드리퍼를 마련하자. 참고로 누런 재생지 필터는 표백 제품과 비교할 때 거른 국물(혹은 커피)에 냄새가 밸 수 있으니 권하지 않는다.

채소 탈수기

Salad Spinner

원심력으로 떨려 나가는 물방울

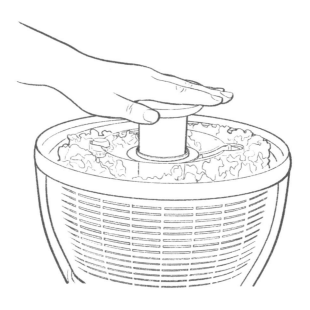

꼭지를 누르면 안쪽 바구니가 돌아가면서
원심력으로 채소에서 물방울이 떨어져 나간다.

종이 행주나 면포 등으로 물기를 걷어내기 까다로운 식재료도 있다. 흔히 '쌈 채소'라 불리는 푸른 이파리 채소가 그렇다. 부피는 큰데 연약하고 잎맥 때문에 생긴 골에 물이 고이기도 할뿐더러 상추처럼 완전히 납작하지 않아서 종이 행주 사이에 넣어 누르면 꺾이거나 멍들 수도 있다. 설사 걷어낼 수 있게 생긴 채소마저도 크기와 먹는 양을 감안하면 노동력이 쓸데없이 소모될 수 있다. 따라서 이런 채소는 별도의 조리 도구로 물기를 다스려야 한다. 바로 채소 탈수기다. 세탁용 탈수기처럼 원심력을 이용하는데, 체와 흡사한 안쪽 바구니에 채소를 담고 뚜껑을 덮은 뒤 회전시키면 빠져나온 물기가 바깥 바구니에 모인다. 탈수를 마치면 뚜껑을 열고 안쪽 바구니와 채소만 꺼내면 보송보송한 채소를 먹을 수 있다.

쌈을 싸 먹어 버릇하지만 고급 음식점에서조차 물기가 송송 맺힌 채소를 내는 것이 한국의 현실이다. 한편 나물은 두 손바닥 사이에 둥글게 모양을 잡아 물기를 짜느라 겉은 물크러지고 속에는 물기가 남아 있는 상태로 무쳐내 맛이 복불복일 가능성이 높다. 물을 다스리는 것이 조리에서는 매우 까다롭고 어려운 부분인데, 음식점의 사정은 모르겠지만 적어도 가정에서는 채소 탈수기로 쉽게 극복할 수 있는 현실이다.

채소 탈수기를 살 때에는 몇 가지 사항을 고려해야 한다. 일단 부피가 크다. 큰 이파리 채소를

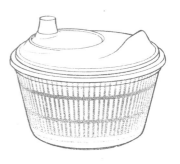

돌리는 손잡이가 달린 제품도 있다.

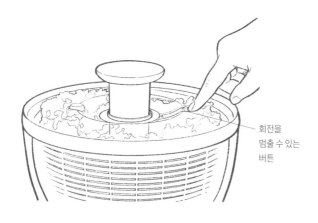

회전을
멈출 수 있는
버튼

꺾거나 멍들이지 않으면서 물기를 빼야 하는지라 덩달아 부피가 커질 수밖에 없다. 뒤집어 말하면 부피가 작은 제품은 한꺼번에 많은 채소의 물기를 뺄 수 없으니 효율이 떨어진다. 이왕 공간을 차지하는 김에 부피가 넉넉한 제품을 고르는 게 바람직하다. 작은 제품(지름 20센티미터 초중반)은 평소에 공간을 덜 차지하지만 이파리 채소는 무게에 비해 부피가 훨씬 크므로 여러 번에 나누어 탈수해야 해서 번거롭다. 두 번째로는 탈수의 효율이 가장 좋은 누르는 손잡이식을 고른다. 끈을 당겨 안쪽 바구니를 회전시키는 방식도 한 시대를 풍미했지만 이젠 찾아보기 어렵고(끈이 떨어지는 일이 종종 발생한다.), 누르는 손잡이가 아니라면 돌리는 손잡이가 달린 제품도 있는데 탈수력이 떨어진다.

　　세 번째로는 '브레이크'가 달린 제품을 고른다. 종종 세탁기에 돌리는 빨래의 탈수 마지막 1분―천천히 속력이 잦아들다가 멈추는 시간―을 견디지 못할 때가 있듯 채소 탈수도 은근히 지루한 과정이

다 보니, 몇 번 돌리고 나면 급제동을 걸고 싶은 충동이 불쑥 솟아오를 때가 있다. 이때 과감히 누를 수 있는 브레이크 버튼이 달려 있으면 급제동의 손맛을 즐길 수 있다. 마지막으로 열심히 돌리다 보면 탈수기 자체가 돌아가서 뚜껑이 열리고 안쪽 바구니가 공중으로 솟아올라 채소를 산지사방에 퍼트리는 참사를 벌일 수도 있으니 바깥 바구니 바닥에 미끄럼을 막아주는 고무 발이 달린 것을 고른다.

　　혹시나 덧붙이자면, 채소 탈수기는 매우 훌륭한 도구지만 한 두 번의 회전으로 물기를 싹 빼주지는 않는다. 또한 부피가 크더라도 많은 양의 이파리 채소를 처리할 수는 없다. 따라서 씻은 채소를 여러 번에 나눠서 돌려야 하고, 그렇게 나눈 채소마저도 서너 번 돌려준 다음 바구니를 분리해 바깥쪽 바구니에 고인 물기를 버린 뒤 같은 과정을 되풀이해준다.

지방 분리기

Fat Seperator

위로 올라온 지방을 걷어내는 도구

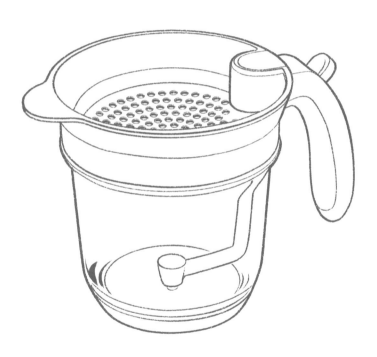

밑에 마개가 달린 지방 분리기

닭이나 소의 고기, 뼈, 연골 등을 우려 국물을 내는 한국의 식문화에서 지방 분리기라니, 생각만 해도 엄청나게 쓸모 있는 도구일 것 같다. 하지만 지방 분리기는 애초에 많은 양의 국물을 다루는 용도로 만들어지지 않아서 솥째 낸 국물의 기름을 걷어내는 데에는 쓸 수 없다. 어쨌거나 원리를 살펴보자면, 기름이 물보다 가볍다는 성질을 이용한 것이다. 좁고 깊은 용기에 국물을 담은 뒤 주전자보다 훨씬 아래쪽에 달린 주둥이나 바닥의 구멍을 통해 밑으로 가라앉은 국물만 고스란히 덜어낸다. 오래 뭉근하게 끓여 자작하게 남은 진한 국물을 걸러내어 졸이고 버터 등을 더해(기름을 뺐는데 왜 지방인 버터를 다시 더하는가? 생각하면 할수록 이해가 안 될 수도 있지만 프랑스 요리에서는 '버터는 다다익선'

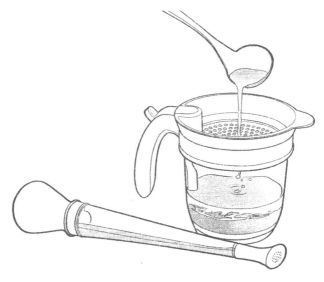

국물을 부은 뒤 밑의 마개를 빼면 가벼운 지방만 남는 원리다.

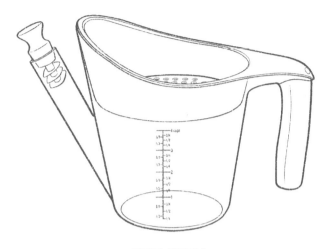

주둥이식 지방 분리기

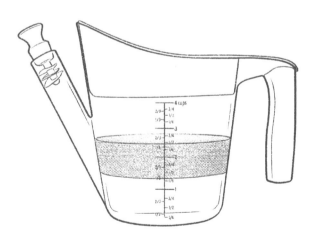

주둥이가 밑에 달려 있어 위로 뜬 지방을 배제하고 국물만 따라내는 원리다.

이라고 한다니 일단 넘어가자.) 고기에 끼얹어 마무리하는 스튜류에 주로 쓰인다.

지방 분리기라는 조리 도구가 이런 원리로 고안되어 쓰인다는 점을 일단 알아두고, 안 쓸 경우 국물에서 지방을 분리하는 방법을 살펴보고 넘어가자. 언급했듯 지방은 물보다 가벼워 위로 뜨니, 국물을 당장 쓰지 않는다면 식혀 위에 굳은 걸 걷어내면 된다. 다만 이럴 경우 대량으로 낸 국물은 끓인 뒤 최대한 빨리 상온까지 내려주어야 식는 동안 부패할 가능성이 떨어지므로 일단 얼음물에 솥이나 냄비를 담갔다가 냉장고에 넣어 뜨는 기름을 굳힌다. 한편 적은 양의 국물을 냈거나 스튜를 만들었다면 건더기가 국물에 완전히 잠기지 않은 채 기름이 굳어 걷어내기가 힘들 수 있다. 이럴 때에는 지방 분리기의 원리를 응용해 줍고 기다란 용기 — 이를테면 손 블렌더에 딸려 오는 스무디 통 — 에 건더기 없이 국물만 걸러 담아 냉장고에서 지방을 굳힌 뒤 들어내면 아주 편하다. 기름 낀 그릇의 설거지가 싫다면 용기에 지퍼 백을 한 겹 두르고 국물을 담으면 더욱 편하다.

보관

Storage / (Pre)serving

안전과 위생, 한 번에 확보해준다.

공기 / 램킨

Bowl / Ramekin

재료도 정리하고, 밥도 담아 먹고

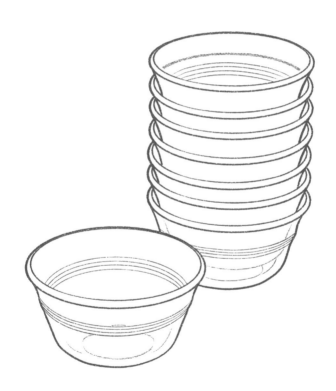

공기는 요리의 밑준비에서 자질구레한 재료를 담아놓기에 편하다.
수프는 물론 아이스크림 등의 디저트를 담아 먹는 데도 쓸 수 있다

밥공기에 대해 자세히 설명할 필요는 없으리라 믿는다. 다만 좀 더 다양한 용도와 가능성을 살펴볼 수는 있다. 한국의 식문화에서 공기류는 밥이나 국 등 완성된 음식을 담아내는 데에 주로 쓰이지만, 사실 조리 과정에서도 제 몫을 톡톡히 할 수 있다. 그리고 이는 조리의 접근 및 절차와 관련이 있다. 우리는 조리에 어떻게 접근하는가? 끓이든 굽든 볶든 일단 냄비나 팬을 불에 올려놓고 재료를 손질하기 시작하는가? 그렇다면 비효율의 정도를 큰 보폭으로 허둥지둥 급하게 걷는 셈이다. 열을 쓰고 간을 하는 조리의 본격적인 과정에 더 잘 집중하기 위해서라도 식재료는 식물에서 동물 순으로 미리 손질해 준비해두어야한다. 껍질을 벗기고 썰고 물기를 걷어내고 조리에 적합한 크기와 모양으로 썬다. 그리고 종류별로 담아둘 때 공기가 제 몫을 한다.

처음에는 썬 양파, 파, 다진 마늘 등 양이 많지 않지만 섞이지 않는 게 바람직한 재료들을 밥공기에 따로 담아두면 편리하다. 또 계란을 한 개씩 미리 깨서 상태를 확인하는 데도 딱 맞는 크기다.

처음에는 미리 손질하는 게 번거롭고 귀찮다고, 빨리 본격적인 조리를 해서 먹고 치우고 싶다고 조바심을 낼 수도 있지만 사실 미리 준비를 끝내는 게 훨씬 효율적이다. 더군다나 미리 준비를 끝내면 불과 칼을 동시에 다루지 않아도 되니 더 안전하기까지 하다. 레스토랑의 주방에서는 이 준비 과정을 '미장플라스'라고 일컫고 조리의 핵심 과정으로 여긴다. 레스토랑만큼 거창하지는 않지만 미장플라스는 가정에서도 조리의 성공 가능성을 조금 더 높여주는 훌륭한 습관으로 자리 잡을 수 있다.

밥공기에게 일임해도 좋지만 별도의 용기를 갖춰서 손해 보

램킨도 같은 용도로 쓸 수 있다.

지도 않는다. 미장플라스에 쓸 수 있는 용기는 대체로 저렴할뿐더러 밥공기보다 작아 다진 마늘이나 파 등 소량의 재료를 담는 데 더 효율 적이다. 물론 작으므로 부엌에서 공간도 많이 차지하지 않는다. 인터넷 을 검색하면 파이렉스로 만든 지름 10센티미터 안팎의 그릇, 혹은 비 슷한 크기의 램킨을 어렵지 않게 찾을 수 있다. 우리가 공기를 공기라 부르듯 서양에서는 공기와 비슷하거나 조금 작은 크기의 용기를 램킨 이라 부른다. 한식 공기의 절반 정도 크기다. 램킨은 원래 크렘 브릴레

나 수플레 등의 고전적인 프랑스 디저트에 용기 혹은 틀로 쓰이니 다목적인데다가 비싸지 않아, 몇 점 갖출 만하다.

샐러드 볼

Salad Bowl

섞고 버무릴 때 넉넉하고 든든한 바탕

파이렉스를 기본으로 갖추고 얇고 가벼운 스테인리스 볼을 가장 많이 쓰는 용량으로
두 점쯤 갖춰 보조하는 역할을 맡기는 것도 좋다. 너무 가벼워 무거운 재료를 섞는 용도로는
비효율적이고 제과 제빵의 밀가루처럼 계량 및 임시 저장에 쓰는 게 적합하다.

샐러드든 무침이든, 아니면 더 나아가 불고기든 재료와 양념을 섞어 버무리는 음식을 만들 때에는 넉넉한 그릇을 써야 한다. 그릇이 작으면 재료든 양념이든 그릇 밖으로 흐르거나 빠져나갈까 봐 과감하게 손을 움직이지 못하니 맛의 완성도가 떨어진다. 따라서 재료와 양념을 담고 적어도 절반은 공간이 남을 만큼의 크기를 고른다. 버무리는 용도로 쓰이는 그릇 ― 통상 '샐러드 볼(bowl)'이라 부르는 ― 은 넓은 주둥이와 좁은 바닥 사이를 곡면이 이어주는 생김새인 게 효율이 좋다. 양념에 기름을 쓸 가능성이 매우 높으므로 완전히 깨끗하게 씻어낼 수 없는 플라스틱보다 파이렉스나 스테인리스 재질을 권한다.

파이렉스로 된 재질의 샐러드 볼이 많이 쓰이는데 그 장단점을 살펴보면 다음과 같다. 투명해서 식재료의 확인이 쉽고, 튼튼한 대신 무게가 많이 나간다. 무겁기 때문에 무게 중심이 잘 잡히니 웬만해서는 쓰러지지 않는다는 것도 장점이다. 섭씨 250도 이상의 열에도 견뎌 오븐에도 쓸 수 있지만 급격한 온도의 변화에는 취약하다. 뜨거운 상태에서 찬물을 부으면 깨지기 쉬우니 주의한다. 당연히 직화에 올리면 안 된다. 마지막으로 깨지면 뾰족한 조각이 자잘하게 많이 나므로

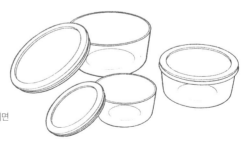

볼의 벽이 거의 수직으로 떨어지면
식재료를 섞기가 어렵다.

1.5리터가 두루 쓰기에
가장 적합한 용량

2.5리터

1.5리터

1리터

벽이 곡선으로 떨어져야 샐러드드레싱을 비롯해 모든 재료를 섞기 쉽다.

뚜껑이 딸려 있으므로 다루던 식재료를 그대로 보관할 수 있다.

처리에 매우 주의해야 한다.

　　파이렉스와 스테인리스는 무게가 각각의 장점이자 단점이다. 전자는 안정적이지만 무겁고 후자는 가벼우므로 안정감이 떨어진다. 따라서 쓰임새나 빈도에 따라 고르는데, 서로의 장단점을 보완할 수 있도록 양쪽을 조금씩 갖추는 게 정답이다. 볼을 싱크대 등의 표면 혹은 바닥에 올려놓는 샐러드나 무침이라면 안정적이고 내용물의 상태를 옆에서도 확인할 수 있는 파이렉스가, 제과 제빵처럼 가볍지 않은 가루 재료를 섞어 믹서 등에 들어 올려 옮겨 담는 경우라면 가벼운 스테인리스가 좋다.

쟁반

Tray

덩이진 식재료의 임시 보관처

여기서 말하는 '쟁반'은 여러분이 지금 머리에 떠올리는 그 물건이 아니다, 우리가 평소에 쓰는 쟁반과는 살짝 다른 물건이다. 기존의 제품이 주로 운반용 도구였다면 이 쟁반은 조리 준비용 도구다. 재질도 플라스틱이 아닌 스테인리스 스틸이다. 썬 채소처럼 작고 크기가 균일한 식재료는 준비해 램킨에 담는다면 스테이크나 생선, 닭다리처럼 덩어리를 이루는 종류는 쟁반에 담는다. 손질을 마쳤거나 요리 중 재료를 잠깐 대기시킬 때 요긴하다. 엄청나게 클 필요도 없어서 채끝 스테이크 한 덩어리나 고등어 한 마리의 길이, 즉 20센티미터 안팎이라면 가정 조리에서 작아 못 쓰는 일은 없을 것이다. 스테인리스 스틸이 그렇듯 가격도 부담 없으니, 다이소 등의 생활용품점에서 점당 1000~2000원이면 살 수 있다. 면적과 가로세로 비율이 다양해 주방용 세제 받침 등 조리 외의 정리 정돈에도 쓸 수 있다. 다만 벽이 완전히 직각보다는 살짝 바깥쪽으로 기울어져 있고 최소 1센티미터는 되는 제품을 고른다. 턱이 약간 올라와야 재료를 안정적으로 담을 수 있고 조리 과정에서 배어 나온 수분이 넘치는 것을 막을 수 있다. 또 싱크대의 공간을 더 효율적으로 쓸 수 있으므로 평면이 원보다 사각형인 쪽이 더 낫다.

지퍼 백

Zipper Bag

식재료 냉동 및 냉장 보관의 핵심

여닫거나 내용물을 채우는 데 편한 돌출부

식품 안전을 위해 식재료의 이름, 냉동 일자 등의 정보를 반드시 기록한다.

어떻게든 언어걸릴 가능성이 굉장히 높거나(예를 들어 은행 사은품) 싸게 살 수 있음에도 불구하고 돈을 적절히 들이는 게 훨씬 바람직한 주방 용품이 있다. 대표적인 예가 지퍼 백이다. 냉동 및 냉장 보관을 적극 활용하고 장보기 빈도를 줄여야 취사에 파묻히지 않는 효율적인 삶을 살 수 있다. 좋은 지퍼 백은 저장의 과정에서 품을 수 있는 손상과 그로 인한 식품 안전의 염려를 최대한 덜어준다. 그렇다면 좋은 지퍼 백의 조건은 과연 무엇일까. 일단 튼튼해야 하는데 아무래도 두께가 관건이다.

냉동 및 냉장 보관의 첫째 원칙은 밀봉이다. 냉장의 경우 미생물이 번식하지 않도록 공기의 유입을, 냉동이라면 식재료에서 수분이 빠져나가 마르는 냉동상(freezer burn)을 막기 위해서 밀봉이 중요하다. 얇은 지퍼 백이라면 액체를 담으면 터진다거나 돼지 목뼈 등 뾰족한 식재료에 찢어질 수 있다. 대체로 공짜와 공짜가 아닌 지퍼 백을 가르는 첫 번째 조건이 두께이므로 진지한 자세로 식재료 저장에 임한다면 아무래도 사서 쓰는 게 최선이다. 두 번째는 입구의 짜임새와 구조다. 역시 밀봉을 위해 유료 지퍼 백은 밀봉선을 두 줄 이상 갖추고 있으며, 공짜와 비교할 수 없을 정도로 견고하다. 특히 식재료의 냉동 보관에 적극적이라면 밀봉선과 별도로 '슬라이더'로 여닫을 수 있는 제품도 좋다.

공짜거나 저렴한 물건을 마다하고 투자한 지퍼 백을 최대한 효율적으로 쓰기 위해 다음의 요령을 참고하자. 첫째, 용도에 맞는 크기와 용량의 지퍼 백을 고른다. 1인분의 사골 국물을 냉동 보관 한다면 1리터짜리 지퍼 백을 살 필요가 없다. 미리 자주 쓰는 용도와 용량

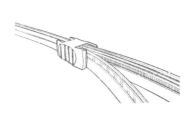

주둥이를 슬라이더로 여밀 수 있는 제품

을 찬찬히 살펴보고 그에 맞는 지퍼 백을 둘, 많으면 세 종류 정도 사서 쓴다. 둘째, 냉동이든 냉장이든 식재료를 보관할 때는 반드시 내용물과 개시 일자 등을 지퍼 백에 기록한 뒤 내용물을 채운다. 돈이 아깝지 않은 제품이라면 이러한 정보의 기록을 위한 자리를 확실히 만들어두었으므로 적극 활용한다. 다소 귀찮지만 특히 냉동 보관의 경우 오래되면 내용물도, 보관 개시 일자도 기억 못해 공간과 전기만 허비한 뒤 쓰레기통으로 직행할 수 있다. 따라서 잠깐 품을 들여 몇 달 뒤의 안심이라는 결실을 맺어주는 기록을 생활화하자. 냉동 및 해동 과정에서 온도 차로 인해 표면에 맺히는 공기 중의 수분에 지워지지 않도록 유성 펜을 권한다.

내용물을 채운 지퍼 백은 최대한 납작할수록 공간을 효율적으로 차지해 좋다. 특히 국이나 찌개 같은 액체는 얼리면 틀 모양 그대로 고체가 되니 대충 담아 대충 얼리면 냉동고를 대충 차지해 이게 가능한가 싶을 정도로 공간의 효율이 떨어져버린다. 물론 공간의 효율이 떨어지면 냉동 또한 잘될 리 없다. 따라서 보관의 시작이 정말 옛말처럼 반이라 마음에 새기고 다음의 요령을 따른다. 원통형 그릇 (숟가락통, 컵 등)에 지퍼 백을 담고 가장자리에 주둥이를 벌려 걸친다. 국자로 액체를 떠 눕혔을 때 지퍼 백이 너무 두꺼워지거나 넘치지 않도록 적절히 담는다.

국이나 찌개를 한꺼번에 끓여 소분해 냉동 보관하는 경우라면

저울을 쓰는 게 좋고, 아니더라도 생각보다 1인분의 양이 적다는 사실을 염두에 두고 채운다. 참고로 인스턴트 컵 수프가 150밀리리터(150그램), 물 한 컵이 250밀리리터이니 액체 음식 1인분의 기준으로 삼는 것도 좋다. 세운 채로 지퍼 백의 주둥이를 여미면서 천천히 눕혀 공기를 뺀다. 완전히 밀봉하면 눕혀도 내용물이 새어 나오지 않는다. 이 상태로 쟁반(194쪽 참고)에 올려 냉동실에서 완전히 얼린다. 이제 착착 세워 보관하는 일만 남았다. 액체가 아닌 식재료도 같은 요령으로 지퍼 백을 채운 뒤 최대한 공기를 빼고 납작하게 만들어 얼린 뒤 세워 보관한다.

지퍼 백의 재활용은 바람직할까? 기본적인 환경 부담과 비닐 및 플라스틱의 영향을 감안하면 경우에 따라서는 그럴 수도 있다. 다만 일회용품의 기본적인 존재 이유는 노동력의 절감임을 감안해 접근하자. 기름기가 많은 액체를 담은 지퍼 백이라면 씻어 말리는 데 더 많은 에너지가 소모될 게 뻔하므로 버리는 게 낫고, 마른 고체 등을 담았던 것이라면 재활용에 큰 걸림돌은 없다. 어떤 상태라도 버리기 싫다면 얇디얇은 쓰레기 종량제 봉투 내부에 한 겹 둘러주는 데 쓸 수도 있다.

지퍼 백에 담은 식재료나 음식은 최대한 납작하게 펴서 그대로 냉동한 뒤 완전히 얼면 세로로 차곡차곡 세워서 보관한다.

플라스틱 랩

Plastic Wrap

묻지도 따지지도 말고 일단 들러붙어야

낯을 가리듯 도구나 재료를 골라가며 붙는다면 랩으로서 불합격이다.
플라스틱, 유리, 금속 등 가리지 않고 착 팽팽하게 달라붙어야 일회용품으로서 가치가 있다.

모든 그릇에 뚜껑이 딸려 오지는 않는다. 그래서 조리의 맥락 속에는 랩이 아니면 안 되는 경우가 왕왕 있다. 한 냄비 끓여 먹고 남은 국 한 사발을 보관한다면? 다음에 먹을 그릇에 담아 냉장 보관했다가 전자레인지에 돌리면 냄비째 보관해서 공간을 낭비하거나 밀폐 용기 등에 담았다가 설거지 거리를 한 점 더 만드는 불상사를 막을 수 있다. 이럴 때 한 장의 플라스틱 랩이 제 몫을 톡톡히 한다. 랩의 최고 미덕을 꼽자면 일단 점착성이다. 잘 달라붙어야 가치가 있다는 말인데, 점착의 강도만큼이나 표면의 재료도 중요하다. 랩의 재료는 염화 폴리비닐이나 폴리에틸렌이지만 점착제 처리를 해야 표면에 달라붙는다. 제조업체마다 특유의 점착제를 쓰므로 제품에 따라 표면을 가릴 가능성이 충분히 있다. 한편 두께도 중요하다. '일회용품'이라고 분류되지만 쓰이는 동안에는 잘 버티도록 나름의 튼튼함을 갖춰야 한다. 일정 수준 두꺼워야 랩이 찢어지거나 구멍이 뚫리지 않고 밥값을 할 수 있다. 마지막으로 포장 상자의 랩 절취용 칼날이 직접 노출되지 않았는지 확인한다. 절취용 칼날은 깔쭉깔쭉한 이가 자잘하게 달려 일반적인 식칼의 날과는 또 다른 양상으로 손을 베일 수 있다. 굳이 비교하자면 무뎌진 일반 칼날로 베이는 것과 비슷하게 고통스러우므로 조심해서 써야 하지만, 일단 포장 자체가 위험을 미리 막아주어야 한다. 대체로 플라스틱 레일 사이에 칼날을 넣고 랩을 올린 뒤 슬라이더를 움직여 자르는 방식을 쓴다.

　　랩 자체만으로 잘 붙어 지퍼 백과 비슷한 상태로 재료를 보관할 수 있다는 반투명 랩은 꽤 그럴싸해 보이지만 통상적인 제품보다 효율이 떨어져 딱히 권하지 않는다.

은박지

Aluminium Foil

감싸주기도 하고 멍석도 깔아주고

은박지는 두꺼울수록 좋다. 제품의 포장에 두께가
마이크로미터 단위로 (아주 작은 글씨로) 기록되어 있으니 참고한다.
다만 최대 두께는 20마이크로미터다.

마트에서 시식용 고기를 구울 때 팬에 알루미늄 대신 종이 호일을 쓴 지도 꽤 오래되었다. 물론 나는 이 현실이 매우 못마땅하다. 무엇보다 고기의 조리보다 팬의 관리를 선택해 바꿨다는 생각을 지울 수 없기 때문이다. 열효율 및 전도 차원에서 종이와 알루미늄은 호환 가능한 재질이 아니다. 또한 종이와 비교하면 은박지 쪽이 훨씬 더 깔리는 바닥의 모양 등에 잘 순응하므로 준비가 덜 번거롭기도 하다. 물론 마트 (와 일부 냉동 삼겹살집)의 맥락만 놓고 보자면 은박지든 종이든 깔아봐야 조리의 효율만 떨어질 뿐이니 없는 게 낫다. 또한 마트라면 논스틱 코팅이 된 전기 프라이팬을 주로 쓰므로 본격적인 자원의 낭비일 수도 있다.

각설하고, 종이의 득세와 무관하게 은박지의 자리는 따로 있다. 스테이크를 구운 뒤 '레스팅'을 시키는 경우가 가장 흔한 예다. 조리 후 남은 열이 서서히 가시면서 고기를 마저 익힐 수 있도록 접시에 담은 채로 완전히 그리고 편안하게 감싸줄 수 있는 재료는 은박지밖에 없다. 플라스틱 랩은 감싸는 데 능하지만 온도에 버티지 못할 가능성이 높고, 종이는 고기와 그릇의 모양에 온전히 순응할 수 있는 융통성을 갖추지 못했다. 은박지가 그나마 팬에 생선 등 기름이 튀는 재료를 구울 때 임시 뚜껑 역할을 맡을 수 있다.

관찰해보면 아주 정확하게 가격과 비례하지는 않는데, 어쨌거나 은박지도 두께가 중요하다. 포장을 잘 살피면 어디엔가 작은 글씨로나마 두께가 마이크로미터(100만분의 1미터) 단위로 적혀 있다. 최소 12는 되어야 믿을 만하고 15라면 훌륭하다. 10마이크로미터 수준이라면 은박지 전체를 향한 불신만 깊어질 수 있으니 웬만하면 멀리하자.

유산지

Parchment Paper

얇팍하다고 얕보지 말자

기본은 두루마리지만 한 장씩 뽑아 쓰는 제품도 흔하다.

자리와 쓸모를 역설했지만 그렇다고 은박지가 만능은 아니다. 무엇보다 식재료가 달라붙으면 안 되는 상황이라면 피해야 하고, 그 자리는 유산지의 몫이다. 제과 제빵 전체가 그런데, 지방을 쓰는 종류도 많으므로 팬에 달라붙지 않을 것 같고 대다수에 논스틱 코팅이 되어 있지만 안전장치를 한 겹 더 덧댄다는 개념으로 필요하다. 또한 쿠키처럼 자잘하게 팬을 채우는 음식이라면 유산지가 반죽을 굽기 전후로 다루는 데 굉장히 큰 역할을 한다. 한정된 제과 제빵 팬을 가지고 여러 번에 나눠(배치를 만들어) 팬에 담고 뺄 때 유산지째 움직여 더 편하게 다룰 수 있게 된다.

 셀룰로스가 코팅되어 있어 재료가 달라붙지 않는 유산지는 대체로 은박지나 플라스틱 랩처럼 두루마리 형태지만 요즘은 티슈처럼 한 장씩 뽑아 쓸 수 있는 제품도 흔하다. 두루마리는 잘라도 말린 채로 남아 완전히 펴지지 않을 가능성이 높을뿐더러 대체로 톱니―플라스틱 랩처럼 안전을 위해 노출되어서는 안 된다.―로 깔끔하고 바

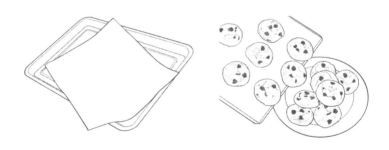

유산지는 식재료가 조리 도구의 표면에 달라붙거나 눌어붙는 걸 막아주는 용도로 가장 많이 쓰인다. 특히 제과 제빵에서는 필수다.

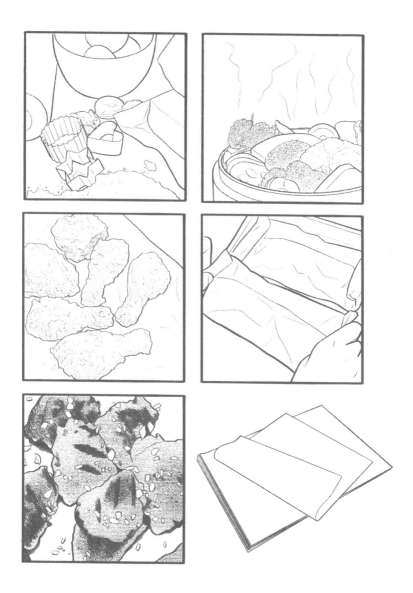

르게 끊어낼 수 없다는 점을 감안하면 이미 펴진 상태인 티슈형을 권한다. 재생지로 만든 것 등 표면적으로나마 환경 친화적으로 보이는 제품군도 있다.

실팻

일회용품을 쓰기 싫다면 '실팻(Silpat)'류의 반영구적인 대체품이 있다. 이름, 즉 고유 상품명이 말해주듯 실리콘 재질에 종이보다 좀 더 두꺼운 '매트' 상태로, 보편적인 오븐과 제과 제빵 팬의 규격에 딱 맞춘 완제품의 형태로 출시되어 있다. 구매 전치수를 확인한다. 한편 한국에서는 종이와 거의 두께가 흡사한 테플론지가 있다. 팬에 맞춰 가위로 잘라 까는데, 실팻만큼의 내구성은 없고 일정 기간 이상 되풀이해 쓰면 기름에 절어버리므로 주기적으로 교체해준다. 한편 실팻이나 테플론지도 내구성은 좋지만 오래 쓰면 냄새가 밴다는 점에서는 유산지보다 불리하다는 사실 또한 염두에 두자.

롤봉투(196쪽 참고)

최대한 안 쓰는 게 바람직하지만 롤봉투라면 공짜나 싼 제품도 상관없다. 다만 지퍼백의 대용으로 식품 보관에 쓰기에는 적합하지 않다 물론 마트 등에서도 환경 보호를 이유로 사용이 금지된 롤봉투라면 웬만하면 안 쓰는 게 좋다.

H

익히기 1:
끓이기 / 볶기 / 튀기기

Cooking 1:
Boiling / Sauteing / Frying

이제 본격적으로 불을 다룰 차례.
우리와 불 사이에서 고군분투하는
기본 조리 도구들이 있다.

냄비

Sauce Pan

냄비 없이 조리도 없다

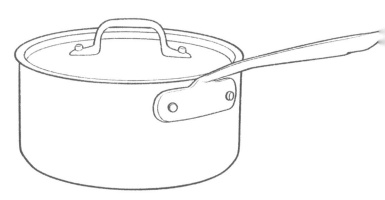

알루미늄은 열전도율이 좋지만 내구성이 약하고
인체에 유해할 수도 있다. 그래서 안과 밖 한 켜씩을 스테인리스로 감싸
최소 세 겹의 벽을 갖춰야 요리에 효율적이다.

냄비와 소스 팬

우리가 일반적으로 쓰는 냄비 형태의 조리 도구는 서양에서 소스 팬으로 분류된다. 아마존 등의 외국 오픈 마켓에서 냄비를 직접 구매할 경우 검색에 참고하자.

재질

조리에 티끌만큼이라도 진지하게 접근하고 싶다면? 칼도 중요하지만 일단 싱크대 캐비닛부터 열어보자. 만약 라면에 덤으로 딸려오기라도 한 양은 냄비가 있다면 과감하게 버리자. 그리고 새롭게 첫걸음을 내디디자. 과장을 전혀 보태지 않고 조리의 즐거움을 몇 배로 키워줄 냄비의 신세계가 기다리고 있다. 그런데 양은 냄비는 왜 안 되는 걸까? 몇 가지 이유를 들 수 있는데 결국 한 지점으로 수렴한다. 무엇

전형적인 세 겹의 구성

열전도율이 더 높은 구리를 알루미늄과 스테인리스로 감싼 다섯 겹의 구성. 물론 켜의 수가 늘어날수록 가격도 비싸진다.

보다 얇아서 문제다. 안전하지 않고(화구 위에서 중심을 잃으면 쏟아질 수 있다.), 열전도율도 떨어져 빨리 달궈지고 빨리 식는다.

게다가 양은 냄비라면 떠올리는 상, 즉 찌그러짐이 있듯 내구성이 약하다. 정말 라면 정도나 끓인다면 모를까, 냄비를 움직여야 하는 조리의 나머지 영역에서 양은 냄비는 언제인지도 확실하지 않은 추억을 소환하는 역할 외에는 조리 도구로서 탈락이다.•

이래도 차마 양은 냄비를 버리지 못하겠다면 추가로 알루미늄의 예를 들어보자. 열전도율이 좋아 실제로 음식점에서 많이 쓰이니 프로의 주방 용품 전문점에서 주류로 제품군을 형성하고 있다. 실제로 보면 라면용 양은 냄비에 비해 훨씬 두꺼우니 최소한 조리 도구로서 제 역할은 할 수 있게 생겼다. 게다가 탄산음료의 깡통이 그렇듯 가벼워서 대량 조리를 할 때 도구가 가중하는 무게의 부담을 덜어줄수도 있다. 하지만 내구성이 약하고 산과 화학 반응을 일으켜 음식에 유출되면 인체에 유해할 가능성도 있으므로 바람직하지 않다.••

알루미늄의 단점을 보완하기 위해 냄비의 세계는 스테인리스를 차출한다. 알루미늄을 가운데, 즉 '코어'에 두고 안팎을 스테인리스 스틸로 한 겹씩 감싸 단점을 보완하고 장점을 부각시켰다. 따라서 이 지점, 즉 알루미늄을 감싼 스테인리스가 새로운 냄비의 출발점인데 다만 유사품을 경계해야 한다. 요즘도 인터넷 오픈 마켓을 뒤지면 심심

• 개인적인 경험이지만 정말 양은 냄비가 과거에 라면 전용으로 쓰였는지 의심스럽다. 양은 냄비가 주로 쓰였던 1980년대에도 주된 역할은 '냄비 우동'의 전용 용기였다.

•• https://www.ncbi.nlm.nih.gov/pmc/articles/PMC5388722/ 참고.

치 않게 나오는 '통삼중 바닥' 말이다. 정말 센티미터 단위로 헤아려야 할 정도로 두툼한 바닥을 자랑하는 냄비가 눈에 심심치 않게 들어오지만 결코 현혹되어서는 안 된다. 열효율도 차이가 나지만 사실 바닥만 통인 냄비 또한 가벼워서 엎어질 가능성을 완전히 무시할 수 없기 때문이다. 따라서 바닥뿐만이 아니라 전체가 통으로 삼중 처리가 되었는지 반드시 확인하자.

　　　　　열전도율이 좋아 금방 기름도 달구고 물도 끓인다. 살짝 묵직해서 화구 위에 듬직하게 앉아 꿋꿋이 조리를 수행한다. 자가 조리를 20여 년 해온 가운데, 약 10년 전에 레스토랑 주방에서 흔히 쓴다는 통삼중 냄비 일습을 갖추고 깜짝 놀랐다. 이다지도 단박에 효율을 실감할 수 있을 만큼 차이가 두드러질 거라는 예상까지는 못했기 때문이다. 그 때문인지 오랫동안 통삼중 냄비의 가격 선은 재크의 콩나무처럼 위로만 꾸준히 뻗어 올라갔다. 기본적으로 가격대가 높은 것으로도 모자라 더 비싼 제품군만 존재했다는 말이다. 그리하여 기본은 알루미늄을 감싼 스테인리스의 세 겹인 가운데, 가격이 오를수록 겹이 많아져 다섯 겹이 된다거나 열전도율이 더 우수한 구리로 알루미늄을 대체한 제품군 등으로 세분화되어 열 점 일습●에 1500달러(아마존닷컴 기준) 정도에 팔려왔다. 아무리 효율이 좋아도 그렇지, 레스토랑도 아닌데 이런 가격대의 냄비를 사서 쓰라는 말인가? 다행스럽게도 그럴 필요까지는 없다. 요즘은 국내외를 막론하고 부담 없는 가격대의 통냄

●　냄비와 뚜껑을 합친 개수임을 참고하자. 열 점들이 일습이라면 냄비 다섯 점에 각각의 뚜껑이 다섯 점 딸려 온다는 의미다. 사실 웬만해서는 냄비나 팬이 열 점씩 필요하지도 않다. 공간도 너무 많이 차지할 것이다.

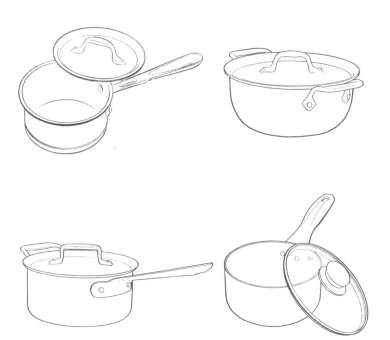

보조 손잡이가 달린 편수 냄비

내용물이 끓으면 김이 서려 보이지
않으므로 유리 뚜껑은 무용지물이다.

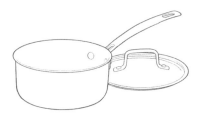

펼쳐놓은 가장자리가 더 효율적이지는 않다.

뚜껑, 냄비를 각각 한 점씩으로 친다.

비 제품군이 형성되어 있으니, 국산이라면 두루 쓸 수 있는 용량(뒤에서 자세히 살펴보겠다.)의 냄비를 5만 원대에 살 수 있다.

크기 / 용량

그렇다면 스테인리스 냄비는 어떤 기준으로 골라야 할까? 최소 통삼중의 문턱을 넘어섰다는 전제 아래 크기를 먼저 살펴보아야 한다. 냄비로 가장 흔하게 만들 음식인 라면을 예로 들자면, 단 한 개만 끓인다고 해서 꼭 맞는 크기를 고르면 낭패를 볼 수가 있다. 면과 수프, 물을 한데 담았을 때 냄비의 테두리까지 찰랑찰랑 올라오는 수준이라면 십중팔구 본격적으로 끓는 시점에서 넘칠 수 있기 때문이다. 국물이야 좀 잃더라도 라면을 즐기는 데는 지장이 없을 수 있다. 하지만 냄비와 젓가락, 덜어 먹는 그릇의 수준에서 끝날 수 있는 설거지에 넘친 국물 탓에 가스레인지 청소까지 겹친다면? 호미로 막을 허기를 가래로 막는 격이 될 수 있다.

게다가 라면 한 개나 간신히 끓일 용량의 냄비라면 국이나 찌개는 물론 채소 데치기 등 다른 조리에는 쓸 수 없으므로 효율이 떨어진다. 마지막으로 작은 냄비는 가스레인지 같은 화구의 발 위에 안정적으로 올라앉지 못하거나, 앉더라도 불꽃이 냄비 테두리 너머로 새어 나와 더 뜨거워지므로 다루기도 더 어려워질 수 있다. 그렇다. 결국은 모든 선택이 효율에 영향을 미친다. 냄비의 조리 과정은 궁극적으로 액체를 끓이는 것이므로 냄비를 고를 때에는 모든 내용물을 담고 공간이 여유 있게는 절반, 최소한 3분의 1이 남을 정도의 용량을 고른다. 가정 구성원의 수에 따라 다르겠지만 2~4리터 용량이 대략 4인분까지

는 소화할 수 있으니, 4리터와 2리터 들이를 한 점씩 갖추면 음식의 속성 및 종류, 재료의 양에 따라 유연하게 대처할 수 있다.

양수 대 편수, 손잡이의 상태

문자 그대로 양쪽 모두와 한쪽에 손잡이가 달린 상태를 의미하는데 각각 장단점이 있다. 양수는 짧은 손잡이가 양쪽에 달렸으니 균형이 더 잘 맞는 한편 뜨거운 상태에서 냄비를 옮길 때 편수보다 불편하다. 반면 편수는 냄비라는 열원과의 거리를 손잡이가 일정 수준 이상으로 벌려주므로 편하지만 균형이 안 맞고, 최악의 경우 손잡이를 잘못 건드리면 화구 위에서 끓다가 자빠져 사고를 일으킬 수도 있다. 그렇다면 무슨 기준으로 양수와 편수 가운데 하나를 선택하면 좋을까? 아주 단순하게 생각할 수 있다. 국이나 찌개처럼 냄비를 조리 과정에서 전혀 움직이지 않고 만든 뒤 바로 그릇에 국자 등으로 덜어 먹는 음식이라면 양수, 채소 데치기나 커스터드 크림처럼 조리 과정에서 냄비를 옮기거나 움직이는 경우라면 편수가 편하다.

양수든 편수든 손잡이의 재질 및 상태도 반드시 살펴 고른다. 일단 냄비 몸통과 손잡이의 연결 상태가 무엇보다 중요하다. 리벳으로 튼튼하게 연결되어야 오랜 가열 끝에 연결 부위가 느슨해져 냄비를 들고 옮기는 과정에서 분리되거나 하지 않는다. 다음으로 재질을 살핀다. 열전도율이 떨어지니 플라스틱 손잡이가 덜 뜨거워서 더 안전할 거라 생각하기 쉽지만 냄비 몸통과 재질이 다르므로 약점이 될 수도 있다.(몸통은 열에 버티는데 손잡이가 못 버텨서 떨어질 수 있기 때문이다.) 게다가 재질이 무엇이든 냄비의 손잡이는 맨손으로 잡으면 안 되니(오븐

장갑이나 여러 겹으로 된 행주를 쓰자.) 애써 플라스틱을 찾을 이유도 없다. 그래도 플라스틱 손잡이가 달린 냄비를 굳이 쓰고 싶다면 섭씨 200도 안팎의 오븐에서도 사용 가능한 내열 재질인지 확인한다.

몸통의 생김새

냄비 속의 식재료를 쉽게 다루려면 몸통이 다음의 두 조건을 만족시켜야 한다. 첫째, 냄비의 바닥과 벽이 이루는 각도가 직각에 가까워야 한다. 냄비가 한식의 뚝배기처럼 주둥이가 살짝 좁고 아래로 내려갈수록 퍼지는 형태라면 식재료를 담고 완성된 음식을 퍼 담을 때 벽이 걸림돌로 작용할 수 있다. 둘째, 냄비의 바닥과 벽이 만나는 지점이 살짝 둥글게 처리되어야 재료가 들러붙더라도 쉽게 긁어낼 수 있다.

자질구레한 나머지

스테인리스 냄비의 세계에서도 결국 구관이 명관이다. 열효율을 높인다는 명목으로 산화 알루미늄 피막을 입힌 제품군도 등장했는데, 효율을 진지하게 따져보기 전에 어두운 색깔 탓에 조리의 진척 상태를 파악하기가 일반 스테인리스에 비해 어려우니 권하지 않는다. 역시 조리의 상태를 손쉽게 확인할 수 있게 해준다는 명목으로 유리 뚜껑이 딸려 나온 제품도 흔한데 내용물이 끓으면 수증기 때문에 어차피 냄비 속이 제대로 보이지 않으므로 굳이 고를 필요가 없다.

솥

Dutch Oven

두툼하고 깊고 무거워야 합격

스테인리스 냄비와 마찬가지로 내부 코팅의 색이 옅어야 조리의 상태를 쉽게 파악할 수 있다.
바닥이 넓어야 조리 표면적도 많이 확보할 수 있다.

한식까지 감안하여 솥은 국물 내기, 튀김, 찜이나 조림, 데치기나 (파스타) 삶기, 스튜 등 뭉근하게 오래 끓이거나 기본적으로 부피가 큰 조리를 소화할 수 있어야 한다. 아주 단순히 비유하자면 뻥 튀긴 냄비가 솥이니 용량을 제외한 다른 측면, 즉 재질이나 구조 등은 같은 기준으로 고르면 된다. 일단 용량부터 살펴보자면, 덩치가 커졌으니 통닭을 적어도 두 마리는 완전히 잠긴 상태에서 푹 끓일 수 있어야 한다. 수치로 환산하면 6~8리터다.(닭 한 마리는 압력솥에 끓이는 게 훨씬 효율이 좋다. 또한 솥이 이보다 크면 식기세척기에 안 들어갈 수 있다.) 스테인리스 스틸 재질을 고른다면 냄비와 마찬가지로 전체가 최소 세 겹을 이룬 가운데 작은 냄비보다 훨씬 더 안전에 중요한 손잡이가 크고 튼튼하며 견고하게 몸통에 달라붙어 있어야 한다.

인터넷 오픈 마켓을 검색하면 더치 오븐(Dutch oven)과 육수솥(stock pot)이 구분되어 있는데, 하나만 고른다면 전자를 권한다. 원래 더치 오븐은 동이 냄비의 재질로서 대세였던 시절, 네덜란드에서 모래 거푸집으로 주조하는 기술이 영국으로 넘어오면서 붙은 이름이다. 이후 영국에서 동을 무쇠로 대체하면서 오늘날의 더치 오븐의 원형으로 자리 잡았고 유럽은 유럽대로, 또 서부 개척 등을 겪었던 미국은 미국대로 쓸모에 맞게 개량해 오늘날까지 쓰인다.

이런 기원 덕분에 대체로 무쇠로 만들어 시커멓고 무거운 솥만 더치 오븐이라 여기는 경향이 있는데, 굳이 얽매일 필요는 없다. 무엇보다 시커멓고 무거운 '원조' 더치 오븐은 다루기가 굉장히 귀찮다.(뒤에서 무쇠 팬을 다룰 때 본격적으로 살펴보자.) 미국에서 10여 년 전 무쇠 팬의 르네상스를 몰고 왔던 롯지(Lodge)사의 7리터들이 더치 오

븐은 뚜껑을 포함해 6.7킬로그램인 데 비해 스테인리스 조리 기구 전문 업체인 올클래드(All-Clad)사의 스테인리스제 8리터들이는 2.3킬로그램이다. 양쪽 모두에 5리터(대략 5킬로그램)의 내용물을 채웠다고 생각하면 전자는 신체 조건에 따라 아예 들지 못할 수도 있다. 또한 원조 더치 오븐이 안팎 구분 없이 시커먼 색이라는 사실도 보탬이 되지 않는다. 앞서 내부에 짙은 색의 논스틱 코팅을 한 냄비의 경우처럼 식재료의 조리 상태를 확인하기가 쉽지 않다. 그래서 가정에서는 적어도 튀김 솥으로는 꽤 유용하지만 거의 쓰지 않고 푸드 프로세서의 구동부와 더불어 부엌의 토템처럼 진득하게 선반의 한 자리를 그냥 차지만 하고 있다.

그래도 무쇠 더치 오븐을 향한 관심을 끊을 수 없다면 대안은 있다. 법랑(에나멜)의 켜를 입힌 제품군이다. 내부를 흰색 재질로 입혀 조리 상태를 확인하기 쉬울뿐더러 원조 더치 오븐처럼 식재료가 들러붙지도 않는다. 원래 르크루제 같은 고급 브랜드가 대세를 이뤄 가격대가 높았으나 인기를 누리자 가격 부담 없는 제품군도 지분을 확보한 현실이다. 고르는 요령을 간단히 살펴보자면 일단 용량이 같다면 몸통이 좁고 높은 것보다 넓고 낮은 제품이 조리에 편하다. 안전의 차원에서는 손잡이가 몸통의 크기와 비례해 크고 안정적인지 살펴보는 한편, 대체로 플라스틱인 (뚜껑의) 손잡이가 섭씨 200도 이상의 오븐 조리에 견디는지 확인한다.

법랑을 입힌 더치 오븐은 식기세척기로 설거지를 할 수도 있다. 유지 관리의 차원에서는 무엇보다 핵심 정체성인 법랑의 켜가 파손되어 벗겨지지 않도록 주의한다. 급격한 온도 변화에 약하므로 기름

을 두르지 않고 불에 올려 달군다거나, 열을 잔뜩 머금은 상태에서 바로 찬물을 부어 씻지 않는다.

더치 오븐과 법랑 코팅 더치 오븐의 비교

더치 오븐

- 팬과 마찬가지로 무쇠 더치 오븐은 사용한 역사가 200년을 훌쩍 넘는다.
- 그만큼 다목적 조리 도구다. 냄비지만 뚜껑까지 두껍고 무거우니 오븐처럼 제과 제빵에도 쓸 수 있다.
- 가정에서는 튀김 솥으로 쓸모 있지만 아무래도 무겁고 관리가 번거롭다.

법랑 코팅 더치 오븐

- 무쇠솥에 법랑을 입혀 관리가 쉬워졌으니 결국 효율이 높아졌다.
- 법랑 코팅 제품은 무쇠 더치 오븐과 같은 요령으로 쓰면 된다. 다만 급격한 열 변화에 약하므로 주의한다.
- 조리 후 충분히 식히지 않은 채로 찬물을 부으면 코팅이 갈라져 떨어져 나올 수 있다.
- 빈 솥을 달구지 않는다. 기름을 두르거나 물 혹은 식재료가 담겨 있어야 한다.
- 여전히 무겁다.
- 비싸지만 한번 투자하면 반영구적으로 사용 가능하다.

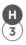

팬 / 스킬렛

Pan / Skillet

굽고 지지고 볶고 조리고 심지어 튀긴다

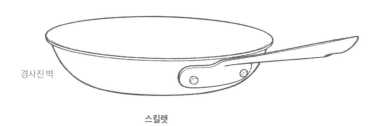

경사진 벽

스킬렛

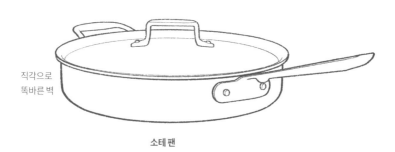

직각으로
똑바른 벽

소테 팬

둘 중 하나만 갖춘다면 스킬렛을 권한다.

팬과 스킬렛의 기본 분류

팬은 뭐고 스킬렛은 또 무엇인가? 여태껏 팬, 즉 프라이팬의 세계만 존재한다고 믿고 살았다면 헷갈릴 수 있다. 사실 둘 다 가지고 있더라도 헷갈린다. 우리가 팬이라 믿는 조리 도구는 사실 스킬렛이기 때문이다. 둥글넓적하고 우묵하지만 냄비보다는 얕으며 벽이 경사졌으면 스킬렛, 흡사하지만 벽이 직각이라면 소테 팬이다.(둘 다 기본적으로 편수다.) 이렇게 분류하다 보니 지금껏 상식 차원에서 알고 있었던 지식 체계가 흔들리는 느낌이지만 교통정리를 하자면 또 간단하기 그지없다. 팬이든 스킬렛이든, 지금까지 쓰던 조리 도구를 앞으로도 똑같이 계속 쓰면 된다. 스킬렛은 벽이 경사졌으므로 재료를 뒤적이며 볶는다거나, 다 익힌 계란 프라이를 접시에 미끄러뜨려 담는 데 편하다. 따라서 언제나 기본이었으며 앞으로도 기본으로 갖출 조리 도구 가운데 하나라고 생각하며 먹고 살면 된다.

스킬렛에 비하면 소테 팬은 '옵션'이다. 소테는 '뛰어오르다(sauter)'라는 의미의 프랑스어에서 파생된 말로 우리가 생각하는 가벼운 볶음이나 흰살 생선처럼 섬세한 식재료를 뒤집어가며 최대한 가볍게 익히는 조리법을 의미한다. 하지만 가장 일상적인 조리에서 이는 스킬렛으로 대체할 수 있으니 굳이 갖출 필요는 없다. 닭의 넓적다릿살처럼 기름기도 많고 운동을 많이 해 긴 조리에도 견디는 식재료를 스튜와 조림의 중간 정도로 조리하는 일이 많다면, 그제야 벽이 직각이라 표면적이 더 넓은 소테 팬의 구매를 고려해볼 수 있다. 한편 더치 오븐 수준은 아니지만 크기나 부피가 큰 식재료를 일정 시간 지지거나 뭉근하게 끓이는 데 제격이니, 스파게티를 비롯한 긴 파스타 면을 안

정적으로 삶는 데도 쓸 수 있다.(여태껏 파스타를 삶을 때에는 물을 많이 잡으라는 게 기본이었지만 면이 물에 완전히 잠길 정도만 되면 상관없다.) 크기나 부피가 큰 식재료의 조리에 쓰이니 구매한다면 부엌의 공간을 많이 집아먹을 것이다. 파스타 면의 길이가 25센티미터 안팎이므로 소테 팬의 지름도 비슷해야 한다.

논스틱 코팅

많이 쓰일 스킬렛의 세계로 다시 돌아와보자. 냄비는 용량 위주로 구매를 고려하지만 스킬렛은 조금 다르다. 용량 이전에 용도에 맞춘 재질을 먼저 고려해야 조리의 효율을 최대로 높일 수 있다. 최대한 간소하게 분류하더라도 둘 혹은 세 가지인데 필요도를 기준으로 삼자면 첫 번째는 달라붙지 않는, 즉 논스틱 코팅이 된 스킬렛이다. 단 한 가지의 식재료인 계란의 무사 안전한 조리를 위해서라도 일단 논스틱 스킬렛부터 갖춰야 한다. 코팅이 제 몫을 못하는, 즉 식재료가 들러붙는 순간부터 논스틱 스킬렛은 존재의 의미를 잃어버리는데, 제아무리 비싼 제품이더라도 코팅의 재질은 크게 차이가 없으므로(듀퐁사가 1938년에 발명한 플라스틱 테플론(PTFE, polytetrafluoroethylene)●을 쓴다.) 내구력의 차이는 있지만 어느 시점에는 못 쓰게 된다.

따라서 주기가 아주 짧지는 않지만 조리 도구, 특히 금속 재질인 제품 가운데서도 논스틱 스킬렛은 드물게 소모품이다. 따라서 굳

● 불소 수지로 듀퐁의 제품명인 '테플론'으로 더 잘 알려져 있다. 논스틱 팬에 두 겹에서 다섯 겹의 막을 입혀 식재료가 달라붙는 걸 막는다.

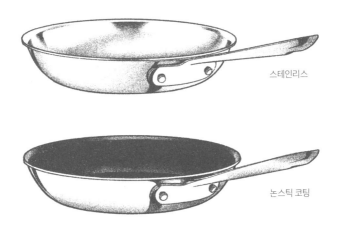

스테인리스

논스틱 코팅

이 10만 원이 넘는 고급 제품을 살 필요는 없지만● 그렇다고 너무 싼 제품을 골라서도 안 된다. 코팅의 질이 떨어질 수도 있으며 몸통이 얇은 홑겹이라 열효율이 떨어지고 너무 가벼워 화구 위에서 엎어지거나 (스킬렛과 팬의 대다수가 편수라는 현실을 감안하자.) 열 변화나 충격에 쭈그러들 수도 있다. 따라서 들고 다루기에 무리는 없지만 살짝 묵직한 느낌의 중가 제품을 고르면 적절한 선에서 성능과 내구성 양쪽의 타협점을 찾아 쓸 수 있다.

　　　원래 논스틱 코팅 스킬렛은 계란 프라이 같은 가볍고 간단한 조리를 전제로 만들어졌지만, 요즘은 섭씨 200도가 넘는 오븐에 그대로 넣어서 식재료를 익힐 수 있을 만큼 손잡이를 내열 플라스틱으로

● 다만 '평생 품질 보장' 프로그램을 운영해 코팅이 소모된 논스틱 스킬렛을 새 제품으로 교체해주는 제조업체는 있다. 한국 업체는 아니다.

강화한 제품도 나온다. 사실 보편적인 논스틱 코팅재에는 식품 안전의 우려가 꼬리표처럼 딸려 다닌다. 섭씨 340도가 넘게 가열하면 발생하는 연기가 인체에 해롭다는 것이다. 그래서 세리믹 등 대안을 입힌 제품이 등장하고 있는데, 아직까지는 구관이 명관으로 효율이 떨어져 기존 재질을 대체할 만큼은 아니다. 논스틱 코팅의 정체성이자 사용이유라 할 수 있는 '안 달라붙기' 능력이 떨어진다는 말이다. 가정용 오븐이 최대 섭씨 250~260도까지 올라가는 등 대부분의 조리는 340보다 훨씬 낮은 온도대에서 이루어진다는 점도 감안하자.

스테인리스 스틸

오븐에도 넣어 쓸 수도 있으므로 사실 웬만한 가정의 조리는 논스틱 팬이 전부 감당할 수 있다. 밥도 볶고 생선도 굽고 한국식으로 얇게 저민 고기도 잽싸게 익혀 먹을 수 있다. 하지만 그렇기 때문에 너무 여러 조리를 맡기면 안 된다. 되풀이해 쓸수록 효율이 떨어지고 소모도 빨라져 결국 가정 경제에 부담을 안긴다. 따라서 식재료의 속성과 조리의 목표를 분석해 과업의 부담을 줄여주는 게 바람직한데, 그게 바로 스테인리스 스틸(이하 스테인리스) 스킬렛의 자리다.

스킬렛도 스테인리스 재질이니 냄비와 고르는 기본 요령이 같다. 바닥뿐만이 아니라 벽까지 전체가 삼중이며 편수인 손잡이는 리벳 등으로 떨어지지 않도록 단단하게 붙어 있어야 한다. 그런 가운데 손잡이에 살짝 꺾이는 지점을 잡아줌으로써 몸통으로부터의 열전도를 일정 수준 떨어뜨려주는 제품도 있으니 참고하자. 식재료가 달라붙어 스테인리스 스킬렛을 안 쓴다는 이야기를 종종 듣는다. 아무래도

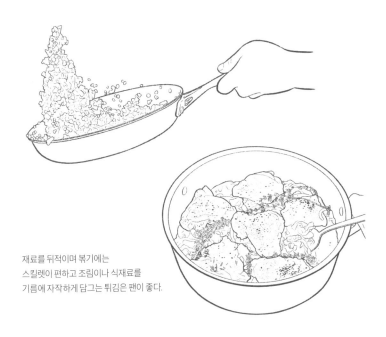

재료를 뒤적이며 볶기에는
스킬렛이 편하고 조림이나 식재료를
기름에 자작하게 담그는 튀김은 팬이 좋다.

코팅이 되어 있지 않으니 그럴 수밖에 없지만, 사실 기름을 적절히 둘러 충분히 달군다면 막을 수 있는 불상사다. 차가운 팬에 적어도 바닥 전체에 한 겹의 막을 입힐 수 있을 만큼 기름을 두른다. 중불에 올려 기름이 반짝이며 물결치는 것처럼 보일 때까지 달군다. 그럼 재료를 올려도 웬만해서 붙지 않는다.

　　　다만 조리의 효율을 위해 재료의 세계는 웬만하면 의식적으로 구분하는 게 좋다. 굳이 스테인리스 팬에 익혀야 할 의미가 없는 식재료도 많다. 대표적인 예가 계란이다. 스테인리스 팬을 제대로 달구는 데 시간이 좀 더 걸린다는 점을 감안하면 섬세한 재료는 논스틱 팬

에 빠르게 익혀 내는 게 배가 고플 나나 조리 도구 모두에게 바람직하다. 뒤집어 말하면 스테인리스 스킬렛은 표면을 진한 색이 돌도록 지지는 스테이크 등 뜨겁게 달궈 적절히 시간을 들여 조리해야 맛있는 식재료를 위한 도구다.

또한 스테인리스 팬은 식재료가 들러붙는 현상 자체가 사실 핵심 정체성이다. 스테이크의 예를 들었듯 섭씨 200도 이상의 온도에서 표면과 식재료가 접촉을 해야 마이야르 반응이 일어나고 식재료의 소위 '본연'에 가까운 맛을 최대한 끌어낼 수 있는데, 논스틱 스킬렛은 접촉의 원천 봉쇄가 목적이므로 맛이 진하게 드는 것 또한 기대하기 어렵다.(따라서 쓰는 논스틱 팬이 마이야르 반응을 끌어내기 시작했다면 제 역할을 못한다는 징후이니 교체를 고려하자.)

스테인리스 팬이 끌어내는 음식의 맛을 설명할 때 나는 언제나 누룽지를 예로 든다. 밥이 마이야르 반응을 통해 진한 갈색을 띤 누룽지로 변하니, 물을 붓고 끓이면 구수한 눌은밥과 숭늉이 된다. 전기밥솥이 도입되면서 눌은밥이 추억의 산물이 된 이유는, 밥이 달라붙지 않도록 내솥에 코팅을 한 탓이다.

양식에서도 숭늉 및 눌은밥과 같은 원리로 식재료와 조리 도구 표면의 접촉을 통해 맛을 끌어낸다. 기름을 두른 팬에 고기를 지지고 들러붙은 맛 성분을 육수나 와인 등으로 긁어내어 소스나 국물의 바탕으로 삼는데, 바로 '디글레이즈(deglaze)'라는, 양식의 핵심 조리법 가운데 하나다. 무엇보다 논스틱 코팅 팬이 아닌 이상 식재료는 일정 수준 들러붙을 수 있으며, 색이 검정색에 가까운 갈색이라 탔다고 의심하기 쉽지만 사실은 맛의 정수임을 기억하자. 마지막으로 이런 조리

법이 이 도구의 기본 조리법이자 존재 이유라고 인식되므로 스테인리스 스틸은 좀 험하게 다뤄도 괜찮다. 재료를 익히다가 물을 부어도, 철 수세미로 박박 문질러 닦아도 잘 버틴다. 논스틱이 핵심 정체성의 한계 탓에 어느 시점에서 작별을 고해야만 해 당신을 슬픔에 빠트린다면, 매일매일 수차례씩 철 수세미로 문질러 닦아 종내에는 닳아 없어져버린다는 레스토랑 주방이 아닌 이상 스테인리스 스킬렛은 당신의 곁을 오랫동안 지켜줄 것이다.

크기 / 용량에 따른 선택

재질별로 스킬렛의 세계를 이해했다면 이제 사람 수 등을 감안해 용량을 정할 차례다. 일단 냄비와 기본 접근 방식은 같다. 1~2인이 쓴다고 해서 굳이 작은 제품을 살 필요는 없다. 무엇보다 식재료도 사용자도 운신의 폭이 좁아져 조리에 나쁜 영향을 미친다. 달리 말해 옮기거나 뒤집거나 뒤적거릴 여유 공간이 없으므로 조리 자체를 실패하거나, 성공하더라도 산지사방으로 기름과 재료가 튀어 뒤처리가 몇 배로 번거로워진다. 따라서 계란 한 개, 빵 한 쪽이 겨우 담길 스킬렛은 사지 말자. 계란을 한 개 프라이한다면 두 개는 담을 수 있는 용량을 선택하자. 평소 조리량의 30~50퍼센트 수준으로 여유 면적을 추가해 고른다.

같은 원리에서 현명한 선택처럼 보이는 분할 스킬렛, 즉 내부가 여러 칸으로 나뉜 제품도 피하자. 세 칸으로 나뉘어 소시지와 계란은 물론 원하는 다른 한 가지까지 익힐 수 있다고 으스대는 종류 말이다. 익는 데 걸리는 시간이 각기 다른 식재료를 한꺼번에 올려봐야 어

떤 것도 제대로 익히지 못할 가능성이 매우 높은데다가, 각 칸을 이루는 직각의 벽과 모서리를 깨끗이 닦기도 아주 번거롭다. 식재료는 여러 가지인데 팬은 단 한 점이라면 종류별로 나눠 각각 차례대로 익히는 편이 여열의 활용 등의 차원에서 효율적일뿐더러 더 잘 익는다. 팬이 계속 달궈져 있는 상태에서 연속으로 조리하므로 시간도 예상보다 많이 걸리지 않는다.

다시 크기 혹은 용량으로 돌아와서 살펴보면 자주 쓸 논스틱은 지름 25센티미터, 그보다 덜 쓸 스테인리스 스킬렛은 20센티미터를 출발점으로 삼고 입의 수에 따라 줄이거나 늘려 선택한다. 다만 15센티미터 이하의 팬은 생각보다 공간이 넉넉하지 않으니 결국 최솟값을 20, 최댓값을 30센티미터로 정해놓으면 무리가 없다.

유지 및 관리

앞서 언급했듯 스테인리스 스킬렛은 휘뚜루마뚜루 쓰며 다소 거칠게 다뤄도 잘 버티니 복잡한 유지 및 관리 요령이랄 게 없다. 조리가 끝난 뒤 따뜻한 물과 주방 세제, 철 수세미로 긁어 닦아내 말리면 끝이다. 반면 논스틱 스킬렛은 소모품이더라도 최대한 수명을 늘리기 위해 약간의 세심함이 필요하다. 그래봐야 모든 요령은 결국 한 점, 즉 코팅된 표면의 보호로 수렴된다. 금속제를 멀리하고 나무 혹은 실리콘 조리 도구를 쓴다. 뒤집개, 스패출러는 물론 집게마저도 팬과 닿는 끝부분만 실리콘으로 코팅된 제품이 논스틱용으로 나와 있다.(115쪽 참고) 급격한 온도 변화를 겪으면 코팅이 손상될 수 있으므로 조리가 끝난 팬을 바로 찬물에 대지 않는다. 쓴 뒤에는 따뜻한 물과 주방 세제,

표면을 긁지 않는 수세미로 닦아 말린다. 마지막으로 기름을 둘러도 계란 프라이가 달라붙으면 과감히 버리고 새 제품을 산다.

무쇠 스킬렛

Cast Iron Skillet

무겁고 번거롭지만 자주 써야 제 능력을 발휘한다

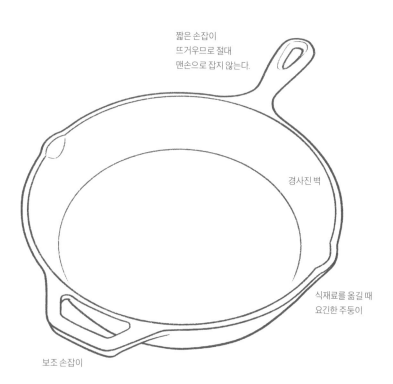

짧은 손잡이
뜨거우므로 절대
맨손으로 잡지 않는다.

경사진 벽

식재료를 옮길 때
요긴한 주둥이

보조 손잡이

산이 무쇠와 반응하는 토마토 스튜 같은 음식을 빼고 거의 모든 음식을 소화할 수 있다. 무쇠 스킬렛의 약속이다. 이 약속을 믿고 나도 2007년 롯지사의 제품으로 그 세계에 발을 들였다. 무쇠 스킬렛의 부흥이 일어나 음식은 물론 패션 잡지에서도 활발하게 소개돼 호기심을 자극하니 넘기려야 넘길 수가 없었다. 가격도 한 점에 20~30달러로 부담이 없는지라 일단 사고 보았다. 그리고 세월이 흘러 열 점 안팎으로 무쇠 스킬렛이며 솥을 갖추게 되었지만 그만큼 큰 깨달음을 얻었다. 무쇠 스킬렛의 약속은 참이다. 다만 그 약속이 참이려면 나는 더 큰 약속을 지켜야만 한다. 부지런히 유지 및 관리하겠다는 약속 말이다. 말하자면 무쇠 팬과 내가 상호 헌신적인 관계를 맺어야만 도구로서 잠재력을 최대한 끌어낼 수 있다.

스테이크를 지지고 버섯도 볶고 콘 브레드나 비스킷, 업사이드다운 케이크 같은 빵이나 과자류도 굽는다. 무쇠 팬은 정말 많은 일을 할 수 있지만 쓰고 쓱 대강 닦아 다음 쓸 때까지 구석에 둘 수 있는 조리 도구가 아니다. 그랬다가는 남은 기름이 산패해 냄새가 나거나 최악의 경우 녹이 슬어버린다. 그게 전부가 아니다. 무쇠 팬은 논스틱이나 스테인리스 스틸 제품처럼 사자마자 씻어서 바로 쓸 수 없다. 그랬다가는 식재료가 들러붙어 팬의 바닥과 구분할 수 없는 대참사가 벌어진다. 식용유나 베이컨 기름(또는 라드) 등 발연점이 높은 지방을 입혀 섭씨 200도를 웃도는 오븐에서 최소 한 시간은 굽고 완전히 식히기를 여러 차례 되풀이해야 폴리머의 막이 생겨 논스틱 코팅의 역할을 맡는다.

내가 무쇠 스킬렛에 입문했던 시절, 롯지는 '이미 길을 들였음

(preseasoned)'을 홍보의 핵심으로 내세웠다. 문자 그대로 제조 과정에서 길을 미리 들였으니 그대로 써도 된다는 의미였다. 이를 곧이곧대로 믿고 나는 첫 식재료였던 계란을 거의 완벽하게 팬에 입히는 데 성공했다. 롯지가 거짓으로 홍보를 했다고 치부하기는 어렵다. 오톨도톨하게 처리한 표면*에 알레르기 발병을 막기 위해 단백질을 제거한 콩기름의 막을 입히기는 입힌다. 그렇더라도 궁극적으로는 단 한 번이라도 길들이기를 거쳐야 하는데 오븐을 필수로 갖춰야 한다. 또한 사용 빈도 또한 한 번은 고민이 필요하다. 무쇠 스킬렛은 쓰면 쓸수록 폴리머의 막이 견고해지면서 식재료가 들러붙지 않는다. 어느 시점에서는 정말 기름을 많이 두르지 않고도 계란 프라이나 오믈렛을 깔끔하게 부쳐낼 수 있지만 그것도 자주 써야 가능한 일이다. 매일 무쇠 스킬렛으로 조리하는 사람이 아니라면 안타깝게도 영영 닿지 못할 지점일 수도 있다.

　　길도 들여야 하고 유지 관리도 만만하다고는 볼 수 없으며 자주 쓸수록 좋다. 게다가 조리 도구 가운데 가장 무거워서 지름 20센티미터가 넘는 제품은 사람에 따라 한 손으로 들기 어려울 확률이 높다. 그래서 무쇠 팬을 동경하는 이들 대부분에게 '결국 귀찮고 번거로워서 안 쓰게 될 것이다.'라고 설파하며 의욕을 꺾고 대신 스테인리스 스틸 제품을 권한다. 무쇠 팬의 영역을 두루 떠맡을 수 있으며 길을 안 들여도 되는 등 유지 관리가 편한데다가 녹도 슬지 않으니 스테이크를 지지는 등의 고열 조리라면 훨씬 편하다.

* 원래 길이 잘 든 무쇠 팬의 표면은 유리에 비유할 정도로 고르고 매끄럽다.

하지만 꼭 써보고 싶다는 사람을 극구 말리지는 않는다. 무엇보다 호기심이 생기면 직접 겪어보고 판단할 수 있도록 무쇠 스킬렛이 비싸지 않기 때문이다. 부흥의 물결을 타고 태생적인 단점을 개선했다는 고급 제품도 등장하고 있지만 원래 무쇠 스킬렛은 싸다. 국내 사정도 마찬가지라 롯지 제품을 2~3만 원에 살 수 있으니 이 세계가 궁금하다면 체험해볼 만한 가치가 충분히 있다. 게다가 음식에 철분을 더해준다는 그럴듯한 명분도 있다.• 그리하여 고민 끝에 무쇠 스킬렛의 세계에 입문하겠다면 스테인리스 스틸 제품과 흡사한 요령으로 접근한다.

일단 크기와 용량을 정하는데, 역시 너무 작으면 조리를 많이 할 수 없어 의미가 떨어지고, 크면 다루기 힘들 정도로 무거워 자칫 잘못하면 사고가 날 수도 있다. 뜨거운 팬뿐만 아니라 쓰지 않은 차가운 것조차 발등에라도 떨어지면 뼈가 부러질 수 있을 만큼 무거운 조리 도구가 바로 무쇠 스킬렛이다. 현존하는 제품군을 바탕으로 생각해보면 지름 15센티미터 이하는 1~2인이라도 작고, 가장 큰 축에 속하는 25센티미터짜리는 두 손으로도 들기 버거울 만큼 무거울 수 있다. 따라서 20센티미터 안팎의 제품을 권한다.

기대에 부풀어 고민 끝에 산 무쇠 스킬렛이 필요 이상의 좌절을 안기지 않도록 내 몫의 약속을 잘 지키자. 오븐에 굽는 길들이기를 제외한다면 무쇠 스킬렛 쓰는 요령은 복잡하지 않다. 일단 꼼꼼하게 인내심을 가지고 예열한다. 바닥 전체에 고르게 막을 입힐 만큼 기

• 일본에는 음식에 넣고 같이 끓여 부족한 철분을 보충해주는 철제 물고기도 있다.

름을 둘러 중간 이하의 불에 올린다. 무쇠는 사실 구리나 알루미늄, 스테인리스에 비하면 열전도율이 현저하게 떨어지는 재질이다. 그렇기에 예열에 시간이 많이 걸리지만 한번 열을 받고 나면 오랫동안 머금는다. 따라서 느긋하게 예열해 충분히 달군 뒤(두른 기름에서 연기가 피어오르기 직전, 혹은 손바닥을 펴 팬 바닥에서 5센티미터 떨어진 지점에 갖다 댔을 때 버틸 수 없어 바로 움츠릴 정도) 식재료를 올리고, 남은 열을 감안해 조금 이르다 싶게 내린다. 어떤 팬을 쓰든 식재료는 조리 도구에서 꺼낸 뒤에도 품고 있는 열로 조금 더 익는다. 무쇠처럼 달구고 나면 열을 오랫동안 머금고 있는 재질의 스킬렛이라면 조리 과정을 좀 더 주의 깊게 살펴보고 변화에 명민하게 대응해야 조리의 실패를 막을 수 있다.

다음으로는 안전, 또 안전이다. 강조하고 강조해도 지나치지 않다. 무쇠 스킬렛은 손잡이가 다른 재질의 제품에 비해 꽤 짧다. 태생적으로 무거운 탓에 손잡이가 길어지면 무게 중심도 멀어지므로 더 무겁게 느껴지고 다루기가 어려워지기 때문이다. 열을 오래 머금는데 손잡이는 짧으니 일단 달궈지면 몸통과 같은 정도로 뜨거워진다. 따라서 맨손으로 쥐면 바로 화상을 입을뿐더러 엎친 데 덮친 격으로 그러다 팬을 놓치면 더 크게 다칠 수 있으니 주의, 또 주의한다. 열은 빼고 손잡이의 존재만 확실히 느낄 수 있도록 마른 면 행주(172쪽 참고)를 여러 겹 겹쳐 잡는다. 지름 20센티미터가 넘는 경우 반대편에 보조 손잡이가 달려 있으니 역시 같은 요령으로 행주를 감싸 두 손으로 다룬다. 마지막으로 다루기 쉬울 만큼 가볍다고 해도 논스틱이나 스테인리스 스틸 스킬렛처럼 팬을 들어 뒤적이며 재료를 익히지 않는다. 흥이 붙었다고 열심히 뒤적거리다가 손잡이가 행주에서 빠지기라도 한다면 큰

일이 난다.

유지 관리 요령을 살펴보자. 엄청나게 손이 많이 가지는 않지만 귀찮다. 일단 쓴 다음에는 반드시 닦아야 한다. 다만 손으로 잡을 수 있을 만큼 열기가 가시지 않은 상태에서 찬물에 노출시키면 급격한 온도 변화 때문에 깨질 수 있으니 달굴 때처럼 인내심을 발휘해 충분히 식힌다. 세제는 쓰지 않고 따뜻한 물과 부엌용 나일론 브러시로 닦은 뒤 바로 면 혹은 종이 행주로 물기를 말끔히 걷어낸다. 마지막으로 약한 불에 다시 올려 전체를 말려주는 한편 식용유를 한두 방울 떨궈 바닥과 벽 전체에 고르게 막을 입혀준다. 불을 끄고 완전히 식으면 습기가 없는 장소에 보관한다. 브러시 혹은 금속제 긁개 등으로도 들러붙은 음식 찌꺼기가 깨끗하게 떨어지지 않는다면 자작하게 물을 붓고 잠시 끓인 뒤 다시 긁어낸다. 마이크로 비드(microbead, 각질 제거제에 활용되었던 미세 플라스틱 구슬)로 얼굴의 각질을 벗겨내는 것과 같은 원리(스크럽)를 활용해 소금을 솔솔 뿌려 행주로 긁어 닦아내는 관리법이 대세로 통했는데 무쇠의 땀구멍을 막아 좋지 않다는 의견도 있으니 참고하자. 마지막으로 유지 관리를 핑계 삼아 삼겹살을 종종 구워 먹으면 기름이 잔뜩 나오므로 길들이는 데 도움이 된다는 점, 마음에 깊이 새기자. 무쇠 스킬렛을 길들인다는 핑계로 삼겹살을 구워 먹을 수 있다는 말이다.

웍

Wok
새빨갛게 달아오른 불의 얼굴

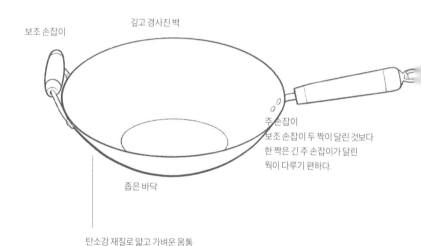

깊고 경사진 벽

보조 손잡이

주 손잡이
보조 손잡이 두 짝이 달린 것보다
한 짝은 긴 주 손잡이가 달린
웍이 다루기 편하다.

좁은 바닥

탄소강 재질로 얇고 가벼운 몸통

중국의 요리 세계에서 볶음은 물론 튀김이나 국물 음식 등도 거뜬히 소화하는 웍을 보고 있노라면 우리 집에도 꼭 하나 들여놓고 싶어진다. 실제로 중국 음식점에서 쓰는 탄소강 재질이라면 몇 만 원 수준에서 살 수 있으니 별 고민이 필요 없을 것 같지만 가정에서는 아쉽게도 불이 받쳐주지 않는다. 웍으로 조리를 제대로 하려면 바닥이 새빨개질 때까지 뜨겁게 달궈야 되는데, 필요한 화력이 최소 5만 BTU(British thermal unit)● 수준이다. 반면 가정용 가스레인의 화력이 6000~1만 1000BTU이며 웍 조리를 위한 화구는 최대 25만 BTU까지 찍는다는 사실을 감안한다면 역량이 달려도 한참 달린다.

　　　가정 부엌의 화구 사정이 이렇다면 웍을 최대한 흉내 낸 논스틱 스킬렛으로 대체하는 건 어떨까? 보통 스킬렛에 비하면 웍은 부피

가 같더라도 바닥의 면적이 좁으므로 열효율이 떨어진다. 그래서 오랫동안 가정에서는 웍보다 일반 스킬렛을 최대한 잘 달궈 쓰는 게 볶음에 좋다는 복음(?)을 전파해왔다. 두른 식용유가 달궈져 반짝이며 흐르고 연기가 피어오르기 직전까지 충분히 달구는 한편, 재

● 영국 열량 단위. 1파운드의 물을 대기압에서 화씨 1도 올리는 데 필요한 열량이다.

료는 종류별로 나눠 스킬렛을 가득 채우지 않은 상태로 볶으면 된다. 식재료가 단 한 켜로 스킬렛의 바닥을 덮되 바닥을 완전히 가리지 않아 스킬렛이 드문드문 보이는 상태 말이다.

이만하면 웍이 딱히 아쉽지 않은 볶음을 먹을 수 있지만 10년 동안 같은 이야기를 해오다 문득 다시 생각해보게 되었다. 강산도 바뀐다는 세월 동안 웍에 대한 시각이 안 바뀐다면 그것도 좀 이상하지 않을까? 탄소강을 얇게 두들겨 큰 대접처럼 모양을 잡았으니 웍은 일반 스킬렛보다 훨씬 가볍다. 게다가 바닥의 면적이 좁은 대신 벽이 높으므로 팬을 열심히 뒤적여도 식재료가 바깥으로 튀어 나가지 않는다. 게다가 내용물을 큰 부피로 소화할 수 있으니 비단 볶음뿐만 아니라 데치거나 삶기, 찜(웍의 바닥에 물을 담아 끓이고 찜기를 올릴 수 있다.), 더 나아가 튀김까지 소위 '원스톱 요리'가 가능하다. 다만 요리에 아주 능숙하지 않다면 가벼워 쉽게 쏟을 수 있으니 튀김만은 더치 오븐 등 별도의 무겁고 깊은 솥에 튀기자.

웍 고르는 요령

소재와 무게: 무쇠 등 다양한 재질의 웍이 소비자를 유혹하지만 아무래도 정통 소재인 탄소강이 여러모로 가장 좋다. 가벼워 다루기 쉽고 얇아 열을 빨리 머금을 수 있는 제품을 고른다.

형태: 웍의 특성상 바닥 면적이 좁기는 하지만 그 가운데서도 납작한 제품을 고른다. 둥글면 일단 화구에 안정적으로 놓고 조리하기가 어렵다. 그래서 음식점의 주방에서는 고리형의 받침대를 따로 써 웍을 지지하지만 가정에서도 굳이 그래야 할 필요는 없다. 또한 양수형과 편수형이 있고 식당 주방에서는 양수형을 주로 쓰는

데, 가정에서는 긴 손잡이가 안정적으로 달린 편수형을 권한다. 굳이 분류는 그렇게 했지만 편수형에도 반대편에 보조 손잡이가 하나 더 달려 나온다.

웍 길들이는 요령

별도의 처리를 하지 않은 탄소강은 물과 공기에 노출되면 녹이 쉽게 스는 재질이라 제조업체에서는 매끈한 보호막을 입혀 출시한다. 물론 조리를 위해서는 이 막을 말끔히 벗겨내고 새로 길을 들여야 한다. 중국계 미국인이자 웍 전문가 그레이스 영(Grace Young)의 웍 길들이는 요령("Should You Buy a Wok?", *Cooks Illustrated*, 2019/12/09, https://www.cooksillustrated.com/articles/2078-should-you-buy-a-wok 참고)을 소개한다.

- 철 수세미와 세제로 웍의 안팎을 말끔히 닦아 보호막을 벗겨내고 말린다.
- 웍을 중불에 올려 달구고 발연점이 높은 기름, 즉 식용유를 2큰술 두른다. 쪽파 한 줄기와 생강 한 줌을 썰어 더하고 웍의 안쪽 면 전체에 고루 움직여가며 20~30분 볶는다.
- 볶은 채소를 버리고 웍을 뜨거운 물에 씻어 물기를 말끔히 걷어낸 뒤 중간 약한 불에 다시 올려 깨끗히 말린다. 은색의 탄소강이 처음 길을 들이면 짙은 갈색으로, 거듭해 쓸수록 검은색으로 변할 것이다.

무쇠 스킬렛의 개인사(232쪽 참고)

롯지를 포함해 열 점 가까이 무쇠 스킬렛을 가지고 있지만 자주 쓰는 건 둘이다. 2013년 가을에 미국 오리건주 포틀랜드의 칼 수선전에서 충동구매한 그리스월드의 스킬렛으로 지름 20센티미터 안팎 크기 두 점에 80달러였다. 롯지를 필두로 무쇠 스킬렛이 재조명되면서 야드 세일 등에서 찾은 묵은 것들이 인기를 끌기 시작했다. 내가 쓰는 그리스월드처럼 미국이 필라델피아를 중심으로 철강 강국이었던 시기(1950년대까지)에 만든 스킬렛은 비교적 흔한 편이고, 100년이 넘은 것들도 어떻게든 발견되어 현역으로 속속 복귀했다. 무쇠는 유지 관리를 잘못하면 바로 녹이 슨다는 치명적인 약점을 가지고 있지만, 그만큼 복원 또한 얼마든지 가능하므로 다시 현역으로 제 몫을 할 수 있다. 일단 사포 등으로 녹을 말끔히 벗겨낸 뒤 기름을 둘러 굽는 길들이기 과정을 여러 차례 되풀이하면 세월의 흔적 같은 건 전혀 내비치지 않은 채 다음 100년 동안 쓸 수 있다. 내가 산 두 점도 전문가가 복원한 것들로 요즘 생산되는 것들에 비해 가볍고 표면이 유난히 매끄러워 쓰기가 덜 번거롭다.

Ⅰ

익히기 2:
물 / 수증기 / 압력

Cooking 2:
Water / Steaming / Pressurization

조리의 기본 재료이자 도구이기도 한 물.
물이 많은 일을 해낸다.

저온 조리기

Immersion Circulator

낮고 느리고 부드럽게

조작부

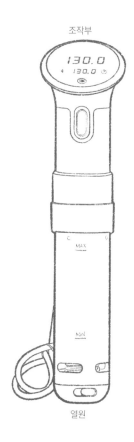

열원

저온 조리는 '수비드(sous vide)'라 불려왔다. 프랑스어로 '진공 포장'이란 뜻인데, 문자 그대로 식재료를 진공 포장해 물에 담가 익히기 때문에 붙은 명칭이다. 왜 진공 포장을 하느냐고? 그래야 식재료가 물 위로 떠오르지 않기 때문이다. 이 조리법이 막 물 위로 떠오른 2000년대 초중반에는 레스토랑 세계, 즉 프로의 비기처럼 통했다. 구이, 즉 스테이크로 먹기에는 어려운 동물 부위를 천천히 익혀 부드럽게 만들어주는 등, 재료에서 통상적인 조리법으로 기대하기 어려운 질감을 끌어낼 수 있기 때문이다. 그래서 유명 레스토랑에서 수비드 조리법만 담은 책을 내는 등 많은 시도와 발전이 있었다.

하지만 찬찬히 보면 대단할 것도 없다. 그저 식재료의 내부 목표 온도를 익히는 물의 온도로 설정해 담가두기만 하면 된다. 예를 들어 닭 가슴살의 내부 온도를 섭씨 66도까지 익힌다면 같은 온도로 데

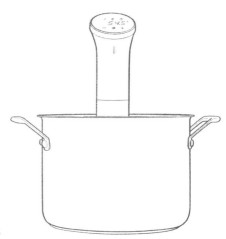

저온 조리에는 별도의 수조가 필요하다.

운 물에 진공 포장해 담근다. 다만 통상적인 조리에 비해 훨씬 낮은 온도에서 조리가 이루어지므로 시간이 많이 든다는 점만 염두에 둔다. 조리의 기본인 끓는 물이 섭씨 100도, 제과 제빵 표준 오븐 온도가 섭씨 150도, 기름을 둘러 달군 팬의 표면 온도가 섭씨 205~230도임을 감안하면 그야말로 저온 조리이니 30분에서 서너 시간, 길게는 48시간까지 조리하는 경우도 있다.

시간도 아니고 일 단위로 조리를 한다니 꼭 그래야 할 필요가 있을까 의구심을 품을 수도 있지만 실제로 있다. 낮은 온도에서 오랜 시간 조리함으로써 수분의 손실 및 수축을 크게 줄일 수 있으니 기존의 방법으로는 거의 불가능한 수준의 질감으로 식재료를 익힐 수 있다. 특히 예를 든 닭 가슴살처럼 지방이 거의 없어 과조리가 따놓은 당상인 식재료를 오히려 너무 부드럽고도 촉촉해 어색할 지경으로, 또한 운동을 많이 해서 질긴 탓에 전통적인 스테이크감이 아닌 부위도 안심이나 등심처럼 이에 저항 없이 익힐 수 있다. 시간이 많이 걸리지만 그만큼 완만하게 조리되므로 통상적인 방법처럼 실시간으로 조리의 전 과정에 주의를 기울일 필요가 없다는 장점도 있다.(48시간 내내 옆을 지키며 과정을 지켜봐야 한다면 대체 누가 저온 조리를 쓰겠는가?)

그래서 저온 조리는 어떻게 구현하는가? 지금껏 원리를 설명했으니 '물을 어떻게 데우는가?'라고 말을 바꿔도 무리가 없겠는데, 다만 그냥 물을 데우기만 하는 수준은 아니다. 온도가 30분이든 48시간이든 조리 과정 내내 균일한 한편 오븐처럼 모든 지점에서 같아야 한다.(원칙적으로 오븐 요리에서는 모든 지점에서 온도가 같아야 하지만 예열을 충분히 하지 않으면 온도 차가 발생하니 주의한다. 265쪽 참고) 따라서 저온

수조 일체형

진공 포장기와 비닐이 필요하다.

지퍼 백에 포장할 수도 있다.

조리 도구는 물을 설정 온도로 데우는 동시에 순환시켜 유지해줘야 하니 순환식 항온기(immersion circulator)라 불린다. 저온 조리가 그야말로 레스토랑의 전유물처럼 통하던 시대에는 저온 조리기의 가격이 높아 가정에서 요긴한 대안이 인터넷에서 대세를 이루었다. 미국에서는 보냉이 되니 당연히 보온도 가능한 아이스박스에 원하는 온도보다 조금 높게 데운 물을 담아 재료를 담그는 방법이 흔히 쓰였으며, 나의 경우는 청계천 공구 상가에서 파는 공사 현장용 온수기―가열 원리는 항온기와 같지만 물을 순환시키지는 못한다.―를 싸게 사서 몇 년 즐겁게 계란부터 오징어까지 익혀 먹었다.

그러나 요즘은 저온 조리기의 대중화가 이루어졌으니 대안에 신경 쓸 필요가 없어졌다. 중간 가격대의 에어 프라이어와 비슷한 수준에서 순환식 항온기를 살 수 있다. 블루투스나 와이파이로 연결해 스마트폰의 앱으로 조리 온도와 시간을 통제할 수 있으니, 애초에 과정에 크게 주의를 기울이지 않아도 되는 저온 조리를 한층 더 편하게 할 수 있다. 다만 순환식 항온기만 갖췄다고 조리가 되는 건 아니라서 추가로 비용이 더 들어간다는 점만 염두에 두자. 일단 물을 담고 항온기를 장착하는 수조가 필요한데 가정에서 갖춘 것 가운데 가장 큰 냄비나 양동이 등으로 해결이 가능하고, 설사 없더라도 그리 비싸지 않아 부담이 적다. 진공 포장기도 가격이 많이 내려서 저가 에어 프라이어 수준의 가격에서 살 수 있다. 한편 포장용 비닐은 소모품이라 보충을 위한 비용이 지속적으로 나간다. 다만 재료가 물과 접촉하지 않는 가운데 잠겨 있기만 하면 되므로 지퍼 백으로 대체할 수 있다. 식재료를 지퍼 백에 담은 뒤 눕혀 재료가 담긴 아래쪽부터 조금씩 눌러 위로

올라오며 최대한 내부 공기를 빼준다.

저온 조리의 세계에도 오븐과 마찬가지로 재료의 종류, 무게, 익힘 정도 등에 따라 온도와 시간을 제공하는 레시피가 주를 이루고 있으니 조리 실패를 크게 고민하지 않아도 좋다. 정보는 많고 익힐 식재료는 널렸다. 특히 계란은 단단한 껍데기로 자연 포장이 되어 있고 흔히 살 수 있으니 저온 조리의 입문 식재료로 더 이상 좋을 수가 없다. 대표적인 저온 조리 계란으로 온센다마고(溫泉卵)를 들 수 있다. 뜨거운 온천물에 담가 익힌 계란이라는 이름의 유래를 헤아린다면 물의 온도를 온천 수준으로 맞춰 주기만 해도 집에서 쉽게 재현할 수 있다. 앞에서 살펴보았듯 저온 조리는 물의 온도를 소수점 첫째 자리까지 신경 쓰는지라 온센다마고도 61~63도 구간에서 의견이 다양한데, 일단 61.6도에 45분을 권한다.• 흰자는 흐를 듯 말듯 절묘하게 익고, 노른자는 걸쭉한 액체이지만 따뜻하다. 어떻게든 먹어도 좋지만 가장 한국적인 방식을 권하자면 다 끓인 라면에 깨 넣으면 남은 열로 살짝 더 익으며 면과 국물, 더 나아가 말아 먹는 밥에도 두루 잘 어울리는 계란이 된다. 이다지도 바쁜 세상에 계란을 익히느라 45분을 기다리지 못하겠다면 대안으로는 75도에 15분도 있다. 질감은 조금 다를 수 있지만 3분의 1로 줄어드는 시간이 만회해준다. 덤으로 15분을 넘겨 익히면 흰자가 완전히 익은 반숙 계란을 만들 수도 있다.

• The Food Lab's Guide to Slow-Cooked, Sous Vide-Style Eggs, https://www.seriouseats.com/2013/10/sous-vide-101-all-about-eggs.html

압력솥

Pressure Cooker

효율로 압도한다

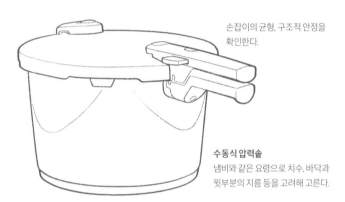

손잡이의 균형, 구조적 안정을
확인한다.

수동식 압력솥
냄비와 같은 요령으로 치수, 바닥과
윗부분의 지름 등을 고려해 고른다.

전기식 압력 밥솥

압력솥에 대한 두려움은 완전히 가시지 않았다. 아마 압력솥이라는 조리 도구가 존재하지 않게 되는 순간까지 존재할 것이다. 대여섯 살 때 살았던 주공 저층 아파트에서 압력솥 유행이 한번 휩쓸고 지나갔던 적이 있다. 통닭 두 마리는 너끈히 삶아낼 수 있을 만한 크기에 가운데의 밸브를 돌려 잠가야 하는 양수의 스위스제였다. 딸려 오는 레시피 책을 따라 각 세대가 고구마를 굽고 밥을 하고 비프 스트로가노프를 만들어 나눠 먹다가 어느 날 갑자기 약속이라도 한 듯 모든 압력솥이 자취를 감추었다. 그리고 엄마들끼리의 대화에서 압력솥이 터져 파편이 튀었다는 이야기를 우연히 주워들었다. 단지에서 실제로 벌어졌던 일은 아니고 아마 텔레비전 뉴스가 출처였을 것이다.

이런 불상사를 염려한다면 이제는 마음을 놓아도 좋다. 2002년부터 손잡이 등 부속을 바꿔가며 아직도 열심히 제 몫을 하는 나의 압력솥은 압력이 정점에 오르면 대응하지 않고는 배길 수 없는 크기의 경보음을 울려대 가스레인지로 뛰어가게 만든다. 소리가 전혀 나지 않을 때까지 불을 낮춰주고 다시 안심하면 된다. 심지어 서양에서 팔리는 '안전한 전기 압력솥'은 사실 열등한 압력 전기 밥솥이다. 이처럼 전혀 위험하지 않지만 설사 약간 위험하더라도 감수를 할 수 있을 정도로 압력솥은 편리한 조리 도구다. 내부를 진공 상태로 만들어 끓는점

자동식도 있다.

을 높여 조리 시간을 줄이고 효율은 높여준다. 비단 빨리 익을 뿐만 아니라 더 잘 익는다는 말이다. 특히 한식에서 국이나 찜의 재료로 많이 쓰는 부드럽지 않은 정육 부위나 콜라겐이 많이 함유된 뼈 등을 짧은 시간 내에 쑥 익힐 때 정말 제 몫을 톡톡히 한다. 따라서 의욕이 있어도 양은 물론 시간에 쫓겨 이런 음식을 시도하기 어려운 1인 가정에서 특히 요긴하게 쓸 수 있다.

결국 압력솥을 들인다면 국물 내기나 찜이 제1 용도가 될 것이므로 1인 가정이더라도 넉넉한 부피의 제품을 고른다. 작은 압력솥에 내용물을 많이 채우면 여분의 공간이 줄어들어 진공 상태에 이르는 데 시간이 많이 걸리고 그만큼 조리의 효율도 떨어진다. 시중의 압력솥이 3리터대에서 시작해 5·6·8·10리터 안팎으로 부피가 커지는데, 1인 가정이더라도 굳이 1~2 혹은 3~4인용을 고를 필요는 없다.

5~6인용인 중간 제품군이 대체로 8~8.5리터들이인데 너무 큰 것 아닌가 싶지만 막상 써보면 그렇지 않다. 적어도 1킬로그램이 넘는, 한국에서 유통되는 것 가운데 가장 큰 통닭을 넣고 완전히 잠기도록 물을 채울 수 있을 만큼은 커야 한 번의 조리로 넉넉한 양의 국물을 낼 수 있다. 찜도 마찬가지로, 큼직하게 깍둑 썬 소나 돼지의 갈비를 담아보면 생각보다 공간을 많이 차지한다는 사실에 놀랄 것이다. 시간과 효율을 추구하기 위해 압력솥을 들여놓고 한 번에 소화할 수 있는 양이 적어 발목을 붙잡히지 않도록 넉넉함에 초점을 맞추자.

한편 같은 부피의 압력솥이더라도 형태와 비례에 따라 궁극적인 우열이 갈린다. 좁고 긴 것보다 주둥이와 바닥 모두 넓고 낮은 것이 내용물을 채우기에도, 조리 후 설거지를 할 때에도 훨씬 편하다. 비

례는 손잡이와 맞물려 압력솥의 안전 또한 좌우한다. 압력솥이 길고 높은데 손잡이는 짧다면 내용물을 담은 상태에서 무게의 균형이 맞지 않을 수 있다. 보조 손잡이가 달려 있는 제품도 있지만 설사 없더라도 몇 겹으로 접은 행주를 써 반드시 양손으로 들고 옮긴다.

　　　원래 압력솥은 조리 후 밸브가 완전히 내려가기를 기다렸다가 뚜껑을 열어야 한다. 그렇지 않으면 뜨거운 국물이 산지사방으로 튀어 굉장히 위험할 수 있는데, 압력솥으로 애써 줄인 시간을 기다리는 데 쓸 만큼 인내심이 없다면 밸브에 흐르는 찬물을 끼얹어 온도를 낮춰주면 금방 열 수 있다. 다만 인내심을 발휘하는 것만큼 안전하지 않다는 사실만 염두에 두자.

　　　이렇게 압력솥의 장점을 늘어놓으면서 갖추기를 권하지만 단점이 없지는 않다. 빨리 잘 익히지만 찜이나 스튜처럼 은근히 끓여 재료는 간간하며 국물은 진득하게 졸아든 깊은 맛은 내지 못한다. 따라서 이런 음식을 조리할 때에는 압력솥을 두 단계로 나눠 쓴다. 일단 압력솥의 본분을 활용해 짧은 시간 동안 재료를 푹 익힌 다음 뚜껑을 열고 약한 불에 국물이 자작해질 때까지 졸인다. 참고로 서양의 스튜는 일단 재료를 익힌 뒤 국물을 한 번 걸러 맛을 불어넣어준 건더기를 골라내고 다시 고기와 함께 끓이니, 갈비찜을 맛있게 잘 먹다가 생강이 씹혀 기분이 잡치는 불상사를 막고 싶다면 한번쯤 응용해볼 만하다. 압력솥은 모든 부속이 소모품이므로 내솥이 찌그러지거나 구멍이 나지 않는 이상 소모품만 교체해가며 반영구적으로 쓸 수 있다.

찜기

Steamer

완만하게 과조리 없이

외장형 찜기

이렇게 원시적이고 부피가 큰 걸 굳이 써야 되나 싶지만 막상 써보면 편하다.

전자레인지가 상당 부분 대체할 수 있는데 부피가 큰 찜기까지 갖춰야 할까? 참으로 생산적인 질문이다. 찜은 뜨거운 수증기로 완만하게 과조리 없이 식재료를 익히는 조리 방식인데, 전자레인지는 식재료 내부의 물 분자를 극초단파로 뒤흔들어 가열하는 원리니 잘만 쓴다면 거의 같은 효과를 낼 수 있다. 찜기 구매를 고려하게 만드는 가장 큰 요인이라고 해도 지나치지 않은 만두를 예로 들어보자. 체에 담아 뜨거운 수돗물로 한 번 겉을 헹군 뒤 용기에 담고 플라스틱 랩을 씌워 전자레인지에 익히면 훨씬 부드럽고 속까지 고르게 익는다. 채소도 마찬가지다. 이를테면 브로콜리는 과조리를 막아주므로 데침보다 찜이 조금 더 나은 조리법인데, 역시 전자레인지로 대체 가능하다.

그럼에도 불구하고 찜기를 쓰고 싶다면 냄비 안에 집어넣어 쓸 수 있는 서양식 '스티머'보다 차라리 중국풍의 대나무 찜기를 권한다. 무엇보다 스티머는 일단 바닥이 넓지도 고르지도 않아 식재료를 많이 담기 어렵다. 특히 만두 같은 음식이라면 가운데에 달린 손잡이 탓에 유산지 등을 깔 수 없어 자기들끼리 붙고 바닥에도 붙어 먹기가 어렵다. 둘째, 요즘은 길고 튼튼한 손잡이가 달린 제품도 나오지만 어쨌거나 스티머와 식재료를 냄비에 넣어야 하므로 수증기에 손이 노출

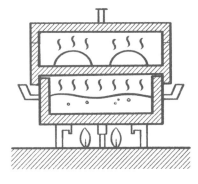

찜기와 냄비의 관계를 보여주는 단면도

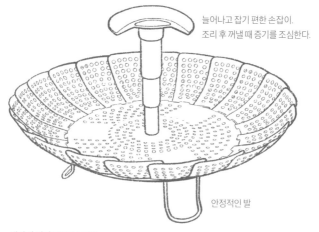

늘어나고 잡기 편한 손잡이.
조리 후 꺼낼 때 증기를 조심한다.

안정적인 발

내장형 찜기(서양식 스티머)

되어 위험할 수 있다.

　　따라서 바닥이 넓을 뿐만 아니라 그릇처럼 생겨 수증기를 피해 겉이나 테두리를 쥐고 나를 수 있으며(여러 번 접은 행주로 손을 반드시 보호한다.) 여러 단 쌓을 수도 있는 재래식(중국식) 찜기가 차라리 낫다. 다만 만두 같은 음식이 달라붙는 건 재래식 찜기도 막을 수 없으므로 유산지를 깔고(만두집에서 쓰는 실리콘 전용 매트 같은 것도 고려할 수 있겠지만 과연……), 액화된 수증기가 고이지 않도록 칼이나 가위, 혹은 젓가락으로 유산지에 구멍을 몇 군데 뚫어준다.

　　마지막으로 재래식(중국식) 찜기를 살 때에는 집의 냄비 사정을 일단 철저히 파악한다. 찜기를 올려놓으려면 냄비의 지름도 중요하지만, 손잡이의 위치도 결정적이다. 손잡이가 너무 높이 붙어 있을 경

우 찜기의 테두리가 안착할 수 없어 증기가 샐뿐더러 균형이 잡히지 않아 의미가 없을 지경으로 조리의 효율이 떨어질 수 있다.

　　편수 냄비를 선호해서 양수를 쓰지 않는데, 찜기를 올려놓을 수 있을 만큼 손잡이가 낮게 달린 제품이 한 점도 없다. 찜기를 쓰기 위해서 냄비도 새로 사는 건 뭔가 앞뒤가 맞지 않으니 꼭 확인해보자.

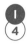

전기 주전자

Electric Kettle

수많은 조리의 첫 단계인 물 끓이기를 책임진다

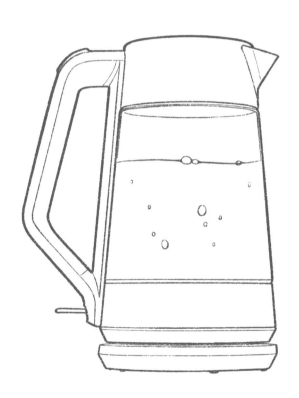

전기 주전자는 부엌살림의 갈림길에서 결정적인 역할을 맡을 수 있는 조리 도구다. 수많은 조리의 첫 단계—일단 라면부터—인 물 끓이기에 가스레인지보다 효율적이니 일단 화구 하나를 더 쓸 수 있다. 만약 전기를 쓰는 인덕션 레인지와 짝을 지어주면, 덩치가 클뿐더러 이사 때마다 철거와 설치를 전문가에게 반드시 맡겨야 하는 가스레인지로부터 해방될 수도 있다. (물론 인덕션 레인지를 권한다는 말은 아니다. 무엇보다 직관적으로 불을 볼 수 없는 조리 기구이므로 강도 조절이 쉽지 않아 요리에 익숙하지 않은 이에게 한 단계의 어려움을 덧씌운다.) 따라서 전기 주전자는 칼과 더불어 가장 먼저 갖춰야 할 조리 도구 가운데 하나지만, 요즘 서양에서 대세인 투명 몸통 제품이 드물어 아쉽다. 거의 모든 제품에 기본적으로 눈금이 딸린 창이 붙어 있기는 하지만 어떤 형국이더라도 몸통이 완전히 유리인 경우보다는 효율이 떨어질 수밖에 없고, 심지어 진짜로 확인이 어려워 눈금 창이 유명무실한 제품도 눈에 자주 뜨인다.

전기 주전자도 효율보다 어쩌면 안전을 더 중요하게 여겨 고르는 게 현명하다. 일단 손잡이가 크고 튼튼해 물을 최대로 채우더라도(끓으면 부피가 늘어나므로 가득 채우면 뜨거운 물이 넘쳐버리니 조심하자.) 안정적으로 나를 수 있어야 하며, 물을 따르다가 무게를 못 이겨 저절로 열리지 않도록 뚜껑과 잠금장치도 견고해야 한다. 마지막으로 뜨거운 물을 흘리지 않고 따를 수 있도록 주둥이의 모양과 각도를 확인한다. 충전기를 겸한 바닥 판에 흔들림 없이 고정되어야 한다.

최근에는 온도를 단계별로 설정할 수 있는 전기 주전자가 나와서 라면용, 커피용, 차용으로 나누어 사용할 수 있어서 편리하다. 보

물의 양을 확인할 수 있는
전기 주전자

보온 전기 주전자.
끓는점 이하로도 목표 온도 설정이 가능하다.

예쁘긴 하지만 물의 양을 확인하기
어려운 전기 주전자.

온 기능이 추가된 전기 주전자도 있다.

전기주전자를 계속 쓰다 보면 가열부인 바닥의 색깔이 검은 색에 가까운 회색으로 변한다. 우리가 흔히 '물때'라고 일컫는 석회(limescale)의 켜가 쌓였다는 징후로, 식초나 베이킹소다를 써 청소할 수 있다. 같은 양의 양조 식초나 베이킹소다 1작은술을 물에 더한 뒤 팔팔 끓여 20분 그대로 두었다가 깨끗한 수세미나 솔로 내부를 닦고 물로 헹궈 마무리한다. 물때가 끼는 걸 막기 위해 전기주전자를 쓰지 않을 때에는 항상 비워두는 습관을 기르자.

J

익히기 3:
굽기 / 지지기

Cooking 3:
Baking / Roasting / Toasting / Searing

재료에서 맛을 끌어내는
마이야르 반응과 캐러멜화의 첨병들.

오븐

Oven

공간 전체를 데우는 건식 조리

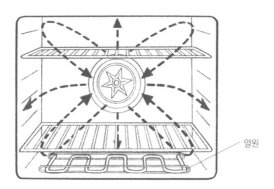

열원

오븐 내부 공간.
팬으로 공기를 강제 순환시켜 공간 전체의 열효율을 높인다.

설정과 맞는 온도로 가열되는지 확인한다.

오븐의 원리는 의외로 아주 간단하다. 전기든 가스든 동력을 받아 공간 전체를 데워 일차적으로 재료에서 수분을 증발시키고, 섭씨 190도 이상에서는 아미노산이 반응하는 마이야르 반응을 통해 식재료의 겉을 노릇하게 지져준다. 따라서 오븐 구매를 고려한다면 최대한 단순한 제품을 고르는 것도 요령이다. 대개 국산 오븐은 친절하게 '○○ 모드'와 같은 식으로 특정 음식을 위한 맞춤 프로그램을 제공한다. 하지만 이런 친절함이 꼭 필요할까? 기본적으로 오븐 조리는 재료의 양과 조리 온도 및 시간, 이 세 요소의 상호 작용이다. 따라서 믿을 만한 레시피를 갖춘다면 굳이 내장 프로그램 없이 조리를 무사히 마쳐 원하는 결과물을 얻어낼 수 있다. 따라서 '기름이 빠진' 제품을 일단 찾아본다. 온도와 시간, 두 요소만 통제할 수 있으면 일단 오븐은 제 몫을 충분히 할 수 있다.

오븐은 대체로 아래쪽에 달린 열원을 통해 냄비나 솥 등보다 큰 공간을 데우므로, 원하는 온도까지 예열하더라도 공간 전체가 균일해지지 않을 수도 있다. 오븐의 태생적인 약점인데, 몇 가지 요령을 써 최소화 혹은 극복할 수 있다. 첫 번째는 넉넉한 예열이다. 일반적인 제과 제빵 온도인 섭씨 200도 이하라면 최소 30분, 피자나 캉파뉴 등 지방을 쓰지 않은 반죽(lean dough)의 빵을 굽는 250~260도(피자를 굽는 온도대다.)라면 한 시간은 예열해야 한다. 덧붙이자면 빵의 경우, 예열을 충분히 하지 않으면 오븐 스프링● 성공이 초기 온도에 달렸으므로 예

● 반죽을 오븐에 넣고 처음 일정 시간 동안 효모가 마지막 남은 힘을 발휘하는 한편 수분이 빠져나가면서 반죽을 크게 부풀리는 현상. 최대 세 배까지 부풀며 다 구워진 빵의 부피를 결정한다.

열을 충분히 하자.

두 번째는 오븐 내부 공기의 강제 순환이다. 특화된 컨벡션, 즉 대류 오븐이 있는데, 이름처럼 내부의 환풍기로 공기를 순환시킨다. 대체로 케이그류는 일반 오븐에 구울 때보다 더 마른다는 단점이 있으니 대류 기능이 완전 강제인지, 혹은 상황에 따라 켜고 끌 수 있는지 살펴보자.

대류 오븐을 쓴다면 온도 조절에 신경을 써야 한다. 공기를 강제로 순환시키니 효율이 좋으므로 일반 오븐을 바탕으로 제시된 온도보다 10~15도 낮춰 조리한다. 대체로 좋은 레시피라면 오븐에 따른 온도 조절을 부연 설명해준다. 마지막으로 내가 설정하는 온도가 실제와 일치하는지 정기적으로 확인하자. 이를테면 섭씨 190도로 예열했는데 오븐의 실제 온도는 180도라거나 혹은 200도처럼 낮거나 높을 수 있다. 특히 오븐을 처음 들여놓았을 때 이러한 불일치가 있는지 점검하는 게 좋다. 오븐 온도계를 내부에 두어도 좋고, 예열한 뒤 통구이용 온도계(40쪽 참고)로 측정할 수도 있다. 설정 온도와 실제 온도가 10도 이상으로 너무 많이 차이가 난다면 전문가의 보정이 필요하다. 물론 이론적으로 그렇다는 말이니 너무 긴장하지 말자. 대체로 자주 쓰지 않는 조리 도구를 위해 전문가를 찾기란 귀찮은 일이다.

온도계로 실제 온도를 종종 점검하면서 오븐을 쓰면 결국 지정 온도와 실제 온도의 차이를 기억해 그에 맞춰 조정이 가능해진다. 예를 들어 오븐을 190도로 예열했는데 실제 온도가 180도라면 10도 올리는 수준에서 보정이 끝난다.

스팀 오븐과 브로일러

원래 오븐은 건열(dry heat) 조리 기구로 분류한다. 문자 그대로 습기가 개입하지 않고 마른 열로 식재료를 조리하기 때문이다. 그러나 공간에 습기, 즉 수증기를 넣어 건식 조리의 단점—재료가 마른다거나 섬세한 조리가 어렵다거나—을 보완하는 제품이 등장한 지도 10년은 족히 되었다. 계란찜처럼 촉촉한 음식, 혹은 제과 제빵에서 잘 부풀고 껍데기가 가벼워지도록 조리 도중 물을 뿌려줘야 하는 몇몇 종류에 요긴하게 쓰인다. 그런 기능이 없는 오븐으로 비슷한 효과를 얻으려면 오븐을 열고 분무기로 물을 분사해주면 된다. 한편 가정용 대형 오븐(빌트인 수준)의 경우 공간 아래뿐만 아니라 위에도 열원이 달려 있는 경우가 있다. 위에서 내려오는 복사열로 식재료를 익히는 브로일러이므로 통구이한 닭의 껍질을 바짝 지져준다거나, 치즈를 얹은 각종 캐서롤을 노릇하게 마무리하는 데 요긴하다.

토스터

Toaster

구워보자, 식빵부터 통닭구이까지

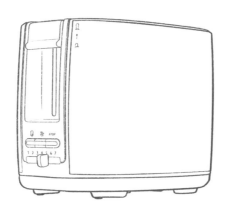

일반 토스터

가열되더라도 외벽은 온도가 올라가지 않아야 한다.

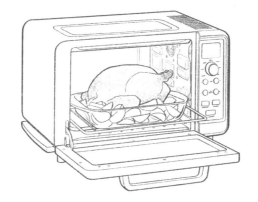

오븐 토스터

팬에 굽자니 효율이 떨어지고 오븐을 켜자니 예열도 만만치 않고 에너지도 낭비하는 것 같다. 그렇다면 빵을 구워주는 도구, 즉 토스터를 갖추는 게 좋다. 공간을 많이 차지하지 않으면서도 제 몫을 충분히 한다. 토스터를 고를 때에는 두 가지 요인을 고려한다. 첫 번째는 가격. 토스터의 세계는 신기해서 초저가 제품도 그럭저럭 자기 역할은 한다. 물론 가격이 쌀수록 열 분배가 고르게 안 돼 빵이 들쭉날쭉하게 구워질 확률이 높지만 그래도 없는 것보다는 나으니 참고 쓸 수 있다. 물론 최대한 견고하고 고르게 빵이 구워지는 제품을 사면 좋다.

　　두 번째로는 빵을 넣는 방식을 고려한다. 흔하디흔한 보통의 토스터처럼 빵을 위로 세워서 넣으면 양옆의 열선이 구워주는 종류가 있는 한편 작은 오븐처럼 문을 열고 빵을 눕혀서 넣으면 위아래의 열선이 구워주는 제품도 있다. 그저 빵, 특히 모양과 두께가 일정한 식빵이나 베이글 같은 종류를 구워 먹는다면 전자가 편하다. 예로부터 전자, 수직형 토스터는 식빵의 두께에 맞춰 만들었으나 요즘은 반 가른 베이글까지 소화할 수 있는 제품도 있다. 한편 빵에 치즈를 올려 녹인다거나, 좀 더 나아가 생선이나 고기를 굽는 등 오븐의 과업까지 맡기고 싶은 욕심이 든다면 후자가 좋다. 후자 쪽으로 마음이 기운다면 한두 술 더 떠 아예 오븐 토스터를 고려할 수도 있다. 너무나 예상 가능하게도 오븐과 토스터를 합쳐놓은 도구인데, 요즘은 토스터보다 오븐 쪽에 방점을 찍어 2킬로그램 안팎의 닭 한 마리쯤은 통구이할 수 있을 만큼 넉넉하게 만든다. 1인 가구라면 통닭구이뿐만 아니라 제과 제빵 등 웬만한 오븐 조리에 충분히 대처할 수 있는 용량이므로, 오븐을 향한 욕망을 잠재우면서 토스터도 덤으로 얻을 수 있다.

전자레인지

Microwave

편의점과 냉동식품 시대의 필수 가전

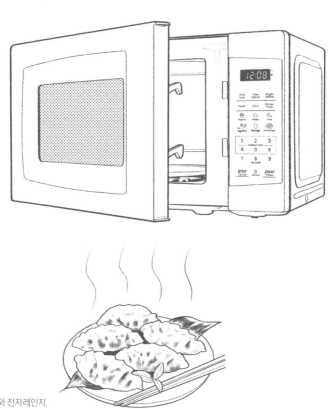

냉동 만두와 전자레인지.
더 이상 무슨 말이 필요한가.

큰 덩치를 일정 수준 이하로 줄일 수 없으므로 전자레인지도 미련한 조리 도구라 여기기 쉽다. 그러나 우리는 모두 알고 있다. 전자레인지가 없다면 편의점도 냉동식품도 존재할 수 없다는 것을. 게다가 즉석밥과 만두를 위시한 편의점의 시대에 냉동식품과 맞물려 필수 가전 대접을 받는 것 같지만, 헤아려보면 우리는 전자레인지가 저변을 넓히는 데 비해 가능성은 점점 더 과소평가하는 것 같다. 전자레인지는 이름처럼 극초단파(microwave)로 식재료의 물 분자를 재정렬시켜 열에너지를 얻는 원리로 작동한다. 따라서 마이야르 반응이나 캐러멜화를 통해 식재료의 맛을 더 끌어내지는 못하지만 삶기와 데치기 등의 기본 조리는 가스레인지(혹은 인덕션) 등으로부터 얼마든지 빼앗아 올 수 있다. 초등학교 때 공무원 연금 매장에서 처음 전자레인지를 들여놓았는데, 당시에 딸려 온 요리책의 닭 요리(구이는 당연히 아니고 찜에 가까운)를 종종 해 먹었던 기억이 난다.

이렇게 전자레인지를 잘 쓰면 화구의 확장은 물론 조리의 속성 또한 바꿀 수 있다. 불 앞에서 상태를 지켜보아야 하는 조리(attentive cooking)에서 전자레인지에 돌리는 동안에는 신경 쓰지 않는 조리(inattentive cooking)로 바뀐다는 말이다. 서양에서는 전자레인지에 파스타를 삶는 추세이니 한식의 나물을 못 익힐 이유도 없는데, 다만 원리를 감안할 때 가열이 고르게 되지 않을 수도 있으니 조리 시간 전체를 이삼등분해 상태를 확인하고 익히는 식재료를 다시 고르게 섞어주는 정도의 번거로움은 겪어야 한다.

에어 프라이어

Air Fryer

소형 컨벡션 오븐으로 오븐을 대체한다

에어 프라이어는 이름처럼 식재료를 튀기지 않는다. 수납부의 위에 열선이 달려 있고 아래쪽에는 환풍기가 달려 있어 더운 공기를 강제로 순환시켜 식재료를 굽는다. 설명이 어딘가 낯익다면? 맞다. 에어 프라이어의 정체는 소형 컨벡션 오븐이다. 따라서 오븐을 가지고 있다면 굳이 살 필요는 없는데, 아무것도 갖추지 않았다면 오븐보다는 공간을 훨씬 적게 차지하고 냉동식품 조리에 탁월한 에어 프라이어를 선택하는 게 한국의 현실에서는 현명할 수 있다. 심지어 간단한 수준의 제과 제빵도 가능하니까.

내부 열원

공기의 순환

토치

Torch

직화로 요리의 지평을 슬며시 넓혀준다

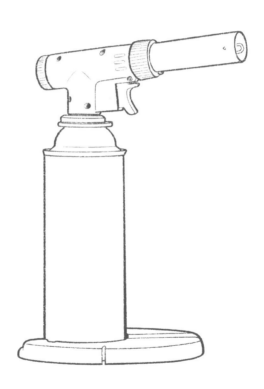

크렘 브륄레 위의 설탕을 태우거나(브륄레(brûlée)가 프랑스어로 '태우다' 라는 말에서 파생되었다.) 일식, 특히 스시에서 생선의 겉면을 그을리는 데 많이 쓰이니 토치는 전문적인 조리 도구라 생각하기 쉽다. 하지만 같은 원리와 쓰임새로 스테이크의 겉면을 시져 마이야르 반응을 이끌어내거나 파프리카를 그을려 껍질을 벗겨낼 수도 있으니 토치를 굳이 어려워할 이유가 없다. 직화를 다뤄야 하니 위험할 것 같다고 생각하기 쉽지만 사실 우리는 이미 오래전에 휴대용 가스레인지—속칭 '부루스타'—를 섭렵하지 않았던가? 더군다나 같은 부탄가스 캔을 쓰니 부담도 별로 안 간다. 별 필요 없을 것 같지만 막상 사고 나면 이리저리 요리의 지평을 슬며시 넓힐 수 있는 조리 도구가 바로 토치다. 다만 화방에서 찾지 말고 반드시 요리용을 사자. 점화하는 방아쇠와 화력을 조절할 수 있는 노브가 달려 있어 안전하고 또 편하다.

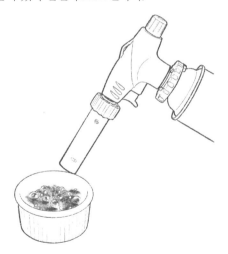

세척 및 정리
Clean & Wash

끝날 때까지 끝난 게 아니다?
설거지 및 정리로 유종의 미를 거두어야
음식 맛도 한결 더 살아난다.

주방 세제

Dish Soap

핵심은 계면 활성제

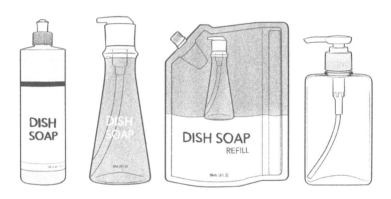

매번 다른 제품을 골라 쓰는 재미가 부엌일의 단조로움을 조금이나마 덜어줄 수 있다.

주방 세제의 핵심은 계면 활성제다. 계면 활성제는 단단한 물 분자의 결합을 느슨하게 만들어 설거지의 제1 원인인 지방과 잘 섞이도록 도와준다. 계면 활성제는 석유를 바탕으로 삼는 종류도, 식물을 바탕 삼아 '천연'을 강조하는 종류도 있는데, 원료 자체만으로는 우수함, 즉 세척력이 판가름 나지 않는다. 세제의 배합비나 계면 활성제의 질 등이 더 중요하고 실제로 제품마다 세척력의 차이는 분명히 존재한다. 화학이라면 무조건 '합성'으로 여겨 악으로 모는 경우가 너무 많고 주방 세제도 예외는 아닐 텐데, 물리적 변화만으로 세상은 애초에 이루어질 수가 없다. 제조사든 색깔이든 향이든, 무엇이든 마음에 드는 요소를 바탕으로 사다가 두루 써보고 세척력이 좋다고 느끼는(기름기가 잘 가시는) 것에 정착하자. 요즘은 기본 용기 자체가 세워둔 채로 쉽게 짤 수 있는 펌프형인 경우가 많으니 처음 구매 이후로는 리필 팩을 적극 활용해도 좋고, 아예 통을 같은 제조사의 제품으로 맞춰 세제 일습을 주방에 놓고 쓰면 각기 다른 색깔로 인한 소소한 인테리어 효과도 노릴 수있다.

설거지에 훈수를 둔다면

1. 사람이 100명이면 설거지 방법도 100가지인지라 훈수를 잘못 놓으면 혼꾸멍이 나겠지만, 싱크대가 충분히 넓고 깊다면 세제와 따뜻한 물을 섞어 그릇을 잠시 불려두었다가 닦는 편이 훨씬 효율적이다.

2. 공간과 예산이 허락한다면 식기세척기를 권한다. 집약적인 노동의 비율을 줄여 주는 건 물론이고 건조로 인한 살균과 소독은 일반 설거지로 얻을 수 없는 효과다. 4인 이하의 가정을 노린 작은 제품군도 있으니 검토라도 한번 해보자.

수세미 / 솔

Dish Sponge / Brush
두 얼굴의 매력

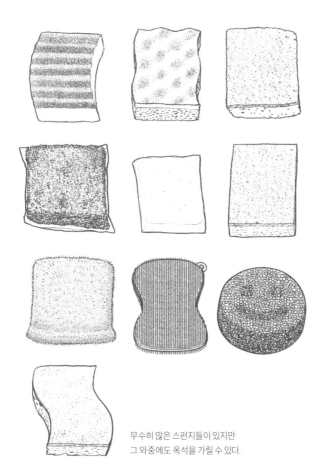

무수히 많은 스펀지들이 있지만
그 와중에도 옥석을 가릴 수 있다.

정말 정말 많은 수세미가 세상에 존재하니 모든 걸 다 써보고 괜찮은 걸 골라 정착하기를 원한다면 세월이 좀 걸릴 것이다. 그러니 일차적으로 걸러내기 위해 다음의 특성을 살펴보자. 일단 수세미라면 두 얼굴을 가져야 한다. 부드러운 얼굴과 좀 더 거친 얼굴이다. 세제만으로 충분히 닦아낼 수 있는 기름기 등이라면 부드러운 얼굴이, 물리력을 좀 가해야 하는 눌어붙은 밥풀 등이라면 거친 얼굴에게 맡긴다. 다음으로는 재질인데 물을 잘 빨아들이는 만큼 짜내기도 쉬운 셀룰로스나 스펀지가 좋다. 마지막으로는 그릇의 곡면과 좀 더 매끄럽게 어울릴 수 있도록 곡면을 지닌 것을 고른다. 사실 대부분의 설거지는 식기세척기에게 맡기는데, 손으로 할 경우를 대비해 이런 수세미와 조직이 성긴 우레탄 수세미, 마지막으로 스테인리스 스틸에 눌어붙은 음식 찌꺼기 등에만 쓰는 철 수세미를 갖춰둔다. 솔은 기름기 많은 냄비나 팬처럼 손을 비눗물에 직접 담그기 꺼려지는 설거지 거리, 식기세척기용 초벌 설거지 등에 쓰는데, 사실 모가 플라스틱이므로 세척력이 아주 좋지는 않다.

수세미 관리 요령

자기 몫을 다하다 보면 정작 수세미 본인(?)은 깨끗해질 틈새가 없다. 설사 살균과 소독을 하더라도 바로 다시 더러워질 운명에 처해 있기도 하다. 하지만 너무 걱정할 필요는 없다. 《뉴욕타임스》의 기사에 의하면, 전자레인지에 수세미를 넣고 돌린다고 하더라도 약한 세균만 죽고 강한 세균은 꿋꿋이 살아남는다. 대표 세균이 모락셀라 오슬로엔시스(Moraxella osloensis)인데, 우리의 피부에도 서식하며 면역력

이 약한 이들에게는 위험할 수 있지만 영향력이 정확히 파악되지는 않았다.

다만 모락셀라 오슬로엔시스는 더러운 세탁물 냄새의 원인이므로, 수세미에서 특유의 쿰쿰한 냄새가 난다면 오염의 징소이므로 교체를 고려하자. 물론 수세미의 살균 및 소독 요령이 없지는 않다. 앞서 언급했듯 전자레인지에 물을 적신 채로 돌리거나, 식기세척기에 그릇과 함께 넣을 수도 있다. 아니면 표백제를 제조업체가 제공하는 안전 비율에 맞춰 희석해 1분 동안 담가도 좋다. 내 수세미이니 내 마음껏 살균과 소독을 시도해도 상관없지만 그렇다고 모락셀라 오슬로엔시스를 박멸할 수는 없다. 따라서 결론을 내자면, 수세미를 자주 교체하는 게 최선이다. 생활용품점에서 두세 점에 1000~2000원 수준으로 살 수 있어 가격 부담이 거의 없는데다가 그 과정에서 자신에게 잘 맞는 수세미를 더 빨리 찾을 수도 있다. 마지막으로 수납공간에 예비 수세미를 차곡차곡 채워놓으면, 정말 그렇게 뿌듯할 수가 없다.

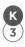

식기세척기

Dish Washer

살균과 소독을 책임지는 필수 주방 가전

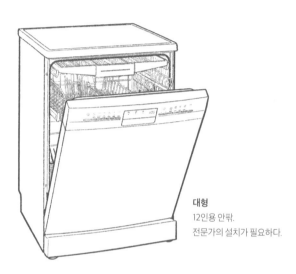

대형
12인용 안팎.
전문가의 설치가 필요하다.

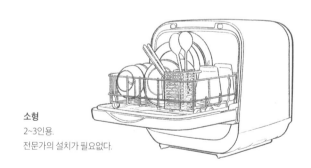

소형
2~3인용.
전문가의 설치가 필요없다.

미국의 임대 주택에는 웬만하면 냉장고와 오븐, 그리고 식기세척기가 붙박이로 달려 있었다. 심지어 조금 과장을 보태 2차 대전쯤 지었을 법한 낡은 아파트에도 세 가지가 다 딸려 있는데, 으뜸은 언제나 식기세척기였다. 공기든 접시든 쓴 다음 가볍게 헹궈 넣어두었다가 가득 차면 한 번씩 돌린다. 살균과 소독까지 거쳐 따끈하고 뽀득뽀득한 그릇을 다시 찬장의 제자리에 옮겨주기만 하면 된다. 이렇게 10년 넘게 쓰다 보니 식기세척기도 주방의 붙박이이자 필수 조리 도구라고 여기게 되었다. 물론 여러 갈래의 반론을 예상한다. 덩치가 너무 크다거나, 끈끈해 잘 들러붙는 밥 위주 식단에 적합하지 않다는 말 등이다.

모두 일리가 있는 말이지만 식기세척기도 가만히 듣고 있지만은 않는다. 2~3인용의 식기세척기가 등장했음은 물론(대형과 달리 세척에 필요한 물을 채워주는 방식이라 설치가 필요 없다.), 한국의 음식과 그릇에 특화된 세척기도 개발되었다. 따라서 이제 마음을 먹는 일만 남았는데 세척, 그러니까 설거지 그 자체보다 식기세척기의 장점은 살균과 소독에 더 방점이 찍혀 있다는 사실을 기억하자. 아기를 위한 젖병이나 수유 도구, 잼이나 반찬 등을 담을 병(메이슨 자(Mason Jar)) 등을 냄비에 따로 물을 끓여 소독할 필요가 없어진다는 말이다. 또한 보통 낮고 얕아서 설거지에 고통을 한 켜 더 불어넣는 싱크대와 싱크 볼로부터도 좀 더 자유로워질 수 있으니 적극적으로 권한다.

마지막으로 사족 하나. 2년에 한 번씩 이사를 다니며 식기세척기를 재설치하다가 전문가인 기사에게 들은 이야기인데, 주방 가구에 미리 짜 넣는 '빌트인' 방식보다 따로 설치하는 '스탠드얼론' 방식이 더 효율적이라고 한다.

참고문헌

「책을 펴내며」에서도 언급한 '아메리카스 테스트 키친'의 조리 도구 리뷰를 15년 가까이 보고 있다. 가정 요리를 위한 콘텐츠를 제공하지만 조리 도구만큼은 레스토랑 주방을 가볍게 뛰어넘는 아주 극단적인 환경을 조성해 시험하고 평가하므로 믿을 만하다. 별점으로 표시되는 평가 자체보다 시험과 평가의 기준과 환경 조성을 설명해주는 긴 글이 도구와 제반 요리 세계의 이해에 큰 도움을 주었다.

앨턴 브라운이 '굿 이츠'에서 쓰는 조리 도구를 한데 아울러 낸 *Alton Brown's Gear for Your Kitchen*(Stewart, Tabori and Chang, 2008)은 조리 도구의 일반적인 정보 및 이 책의 구성에 도움을 주었다. 한편 칼의 세계는 별도의 책이 필요할 정도로 깊고 넓고 또 복잡한데, 팀 헤이워드(Tim Hayward)의 *Knife: The Culture, Craft and Cult of the Cook's Knife*(Quadrille Publishing, 2017)와 채드 워드(Chad Ward)의 *An Edge in The Kitchen: the Ultimate Guide to Kitchen Knives*(William Morrow Cookbooks, 2008)를 참고했다. 요리 전반에 대한 용어의 정의나 구분 등은 마이클 룰먼(Michael Ruhlman)의 *The Elements of Cooking: Translating the Chef's Craft for Every Kitchen*(Scribner, 2010)으로 확인했다.

조리 도구의 세계

행복하고 효율적인 요리 생활을 위한 콤팩트 가이드

1판 1쇄 펴냄 2020년 3월 2일
1판 3쇄 펴냄 2020년 8월 11일

지은이 이용재, 정이용
펴낸이 박상준
책임편집 김희진
편집 최예원 조은
펴낸곳 반비

출판등록 1997. 3. 24.(제16-1444호)
(06027) 서울시 강남구 도산대로1길 62 강남출판문화센터
대표전화 515-2000, 팩시밀리 515-2007
편집부 517-4263, 팩시밀리 514-2329

한국어판 ⓒ ㈜사이언스북스, 2020. Printed in Seoul, Korea.
ISBN 979-11-90403-91-7 (13600)

반비는 민음사출판그룹의 인문·교양 브랜드입니다.